畏怖的造形

竹谷隆之

精靈守護者
悲傷的破壞神

造形原創設計

…拉

巨神兵現身東京

進擊的巨人
ATTACK ON TITAN

風之谷的娜烏西卡
王蟲的世界

畏怖

= 感受到巨大的畏懼與恐怖

這本書是將我目前為止的作品中，以被稱為「雛形」的作品為中心集結而成。所謂雛形，指的是在製作展示品或影像作品等的實物之前，預先試作來評估設計以及尺寸大小是否得宜，或是作為轉換成3D數位檔案時的掃描原件用途，也就是「參考、評估用的造形物」，有些人則稱之為「Maquette（初模原型）」。

當我將這些作品排列在一起觀看時，有趣地發現到每一件都明顯具備了「為人所畏怖的存在」這樣的共通點。這是我以前從來沒有意識到的事情，明明發案的業主都不一樣，不知道為什麼一直以來我的作品都是這樣的風格。

我一邊製作著作品，一邊思考著，這應該是我自幼生長在北海道的鄉下，「對於自然法則的畏怖」已經滲入我的靈魂中，並與我的作品達成完全同調所致。我一直認為與其說作品是我個人的設計，不如說是「如果在自然界（或是架空世界的法則）中會形成怎麼樣的形態呢？」而我僅僅只是透過造形作業將其呈現出來罷了。

然而再仔細一想，我重新認識到對於自然現象或生物形態要如何去觀察？如何設計？並如何將其反映在雕塑造形上？其實是過往眾多的表現者基於自身連綿不絕的經歷，編織積累成為普遍的創作底蘊。

因此，我熱切地想要將「畏怖」的這個感覺，與從事創作的人、設計的人、表現的人，尤其是以上述為目標的人，共同分享這份感受。若能透過盡可能地將我的描繪過程、造形過程詳細呈現給各位的方式，成為某位讀者萌生「朝向某個目標邁進」念頭的契機，如此將不只是我身為創作工作者再開心不過的事情，更是願意將本書拿在手上閱讀的各位朋友實際可以獲得的「好處」。基於這樣的想法，便決定將本書集結成冊。

最後我要由衷地感謝發案工作給我的各位業主、電影公司、製作公司的各位長官、幫我企劃本書的玄光社（日文版）及北星圖書事業股份有限公司（中文版）的各位工作人員，以及與本書相關的各位朋友。當然，還有購買本書的各位讀者。

……這、這樣寫是不是太客套太無趣啦？

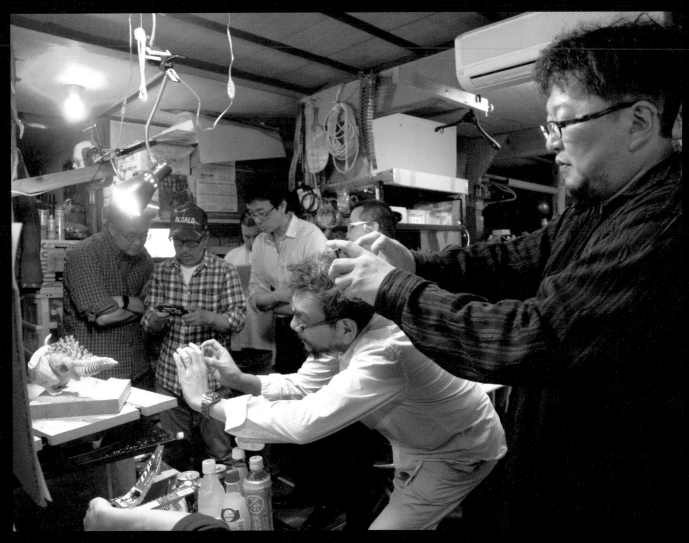

2015年某月某日，於竹谷作業場所
攝影：たけやけいこ

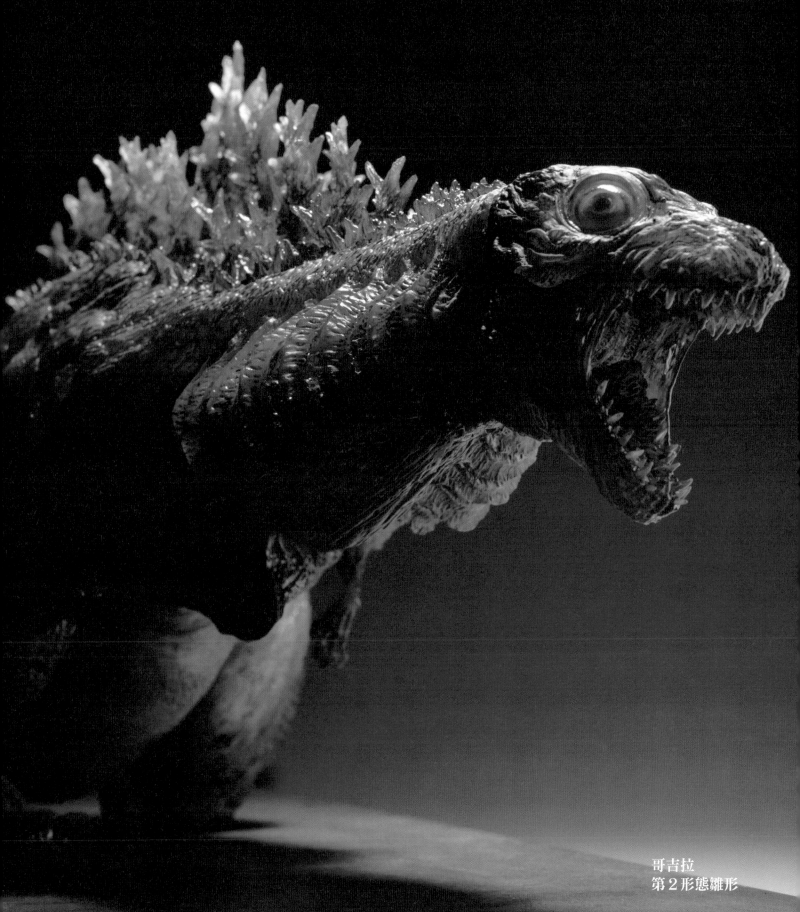

哥吉拉
第2形態雛形

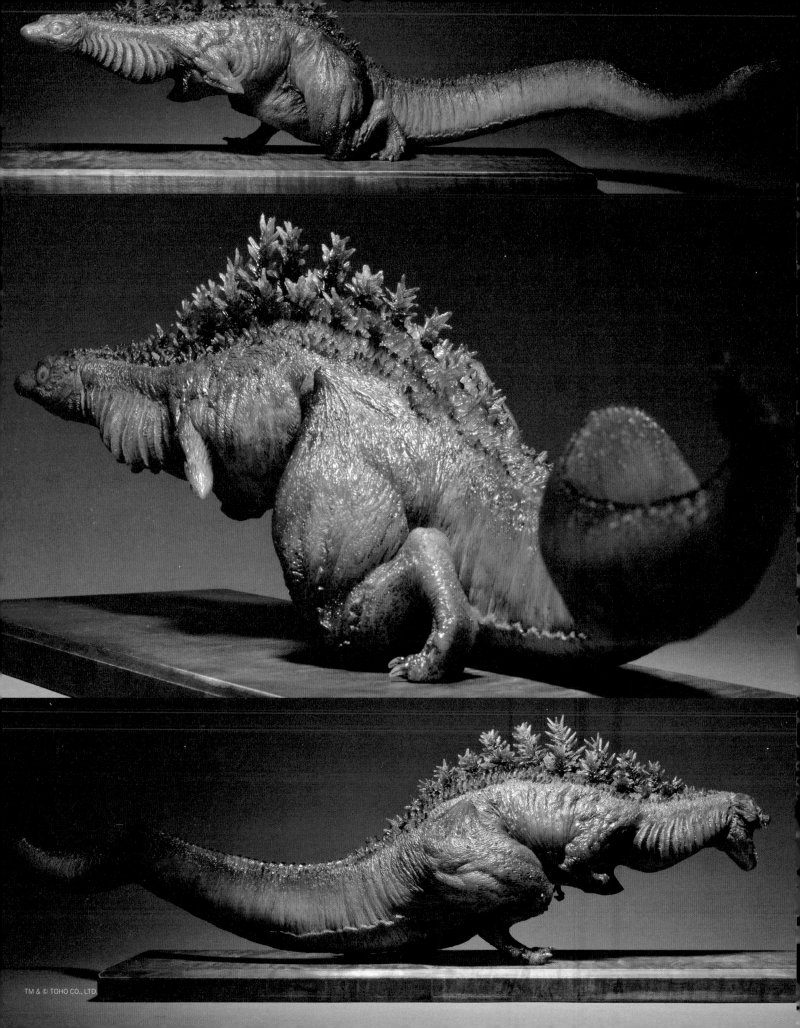

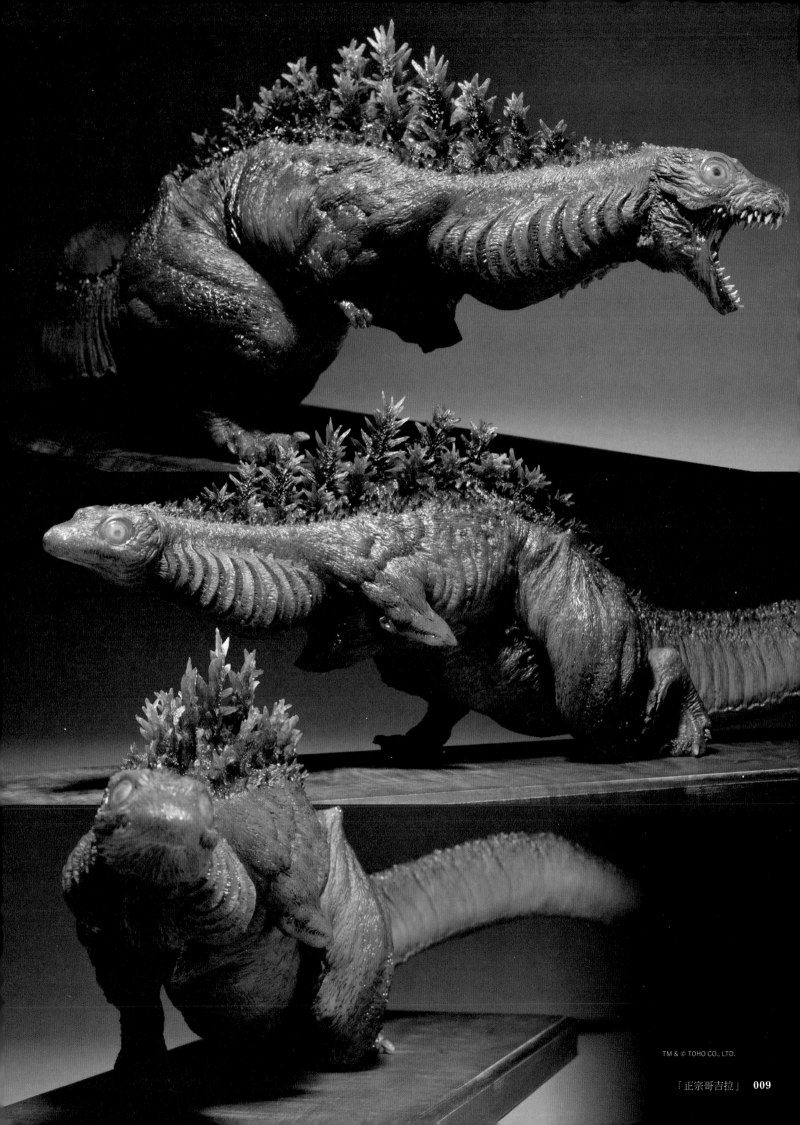

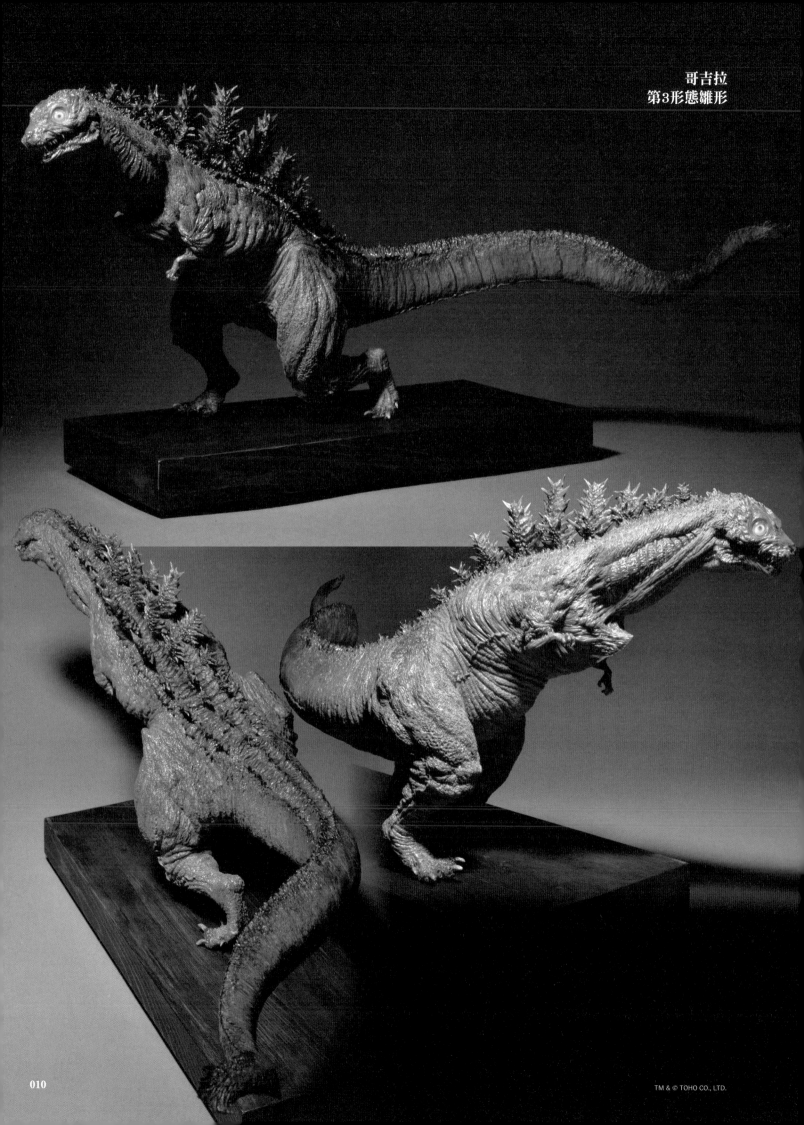

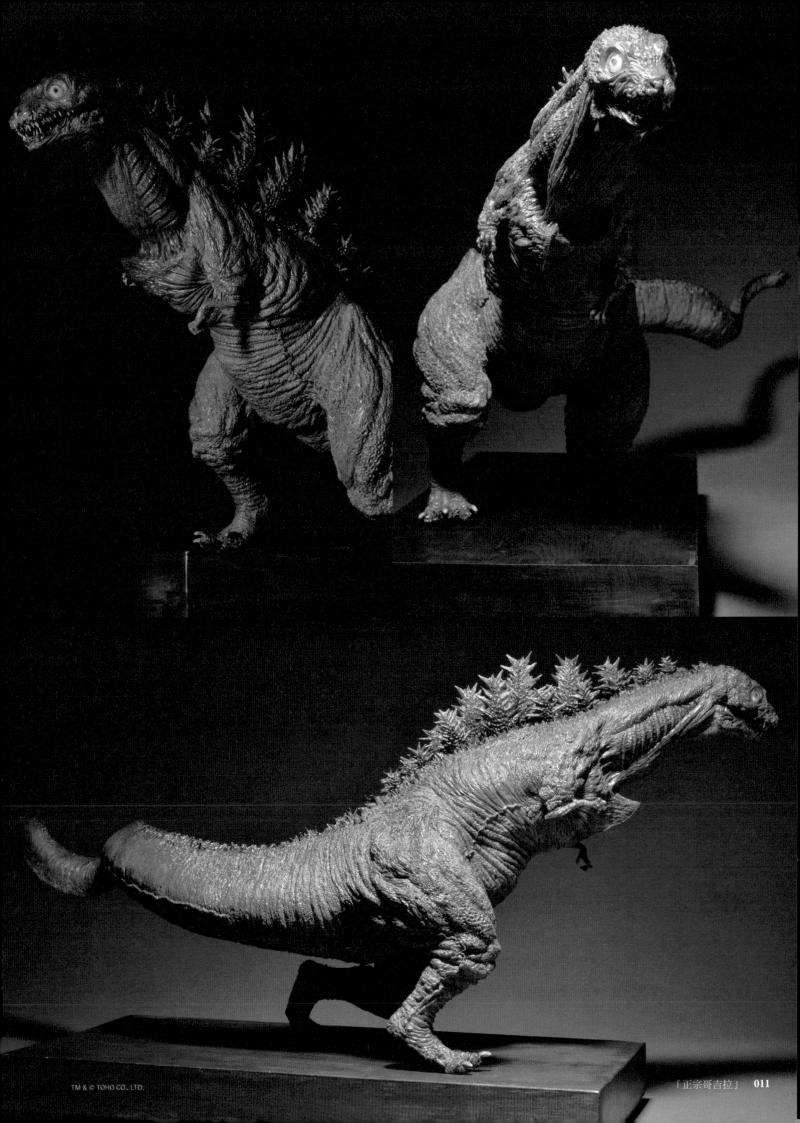

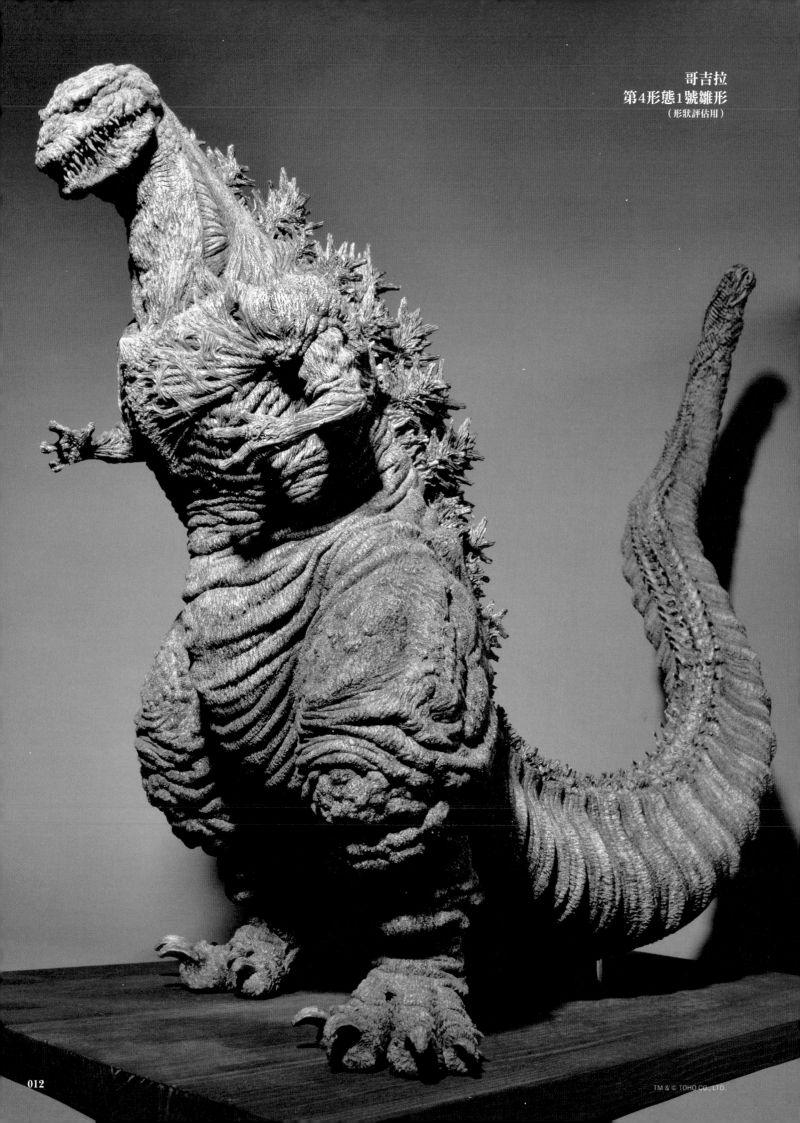

哥吉拉
第4形態1號雛形
（形狀評估用）

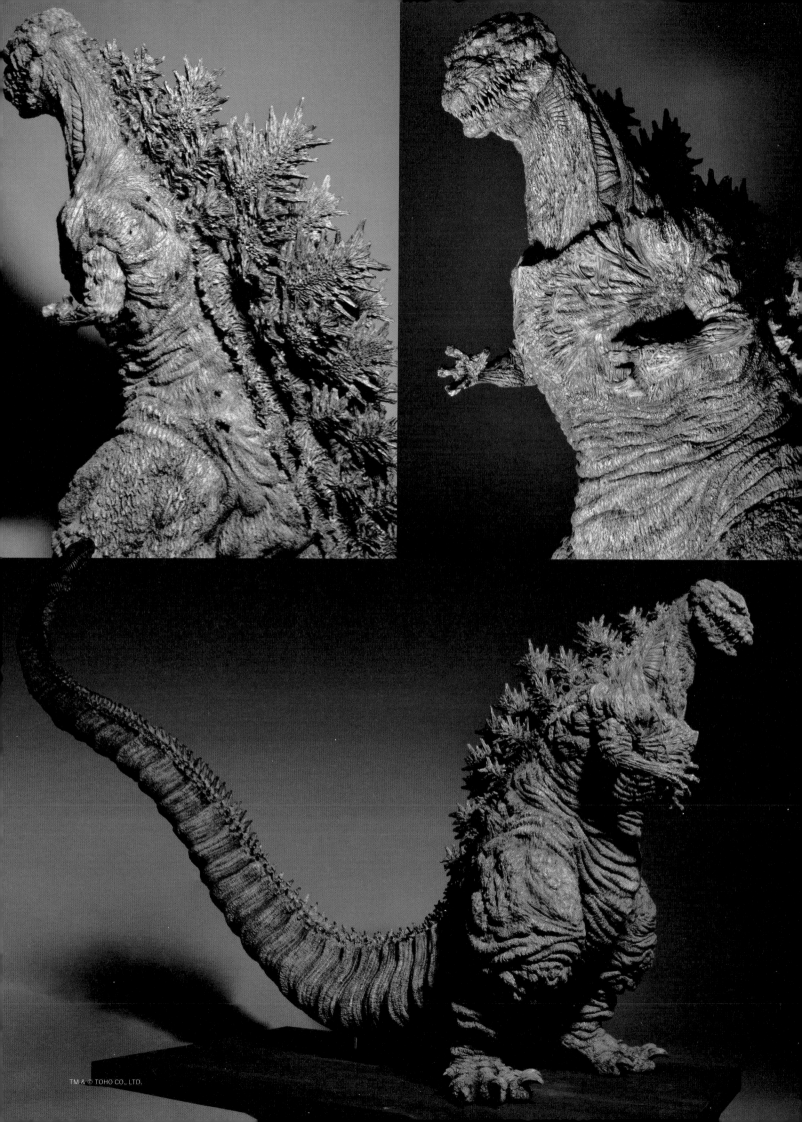

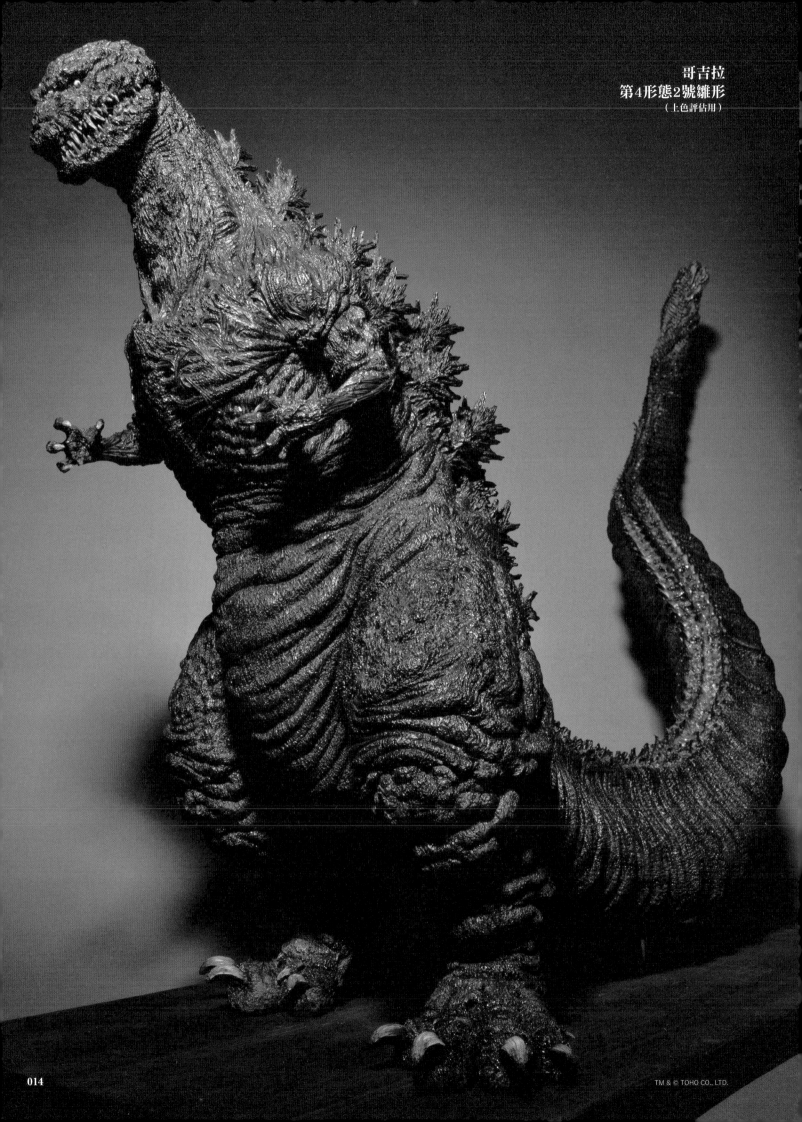

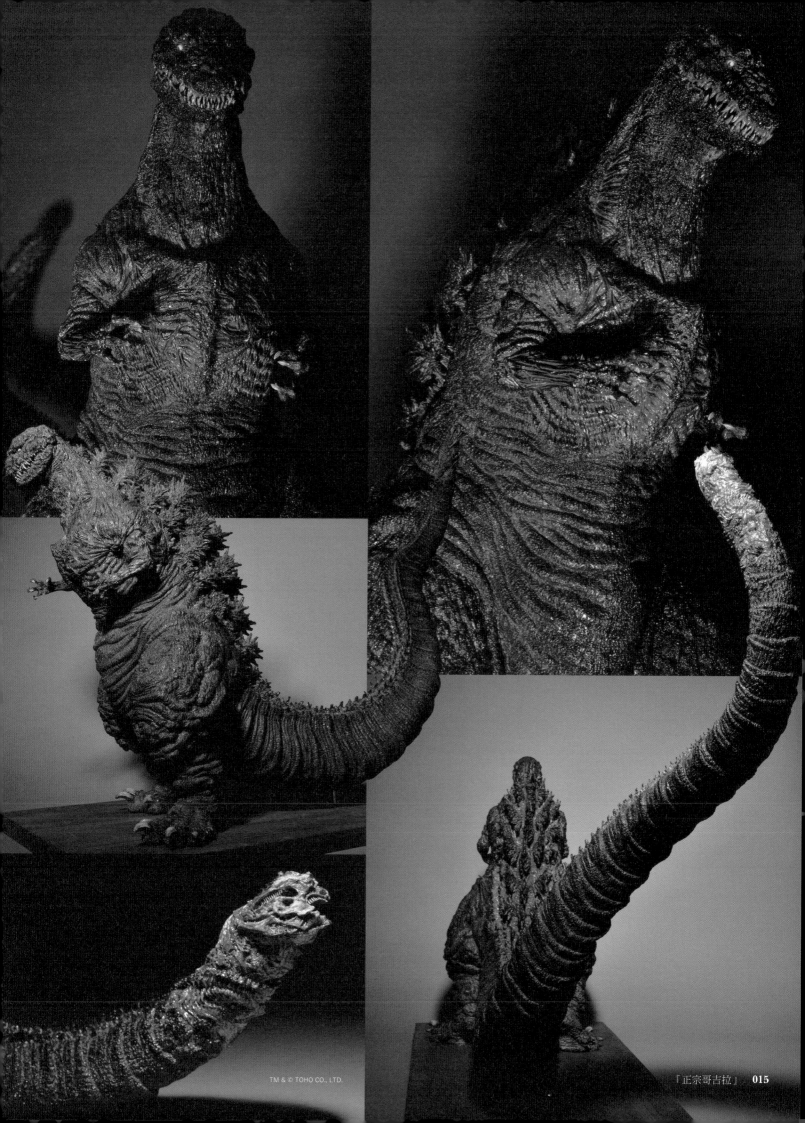

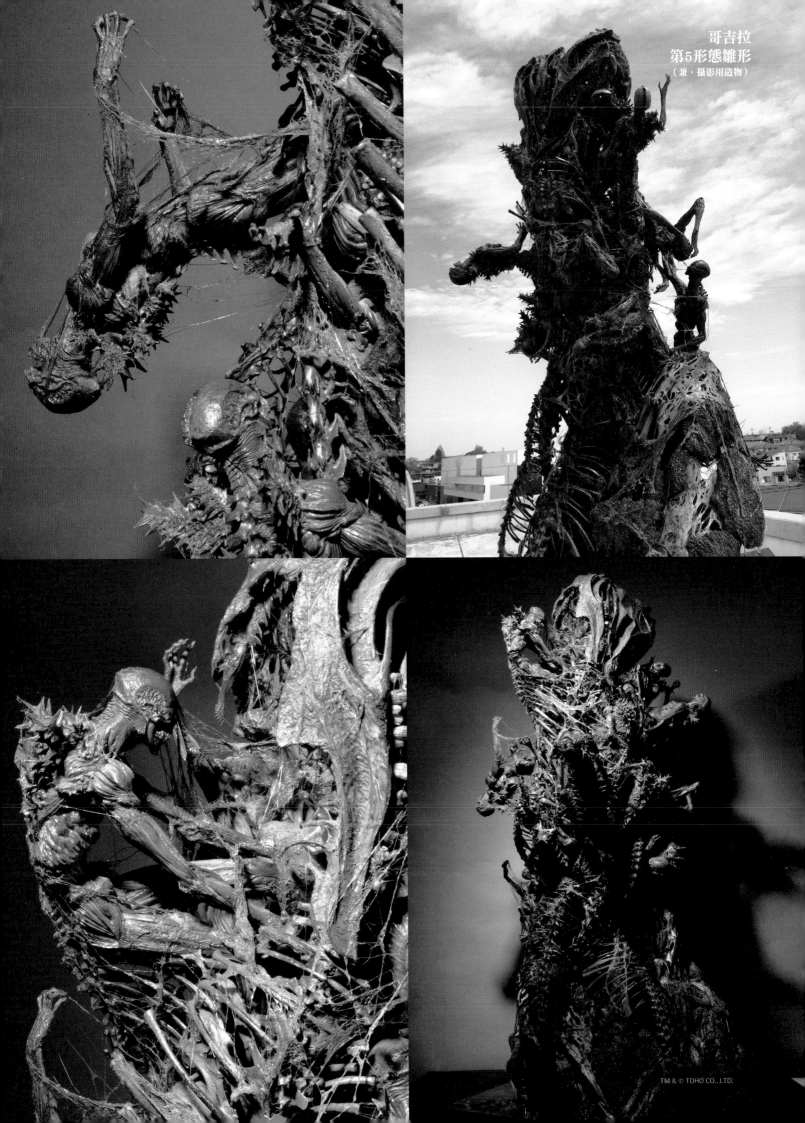

哥吉拉
第5形態雛形
（兼・攝影用造物）

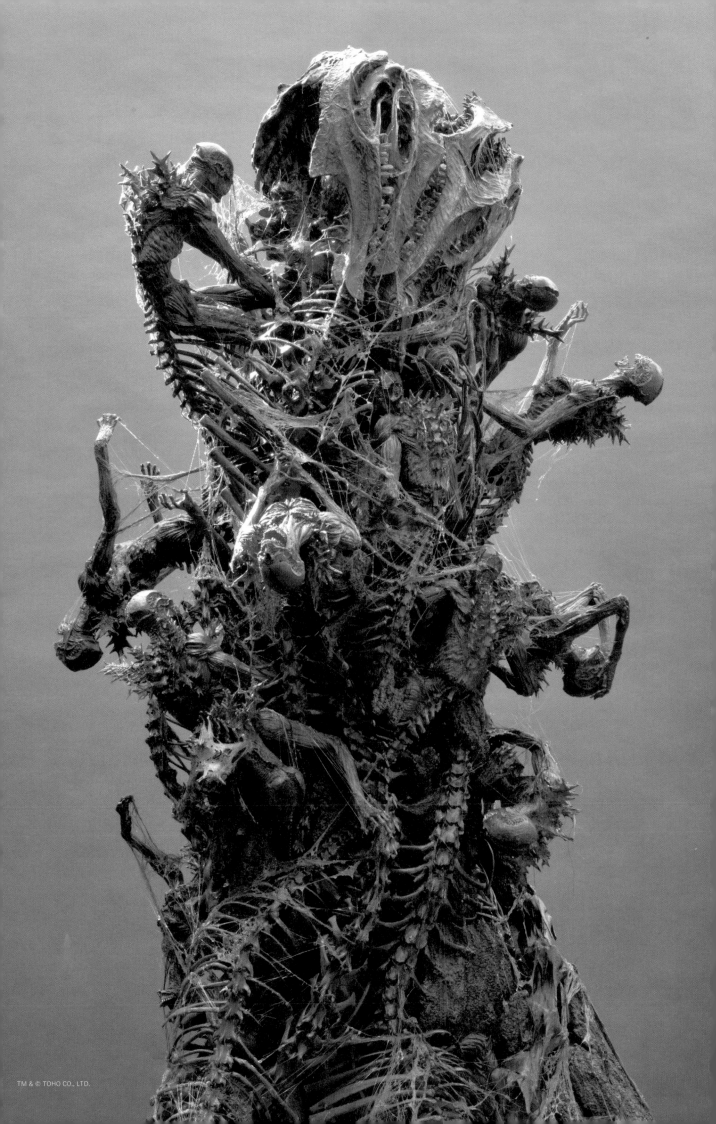

第2形態 雛形造形過程

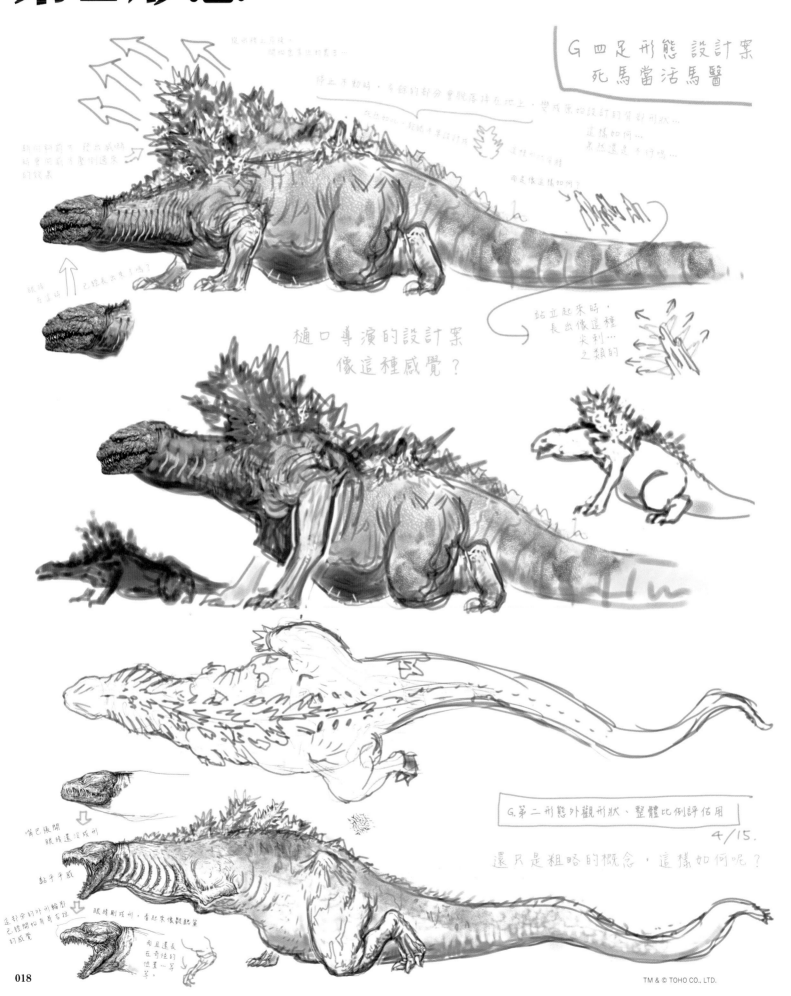

G 四足形態 設計案
死馬當活馬醫

樋口導演的設計案
像這種感覺？

G.第二形態外觀形狀、整體比例評估用

4/15.

還只是粗略的概念，這樣如何呢？

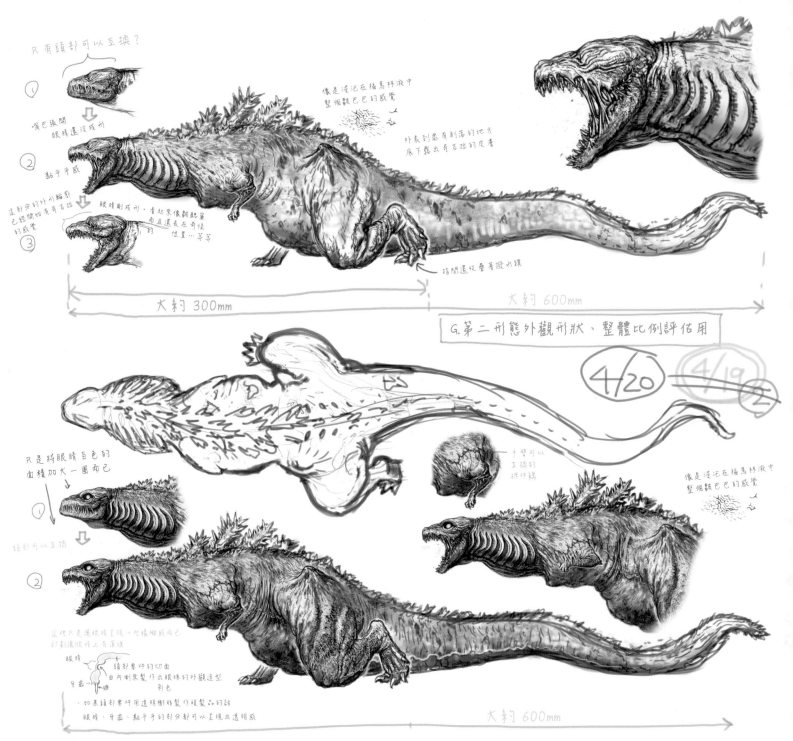

只有頭部可以互換？

① 嘴巴張開 眼睛還沒成形

② 黏乎乎感

③ 是針對分的外刑輪廓 已經開始有著吉拉 的感覺

眼睛剛成刑，看起來像顆肥美 而且還長在奇怪 位置⋯等等

大約 300mm

像是浸泡在福馬林液中 整個皺巴巴的感覺

外表到處有剝落的地方 底下露出骨吉拉的皮膚

指間還收疊著蹼功襟

大約 600mm

G.第二形態外觀形狀、整體比例評估用

4/20 4/19

只是將眼睛白色的 面積加大一圈而已

頭部可以互換

這種只是讓眼睛呈現一只眼雕感而已 計劃眼睛上有眼膜

眼睛

頭部零件的切面 由內側來製作出眼球的外觀造型 剩色

牙齒

• 如果頭部零件用透明樹脂製作複製品的話 眼睛、牙齒、黏乎乎的部分割可以呈現出透明感

手臂可以 互換的 拼什稿

像是浸泡在福馬林液中 整個皺巴巴的感覺

大約 600mm

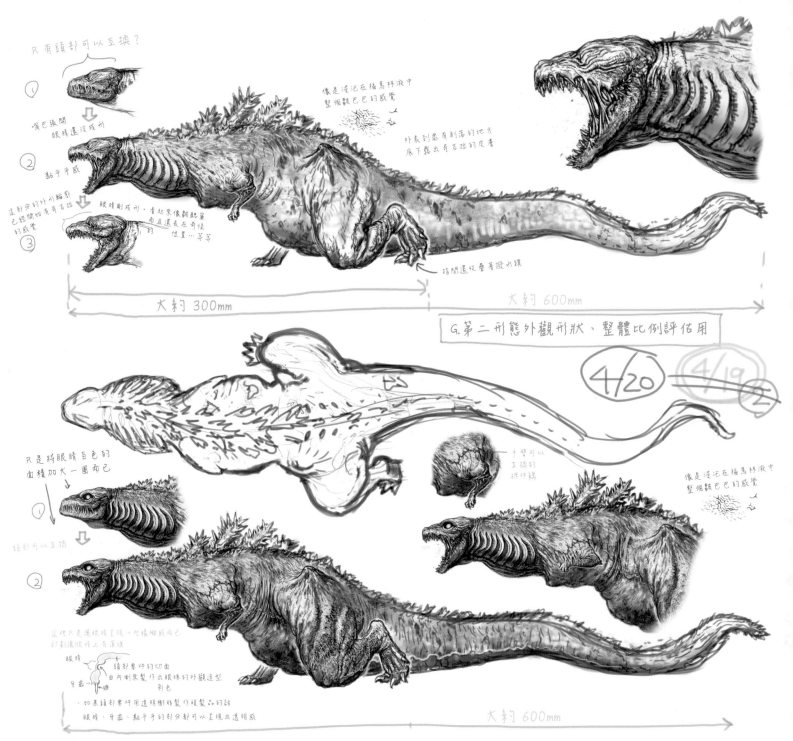

TM & © TOHO CO., LTD.

關於第2形態的設計

　　雖然我是綜合了樋口真嗣導演和前田真宏先生描繪的分鏡表以及庵野秀明導演的表現意向來進行設計，但實際上是基於如果臉部不是像一般怪獸位於高處而是接近人類的視線高度，然後快速爬行直衝過來的話一定很可怕！這樣的想法，與大家一同討論過後才讓這個設計成形。然後再加上剛從水裡上岸不久，不太會走路，前腳還沒有長出來，兩側的鰓也還殘留著，尚未完全切換成用肺呼吸⋯⋯，將這些設定整合成一起，先將側面的素描稿畫出來。

　　剛開始下筆的時候，因為還有很多設計沒有定案的關係，只好將前田先生描繪眾所認知的哥吉拉擺出以四腳著地的姿勢草圖放在手邊來汲取各種不同的點子。在這個過程中，感覺這個階段還不要長成哥吉拉的形狀應該會比較好，於是修改成更接近兩棲類的外形。還沒有長出手，也就

是前腳得等到後續才會長出來。

　　看著這些素描稿的演變過程，各位應該可以發現最喜歡無眼造型設計的我此時曾經試著提出「眼睛還沒有長出來，等上岸之後再讓眼睛長出來⋯⋯」的提案，結果還是被否決掉了！仔細一想，即使是生活在水中，眼睛還是有必要的！

　　關於體表的質感形狀，應該說是細部細節，因為想要呈現出還沒有完全成熟，還有成長空間的感覺，覺得皺巴巴的質感應該不錯。明明是自己提出「像是浸泡在福馬林液中的屍體外表般的皺紋（好糟糕的比喻）」的想法，但我哪來那麼多拿著抹刀雕塑皺紋的時間啊？這樣設計下去會死人吧！先前製作第4形態的時候，宣告體表要做成如同山苦瓜的外形已經是自掘墳墓了，才經歷過苦思許久好不容易開發出印花壓模製作法的

慘痛經驗，第2形態居然也得用上印花壓模！反正搞不定就交給印花壓模！沒有就開發一個！結果就是把這個問題放到後面再來處理⋯⋯。

　　除此之外，以類似兩棲類的觀點來看，我覺得應該像是大山椒魚的皮膚摺皺晃動的感覺⋯⋯但是樋口導演說過他要「基拉（宇宙大怪獸基拉拉）的那種摺皺晃動！」⋯⋯。

　　除了要裝上那種摺皺造型，又說腳的側面要有「負子蟲背上的卵孵化後留下的孔洞」，就是「將馬蠅的幼蟲從皮膚裡擠出來後留下的孔洞」啊⋯⋯！真難理解到底是要怎樣！

　　到後來的結論是「那麼就先一邊製作，再一邊想怎麼呈現好了」，於是便開始動手製作。平面部分的設計就到此為止，接下來就是製作成立體造形再作考量了。

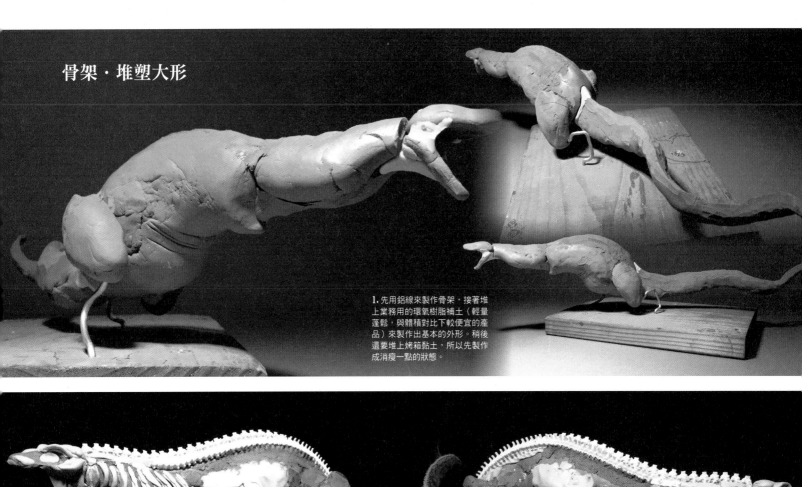

骨架・堆塑大形

1. 先用鋁線來製作骨架，接著堆上業務用的環氧樹脂補土（輕量蓬鬆，與體積對比下較便宜的產品）來製作出基本的外形。稍後還要堆上烤箱黏土，所以先製作成消瘦一點的狀態。

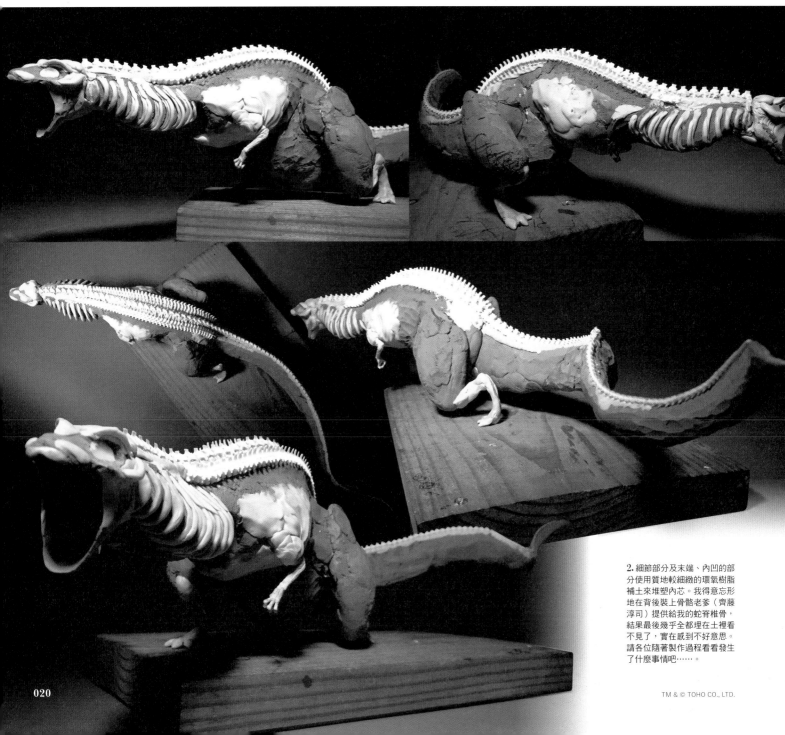

2. 細節部分及末端、內凹的部分使用質地較細緻的環氧樹脂補土來堆塑內芯。我得意忘形地在背後裝上骨骼老爹（齊藤淳司）提供給我的蛇脊椎骨，結果最後幾乎全部埋在土裡看不見了，實在感到不好意思。請各位隨著製作過程看看發生了什麼事情吧……。

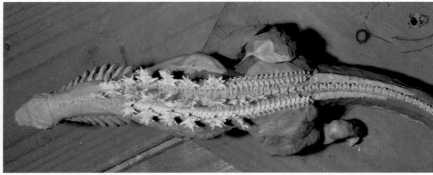

1.製作第2形態用的背鰭。雖然還在安裝到軀體的作業途中，先試著將背鰭排開，確認一下尺寸的比例平衡。

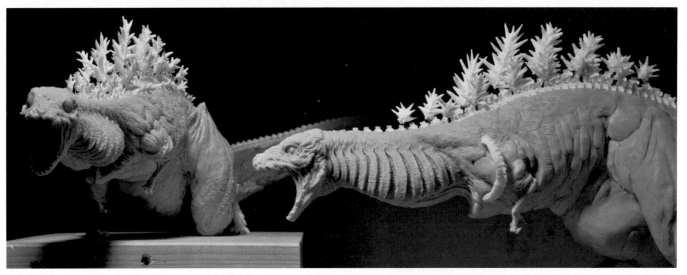

2.右邊是我提出「鰓裡面要不要加入像這樣的片狀結構？」這種包藏造型設計者私心的提案，結果回覆是「要像被刀子割開一般迸裂開來，而且裡面要中空的造型才更嚇人」馬上被否決掉了！

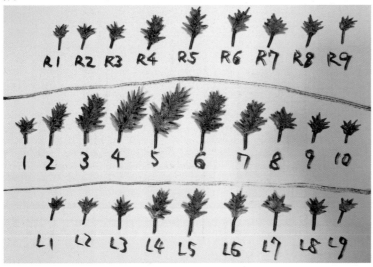

3.如果不編上號碼，根本弄不清哪個是安裝在哪裡的！所以只好像這樣編碼造冊了。咦？這樣排列的順序是正確的嗎？……我也沒自信了。

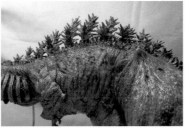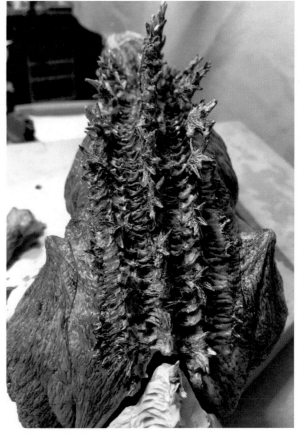

4.雖然身體的外形雕塑還沒有製作完成，不過像這樣先加入墨線、裝上背鰭來試試看……，三不五時就要確認一下！比較容易看出完成時的形象。背鰭與背鰭之間既需要一定的強度，也屬於較纖細的外形塑造作業，所以使用環氧樹脂補土來製作。啊啊啊……我的蛇骨被包埋進去啦……。

背後・尾部

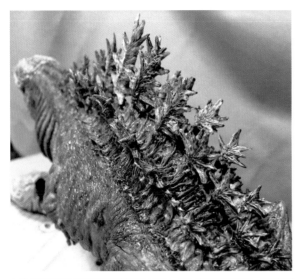 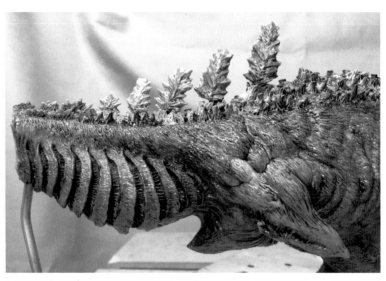

1. 雖然背鰭和原型都是以環氧樹脂補土製作，但為了呈現出幼體感，翻模複製後改以透明樹脂來成形（右下）。

2. 突然間覺得「背鰭也還沒有長出這麼多尖刺」這樣的提案也不錯，試著製作看看……。但效果實在是不佳，後來就沒有採用了。

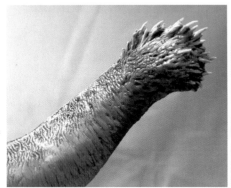 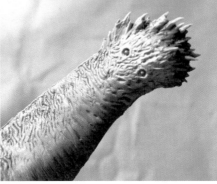

3. 因為才剛從水裡上岸不久的關係，尾巴切面的形狀比較縱長。第4形態的姿勢都呈現出分量沉重的感覺，不過這傢伙此時的姿勢看起來都是動作相當活潑，啪答啪答活蹦亂跳的感覺。

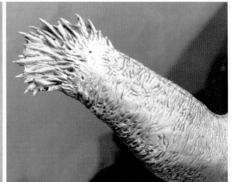

4. 沒想到這裡後來會發生那樣的變化。右側只有孔洞。該不會眼球可以左右來去自由吧……。

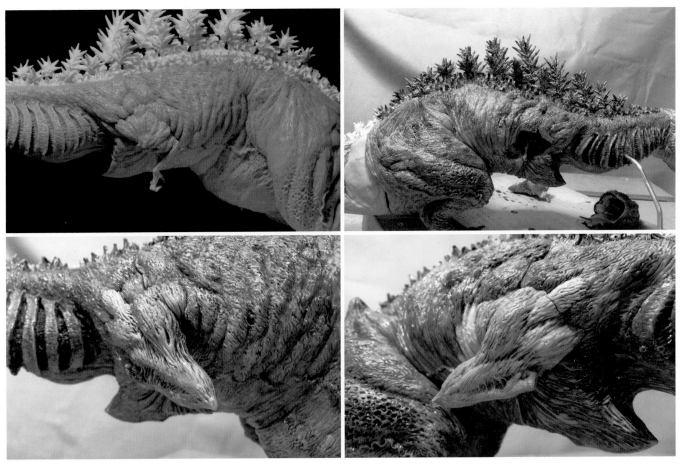

1. 為了讓臂部成形前與成形後可以彼此交換零件，在肩口的位置進行分割。電影劇中是由第 2 形態轉化到第 3 形態時，手臂才會生長出來。胸前類似衝角的突起形狀，比草圖的設計還要更加強調。讓人真想早點目睹樋口導演「這個突起形狀會如同摧枯拉朽般的一邊切碎柏油路地面，一邊向前行進！」的設計點子！

2. 要想輕鬆製作出浸泡在福馬林液中的屍體般皺紋質感，只能想辦法開發出印花壓模了！於是便將塑膠棒成束綁在一起經過熱加工後，再以電動工具來刻劃細節，製作出陰刻的印花壓模。然後再翻模以樹脂製作複製後的印花壓模來使用。我製作了 3 種第 2 形態專用壓模，有時也會拿第 4 形態用的壓模來搭配使用。

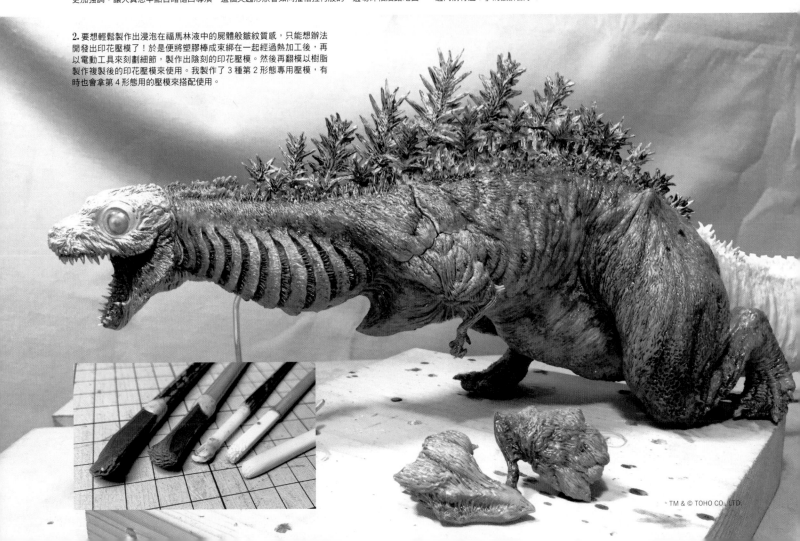

頭部周圍

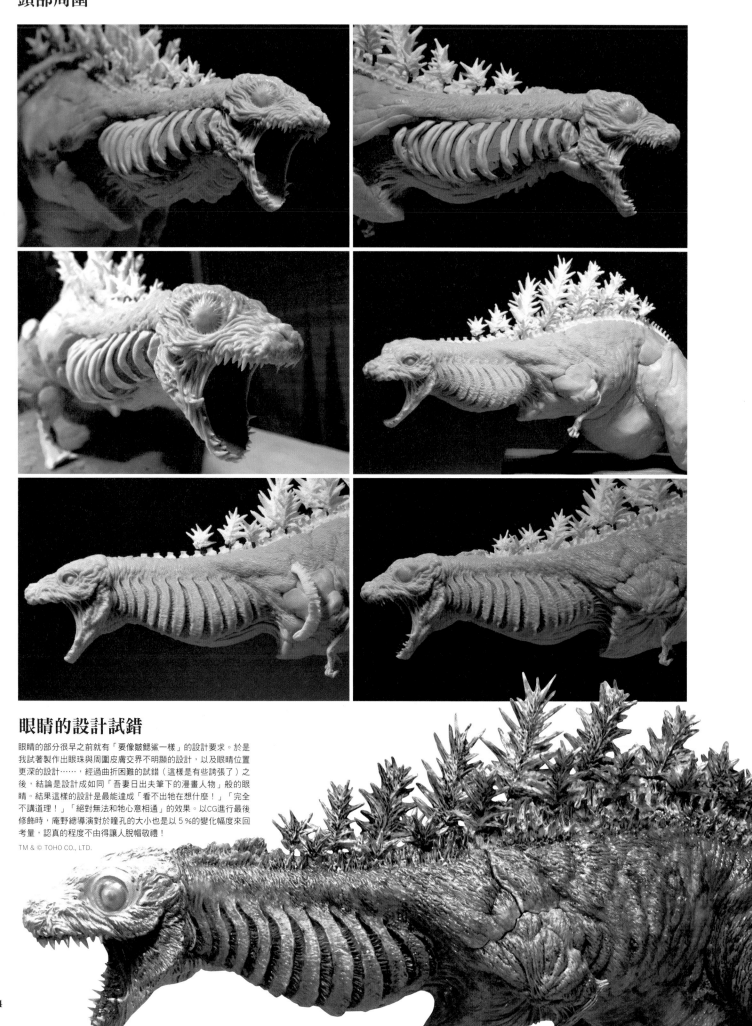

眼睛的設計試錯

眼睛的部分很早之前就有「要像皺鰓鯊一樣」的設計要求。於是我試著製作出眼珠與周圍皮膚交界不明顯的設計，以及眼睛位置更深的設計……，經過曲折困難的試錯（這樣是有些誇張了）之後，結論是設計成如同「吾妻日出夫筆下的漫畫人物」般的眼睛。結果這樣的設計是最能達成「看不出牠在想什麼！」「完全不講道理！」「絕對無法和牠心意相通」的效果。以CG進行最後修飾時，庵野總導演對於瞳孔的大小也是以５％的變化幅度來回考量，認真的程度不由得讓人脫帽敬禮！

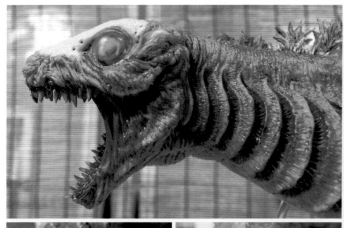

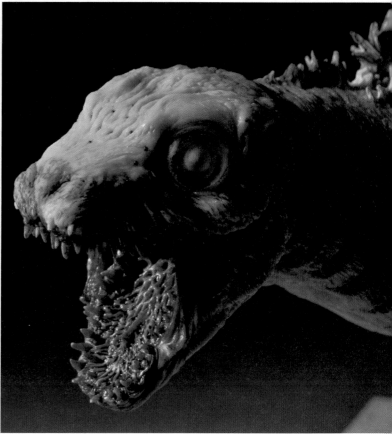

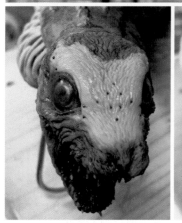

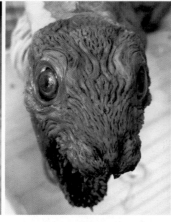

關於眼點

由於「頭上也要有幾個眼點」的設計要求,便填埋了幾個不到1mm的鉛球在頭部。這在電影螢幕上根本看不到吧……。不,這種事一點也沒關係!完全沒關係!

複製・成形

右:這個……看起來怎麼好像某種產品,這樣不要緊嗎?鄭重說明這可是複製後的軀體和腳部的零件哦。如果你看成某種軟的產品,代表你的心不夠純潔……。啊,說到我自己了,實在抱歉!為了要製作出彩色的複製品,便在透明樹脂裡摻入顏色後進行注型。幫忙製作的小關正明先生實在太強了!這樣的色調恰到好處,疊色重塗上色後不會太透明,又不會太不透明。電影拍攝的時候如果透光感太重的話,看起來就不像是大型的物體,因此色調帶了比較多的黃土色的感覺。

下:眼睛想要製作成透明的,牙齒也希望能有透光的感覺,所以使用透明樹脂來翻模複製頭部。先在口中塗色,瞳孔是由眼睛內側貼上鉛球來呈現。

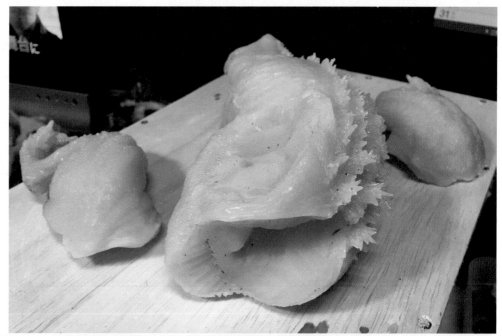

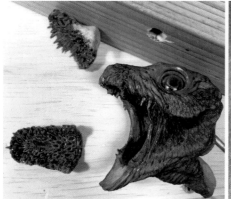

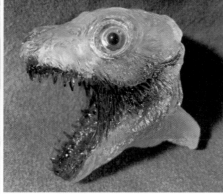

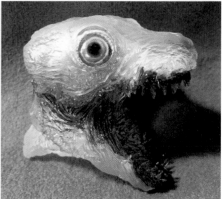

顎部尚未成形的頭部

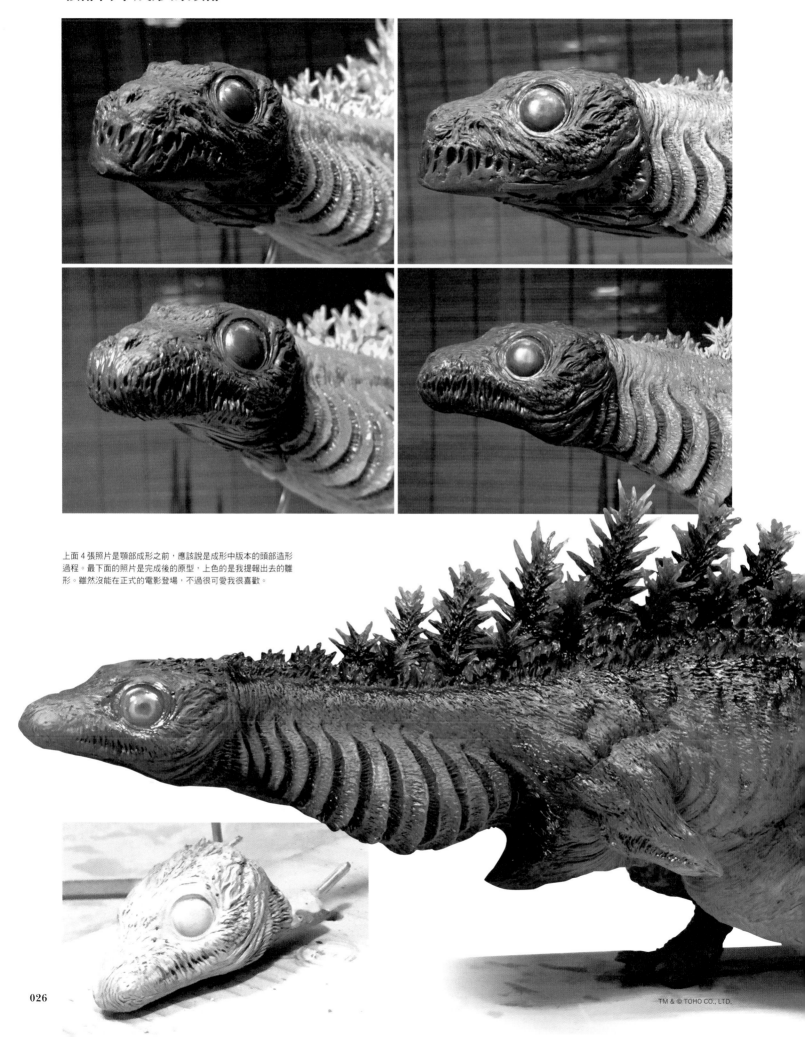

上面 4 張照片是顎部成形之前，應該說是成形中版本的頭部造形過程。最下面的照片是完成後的原型，上色的是我提報出去的雛形。雖然沒能在正式的電影登場，不過很可愛我很喜歡。

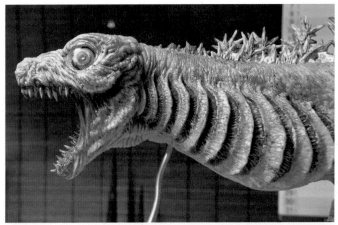

由上數來第2張照片的額頭上堆了黏土，但這只是想要試試看效果如何，後來還是恢復到原來的外形輪廓狀態……，我記得當時是這樣沒錯。

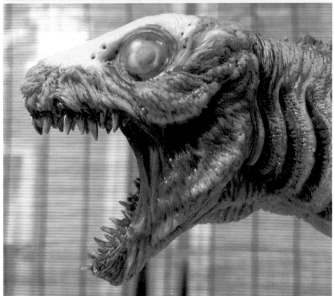

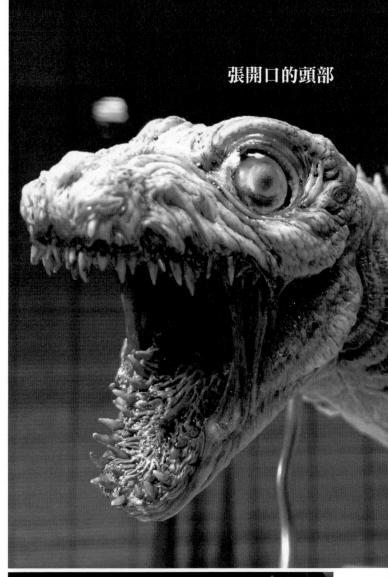

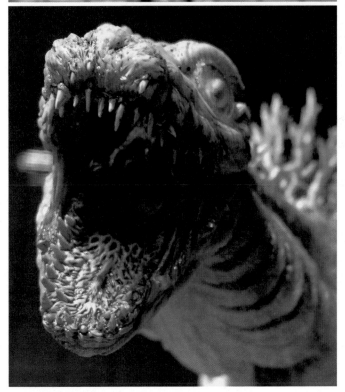

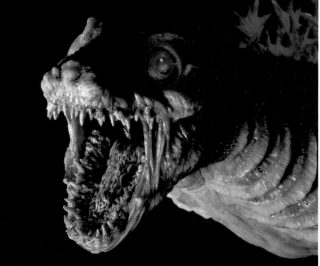

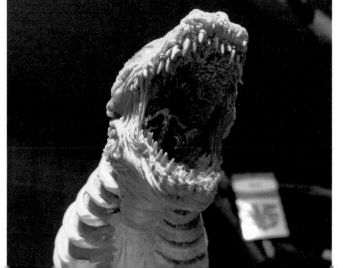

不過沒想到這麼讓人噁心不快的造型，最後居然得到名字後面加上「君」的愛稱……，實在是「萬萬沒想到！」呀。

第3形態 雛形造形過程

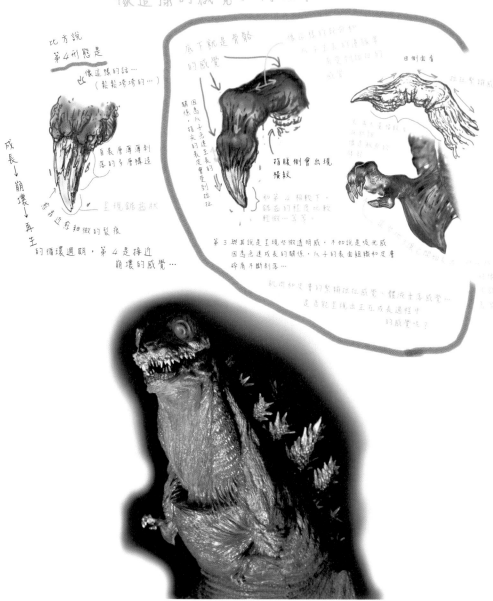

關於
第3形態的設計

　　第2形態的雛形完成後，接下來要製作的是「站起來的傢伙」，不過一方面因為時間所剩不多，而且形態並沒有太大改變的關係，便決定藉由第2形態的複製品來建構第3形態。由於是「雖然試著站起身來，但還不太會走路，有些搖晃的感覺」這樣的設定，因此就以不甚穩固，重心不穩的姿勢為目標進行製作。

　　右圖是因為導演們太忙碌的關係，CG製作團隊只好來問我「請告訴我們手指的前端設計細節……」，哎呀這也難怪，畢竟雛形的爪子前端連2mm都不到，什麼資訊量也呈現不出來……，真是抱歉……。不過電影真的會拍到那麼細節的部分嗎???我一邊感到疑問，但還是解說了指尖的設計。寫到這裡覺得我很容易就有內心小劇場的記事習慣展露無遺，實在見笑了！這裡後來根本就不會有特寫鏡頭嘛！不！這不是重點！有沒有特寫這種事情一點關係都沒有！考慮效率不如優先追求理想！……這才是我應該有的態度。

　　看到第3形態在劇中一邊晃動著皮膚表面，一邊站立起來之後，抬頭朝向正上方咆哮的鏡頭，覺得就連橡膠材質的顫抖效果都看來那麼精彩！

　　以我個人來說，在這個第3形態逃走潛伏後，由相模海槽朝向鐮倉的過程中還想要再製作一個「第3.5形態」，不過不管是哪個部門的誰都完全沒有餘力了！

頭部試作

當時連第3形態都不知道有沒有餘力製作時，便先以「使用第2形態的零件，像這樣的感覺的話……」的方式簡單試作。白色的部分是第2形態的樹脂複製零件。只是將頸部的方向改變一下，就稍微有些哥吉拉的樣貌了。

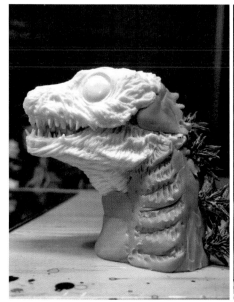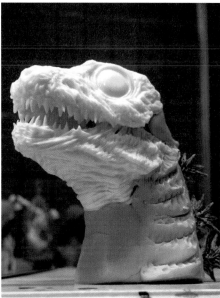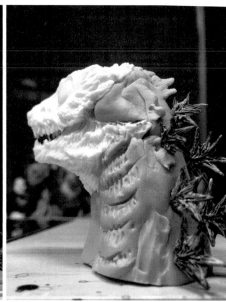

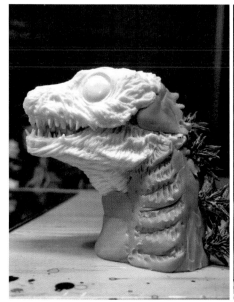

028

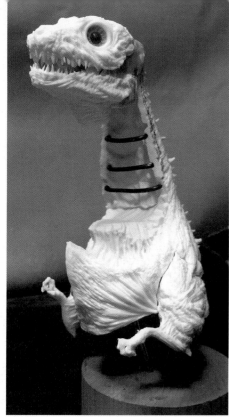
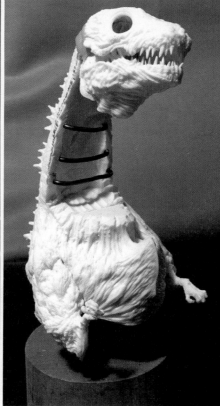
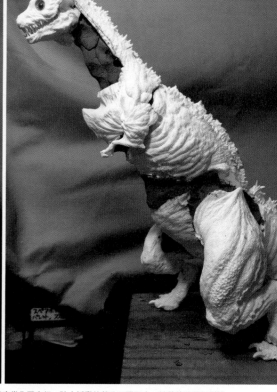

由於不再用鰓呼吸的關係，頸部的分量想要修改得更細長一些，因此將內側挖空後，加熱軟化強制朝向內側彎曲，並以鋁線來當作固定釘，防止折彎的部分又彈回去。接著使用環氧樹脂補土將其包覆，當作芯棒。其他的位置也是先調整好姿勢後，再用補土填埋空隙。

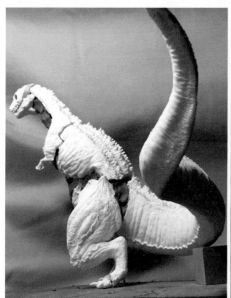
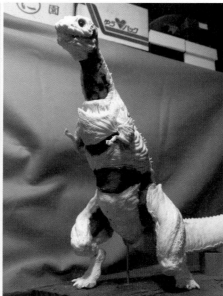
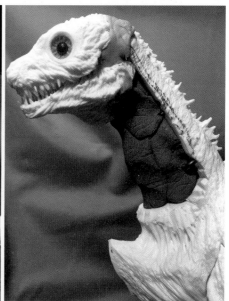

姿勢

因為這時候的設定是還不太會走路，所以設計姿勢時一直提醒自己要製作出左搖右晃步履蹣跚的狀態。但是太過強調重心不穩的結果，就是讓姿勢看起來就像是馬上要跌倒一般，所以再修回來一些……，如此這般經歷了試錯的過程。最後是讓身體相較於右方的照片稍微直立一些，也改變了頭部的角度。

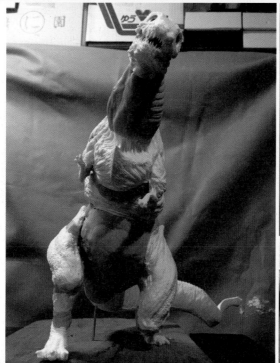
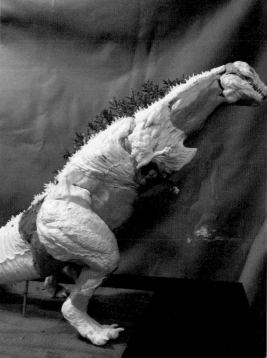

體表

身體表面不足之處,以烤箱黏土或環氧樹脂補土來進行堆塑。此時不能覺得第 2 形態的外觀造型不用可惜,只要是不利於銜接至全新製作的外觀造型的部分,都要大刀闊斧地削掉或者是覆蓋起來重新堆塑。如果不這麼做的話,外觀造型看起來就不會是自然的連續線條。

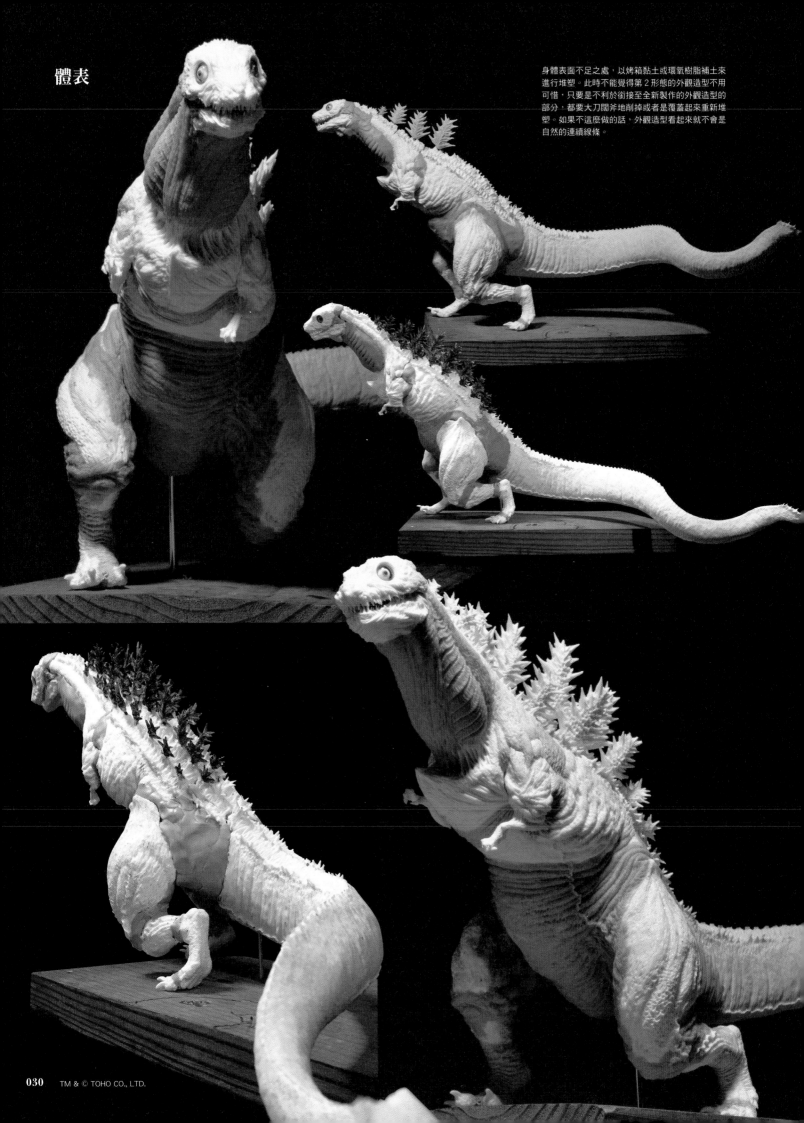

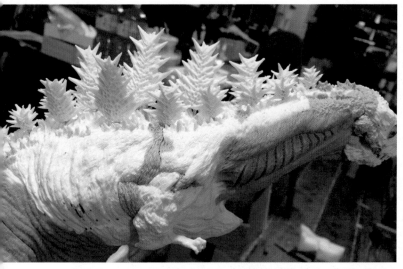

需要細部加工的部位以及厚度較薄的部位，因為需要一定強度的關係，使用環氧樹脂補土來堆塑。

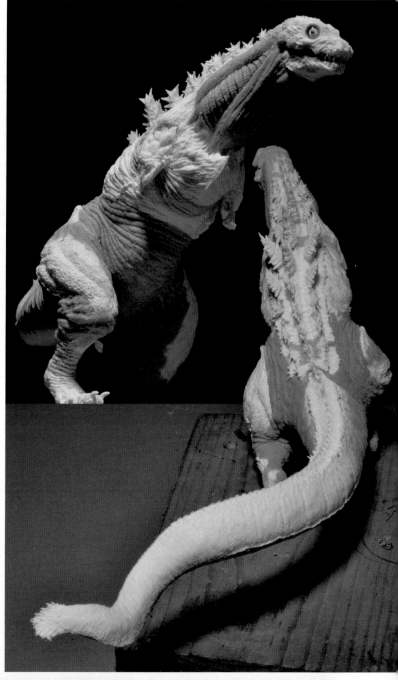

背鰭除了使用與第2形態共通的零件外，也有使用稍微長大變粗的零件，我記得是這樣……，應該沒錯吧？對不起我忘記了！

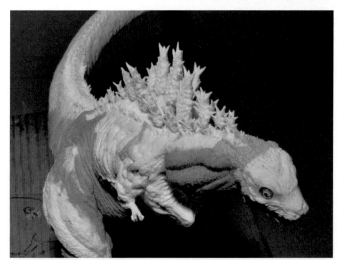

尾巴的部分因為沒有特別的指示的關係，維持和第2形態相同的外觀。到了電影拍攝時，將尾巴前端修改成稍微偏向第4形態的設計。這樣才會比較合乎邏輯嘛。

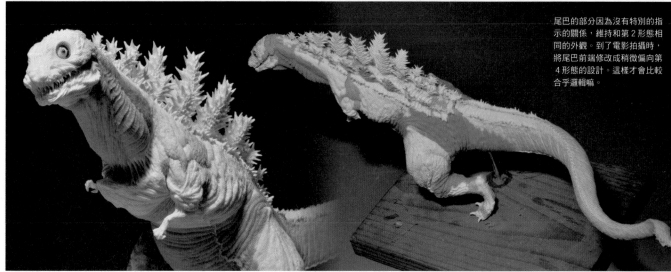

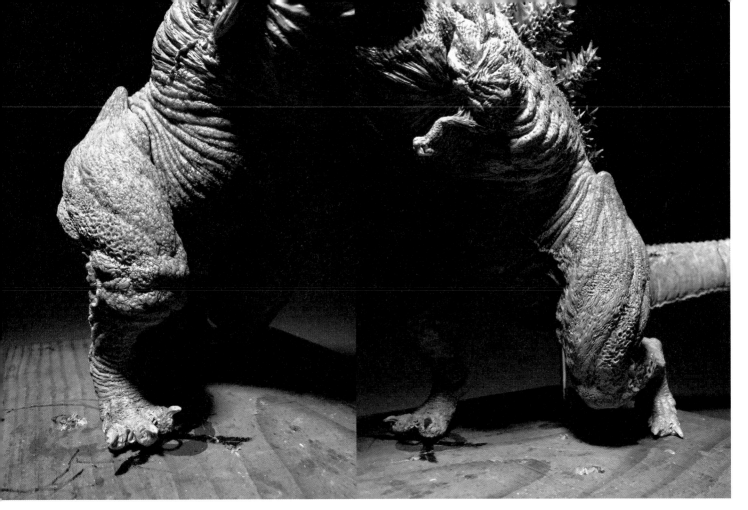

最後修飾

外觀造型是將第2形態用與第4形態用的印花壓模兩者併用來做最後修飾，當然不是只有印花蓋章而已，也有使用到電動工具來做細微部分的調整。像這種類型的表面質感，一不小心就會漏掉應該修正的部分。照片是將整體塗上淡茶色，以便更容易檢查表面狀態。之後要將翻模後的複製品塗上彩色。

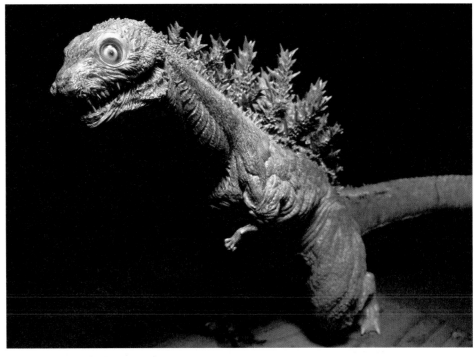

塗裝

透明感要比第2形態更低。我調製了一款與其說是乳白綠色，不如說是什麼難以言喻的顏色，將其噴塗在偏向黃土色的基底色上。溝槽凹痕內側的紅色則是所有形態都共通使用的配色。少量淺紅色＋較多的淺橙色＋透明塗料。

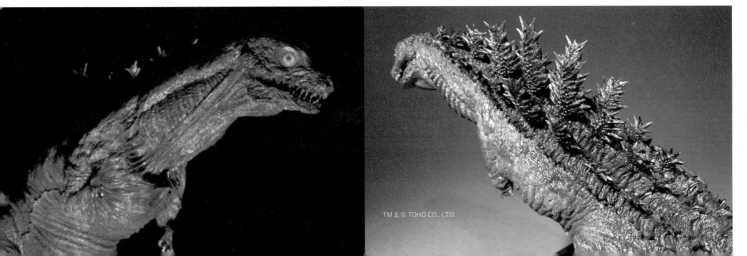

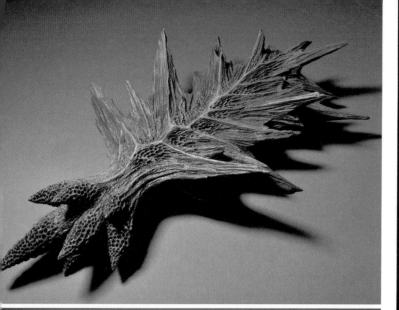

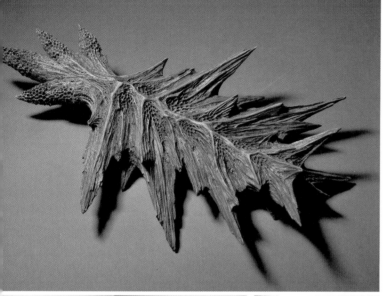

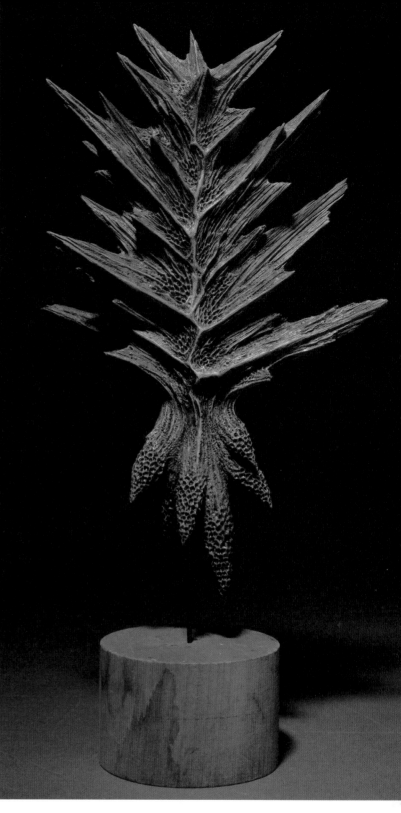

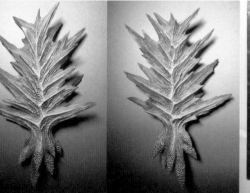

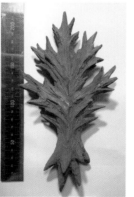

脫落的背鰭

一邊參考前田真宏先生的設計圖,一邊將外形調整修飾成可以稍微與雛形設計有所關聯的形狀。使用的素材基本上是業務用環氧樹脂補土,細部則是田宮 TAMIYA 的環氧樹脂補土。前田先生的設計稿中充滿孔洞的根基部分不禁讓人感到毛骨悚然,真是了不起的設計!
我交出去的作品是以樹脂複製後入完墨線的掃描用樣品。猜想後續大概會被要求提交一個上色塗裝後的版本,便提前準備了一個。結果沒想到完全沒人要我提交,所以便有了這件保留在家裡的作品。這次能在這裡派上用場實在太好了!

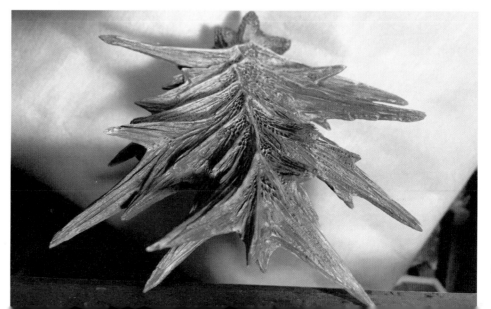

第4形態 雛形造形過程

關於
第4形態的設計

接到樋口導演打電話來說「細節我沒辦法告訴你，總之是要有背鰭的設計」之後，我便將前田真宏先生的概念畫作為基礎，描繪出最初的草圖，再加上與製作高層峰會討論後的結果，加筆修改後，就成了這幅草圖。不過這只是為了方便所有人理解設計方向與大體上的外觀形狀、比例及尺寸大小等的暫定設計。後來大家看著庵野總導演帶來由 Billiken 商會發行的初代哥吉拉軟膠模型（原型的製作者是 Hamahayao），與會者一邊提出「像這樣的感覺」「再稍微調整……」，以及「那這樣如何？」等意見交流，再由我當場將這些意見用 PC 整合描繪出來。

由於當初第一代哥吉拉的設計概念是「如同核彈爆炸後蘑菇雲形狀的頭部」，為了反映出這樣的概念，便決定將後頭部設計成稍微有些向外突出的形狀。這個時候決定下來的是……「口部不是為了進食，因此有著一口亂牙」、「不需要藉由耳朵來警戒周圍，所以沒有耳朵也可以」、「初代的怪獸裝由演員穿著形成的皺褶要給予肯定的、符合生物學的解釋」、「進化的過程要滿身是血」……這些事項。

尾巴前端的設計在這個時候尚未確定下來，只是「總之暫時就先這樣」的感覺。

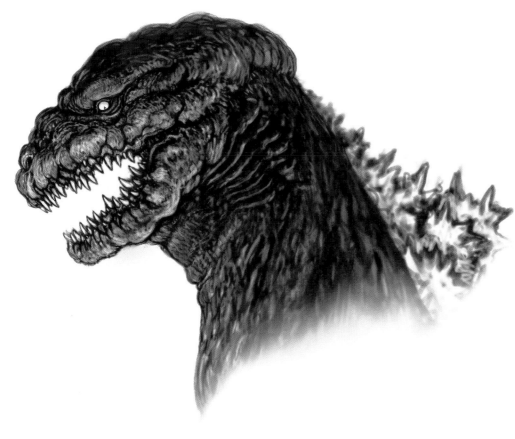

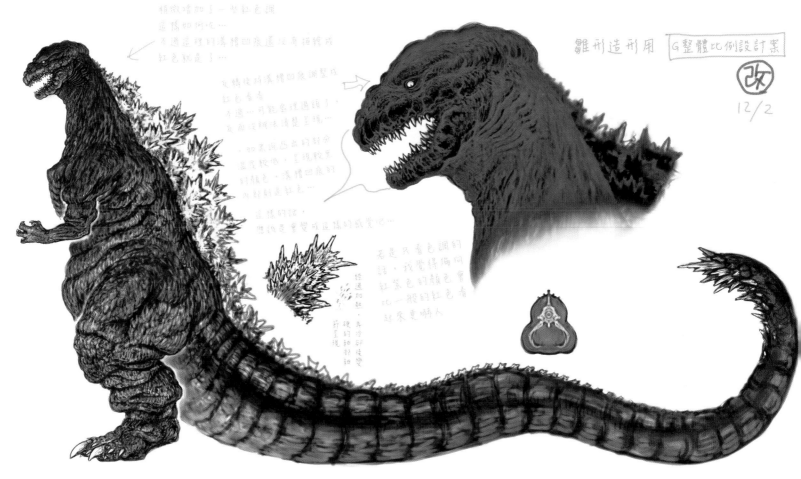

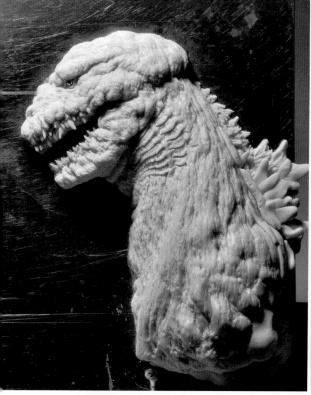
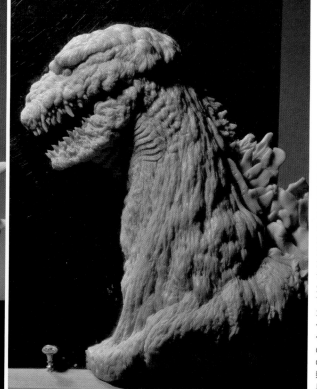

頭部

庵野總導演從一開始就有特別說明第4形態「左右兩側眼睛的位置與凹凸感覺希望有微妙的變化」，不過這部分後續再來處理，首先在一塊不鏽鋼板上由頭部開始製作半邊。這麼做的好處是只要製作半邊，就能夠看起來像是完整的造型，方便確認外觀。如果和大家討論的過程中有需要變更的部分，也能夠當場馬上修改。等到設計都確定下來後，再把右半邊製作出來即可。說到頭來，因為本來就沒有打算設計成充滿動感的姿勢，所以這個方法很合適。

使用的素材是一種叫做Mr.SCULPT CLAY樹脂黏土的烤箱黏土。當時GSI科立思公司正在開發新的烤箱黏土產品，送了一些樣本給我，所以就拿來使用了。

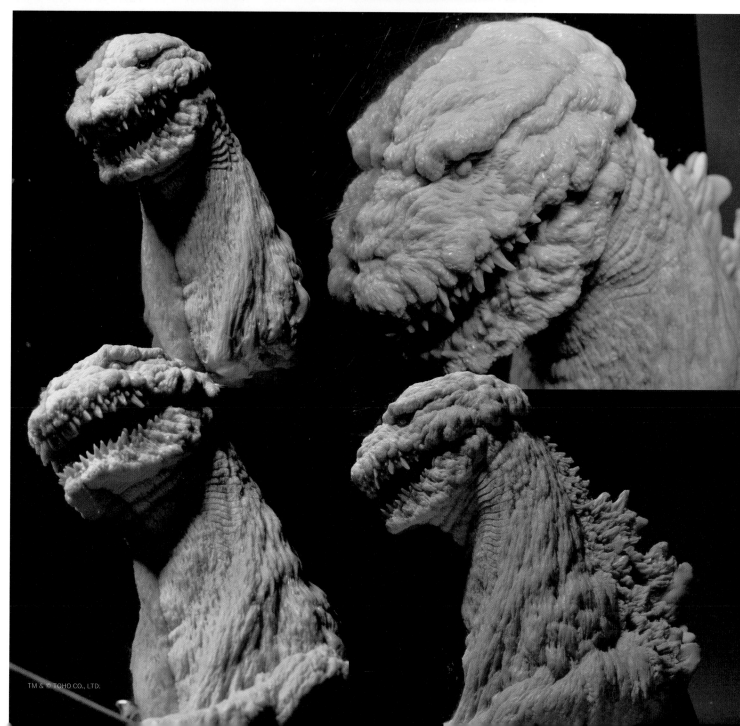

手臂・上半身至下半身

來到上半身的部分，便想將手臂也製作出來觀察一下比例均衡。以鋁線為芯棒，用環氧樹脂補土稍微加粗後，再以烤箱黏土進行堆塑。下方的照片是初期手臂太粗，而且肩膀太偏向前方的狀態。身體的白色與茶色內芯是業務用的環氧樹脂補土。需要強度的尖爪是在鋁線舖上田宮TAMIYA公司的環氧樹脂補土製作而成。

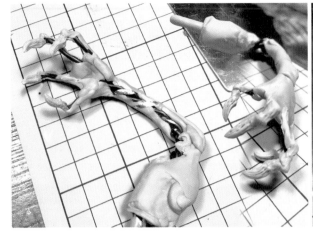
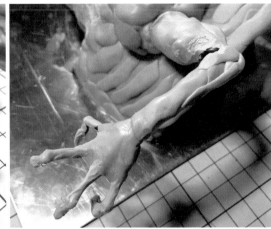

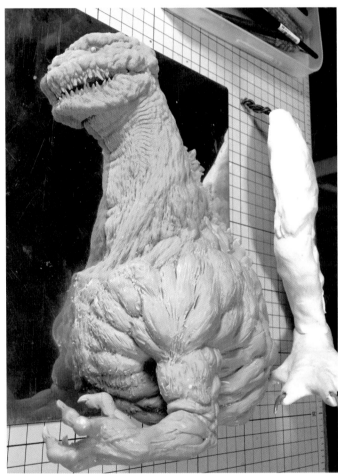
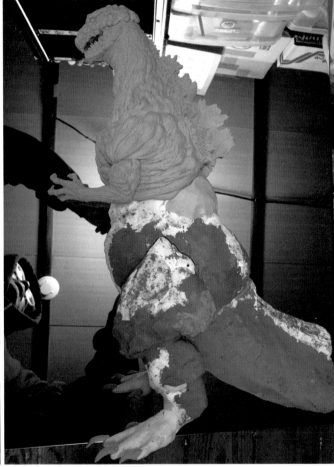

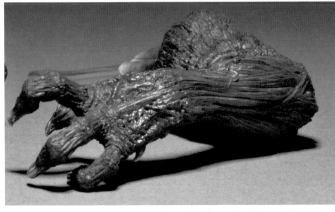
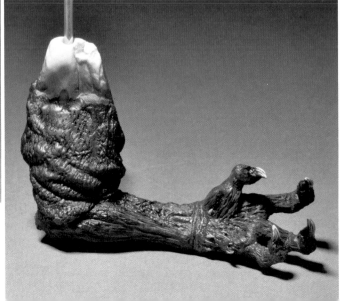

完成後的手臂先翻模製作成複製品，再和頭部一起塗色製作成彩色試色作品。感覺紅色的發色狀態應該可以再好一些。黑色的部分也有點偏向茶色……

評估頭部・顎部的張開方式

這是和手臂一起試塗的頭部彩色試作品。想像著在劇中夜晚的場景應該會有像這樣照明方式，便試著由下方打光看看。

下方是因應「把嘴巴張開看看」的要求製作而成。前田先生的設計圖中有類似的狀態，因此便將口部像這樣盡量打開，並在口中放入本來要給第2形態使用，但未被採納的魚鰓內部皺摺構造，加熱後重疊排列捲成同心圓接著固定。因為在設定上是沒有舌頭的關係，所以刻意設計成口中幾乎什麼都有沒有感覺。完成頸部以上的部分後，便將整個頭部交了出去。

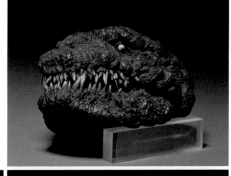
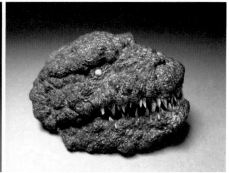
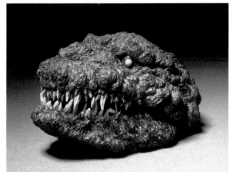
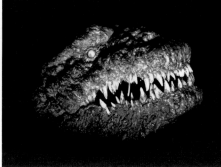
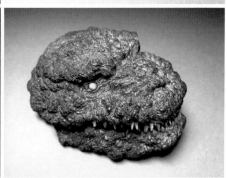

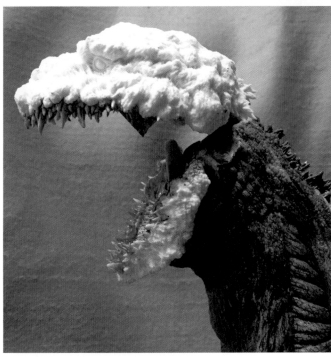

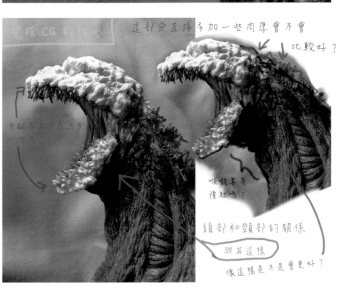

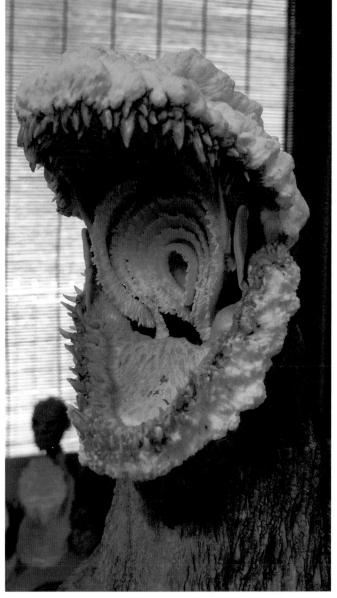

左方是在製作途中，吸收導演們的要求而留下的註記。萬一被要求把牙齦也製作出來怎麼辦啊……果然還是改不了自掘墳墓的關係。

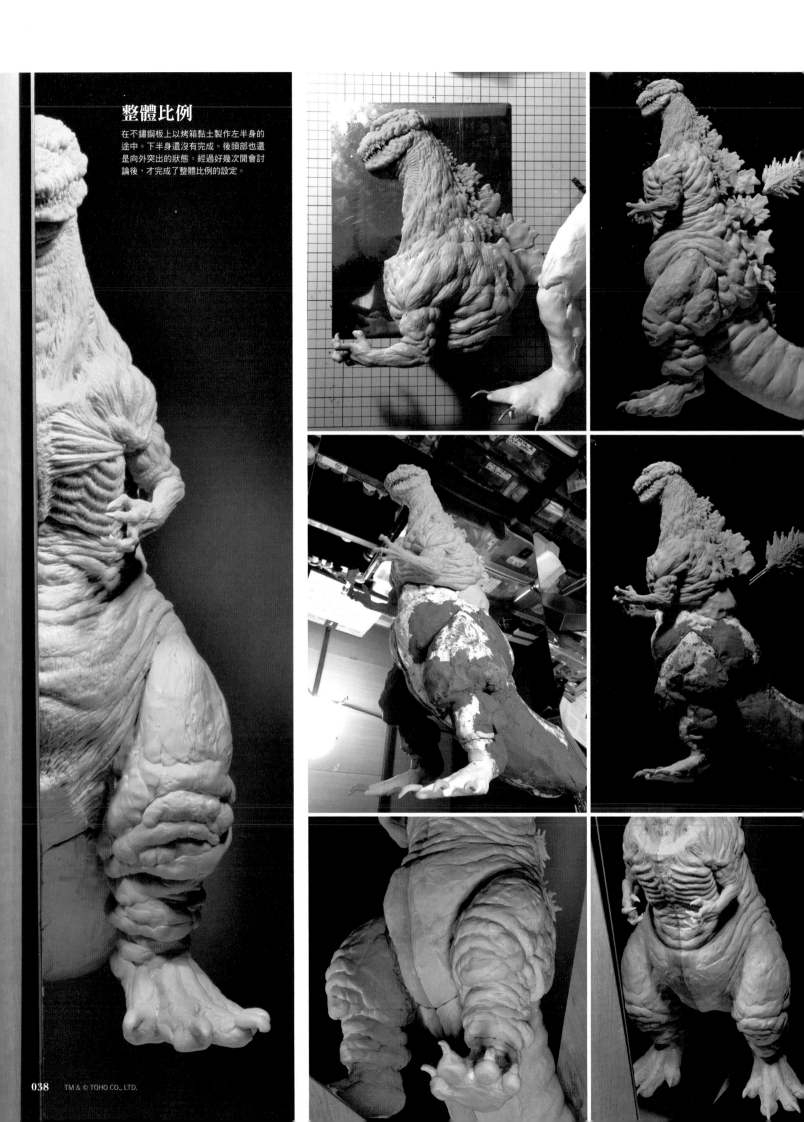

整體比例

在不鏽鋼板上以烤箱黏土製作左半身的途中。下半身還沒有完成。後頭部也還是向外突出的狀態。經過好幾次開會討論後，才完成了整體比例的設定。

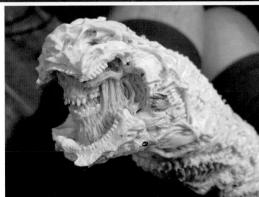

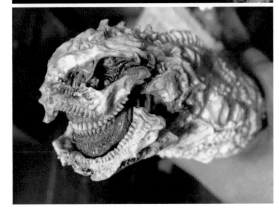

背鰭・尾巴前端

下方是為了3D掃描而直立固定的最大尺寸的背鰭。素材是以環氧樹脂補土堆塑切削製作而成。

尾巴前端原本已經完成了，後來被要求改成口部可以開合的設計。我將下顎張開時口中的牙齒排列設計成類似創作生物般的一口亂牙，不過接到「要更像人類的牙齒」的要求，所以又進行了修整。直到看過電影仔細分析後，才發現原來設計上這樣的講究要求是有其目的，真了不起。

尾巴的原型是大量參考骨骼老爹提供給我的蛇骨，加上我手邊的魚骨來應用在下顎部位，最後使用烤箱黏土與環氧樹脂補土來修飾完成。

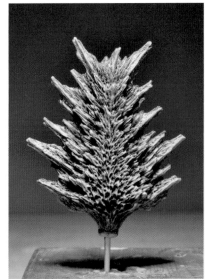
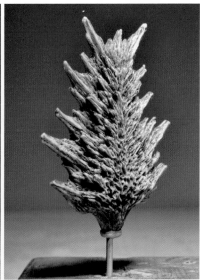

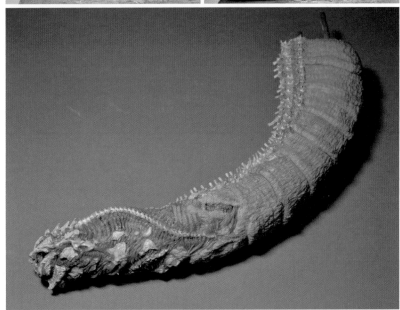

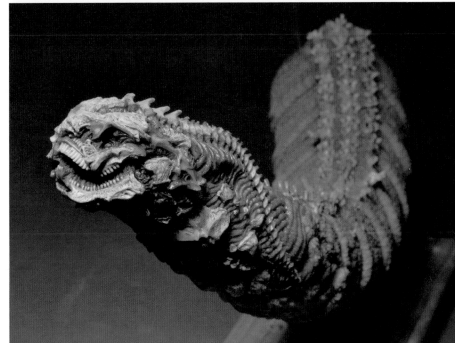

原型的最後修飾

從不鏽鋼板取下後，大家合力完成右側的製作，微妙地調整姿勢後，接近完成了。腳部尖爪的原型是環氧樹脂補土，翻模後將複製品埋在這個原型上。

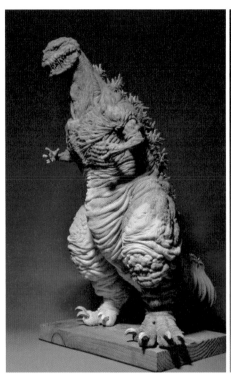
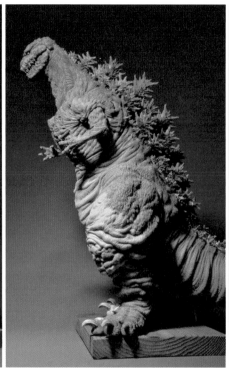
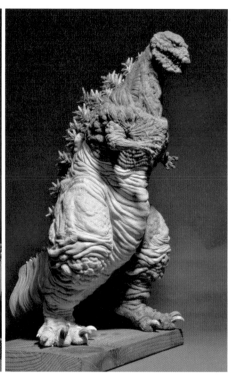

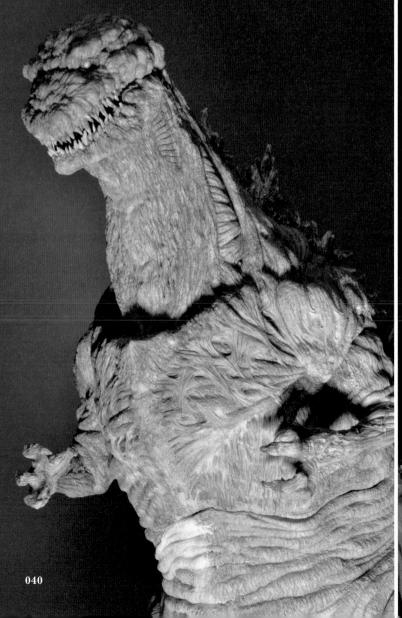
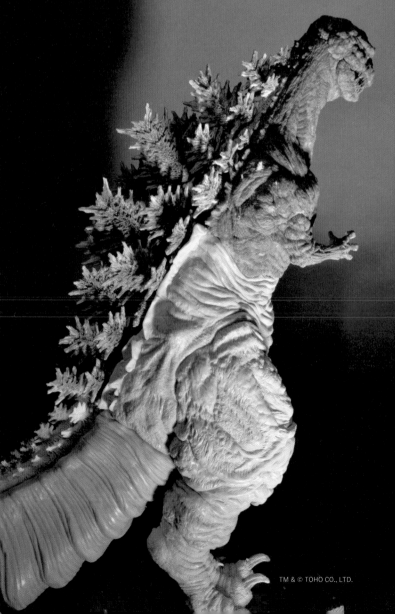

上色

小關正明先生為了我們完成了他人生中不管是尺寸大小和難易度都是最高等級的矽膠翻模挑戰。原型完成翻模、製作成樹脂複製品後，便組裝起來上色。首先是將調合好的紅色顏料大量地刷塗在全身的溝槽凹痕中。接下來是要在突出形狀部位塗上黑色顏料，由於紅色的補色（相反色）是綠色，所以將亮綠色摻入黑色顏料中，以較大的平筆來以乾掃的技法（在突出形狀的部分以乾筆刷掃塗）上色。後續再使用空氣噴槍，將這個黑色顏料噴塗在凸部上進行調整。

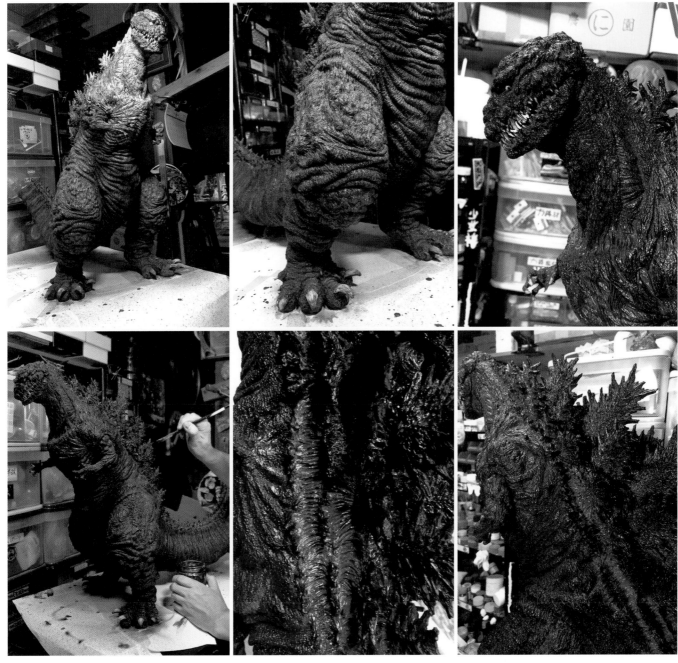

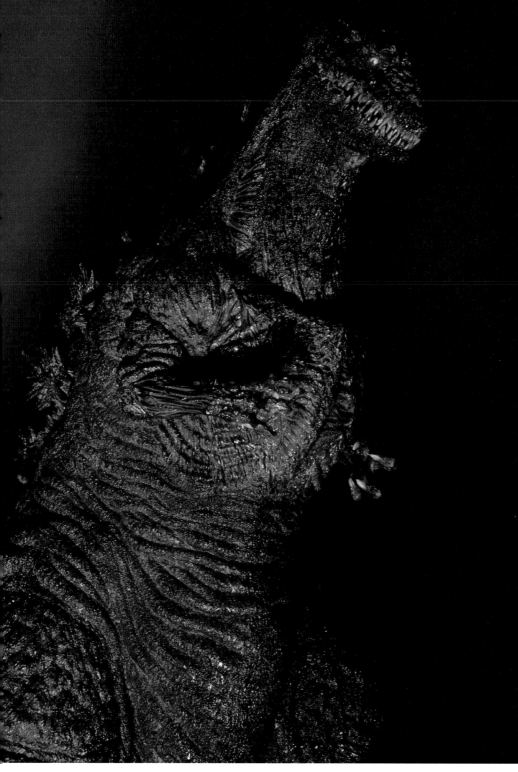

為了要體現將「摧毀與重建（日本）」與「崩壞後成長、進化（哥吉拉）」兩者交疊的意象以色彩呈現，我認為終究還是只有「血紅色」與「強黑色」才能有辦法表現出來。雖然有血→傷＝脆弱的符號印象，不過和噴火加上咆哮的相較之下，我個人更加認同這色彩帶來的畏怖感。

即便對著它大聲呼喊「牧教授─！」也不可能會有回應的尾巴前端，也強調出佈滿鮮血的感覺。我調合了數種不同類似血液顏色的紅色顏料，使得上色時更能夠呈現出立體深度。

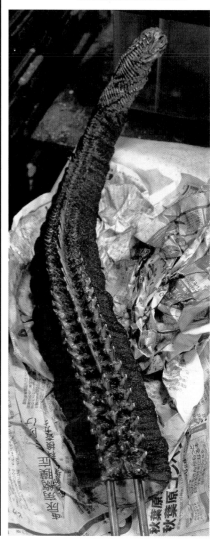

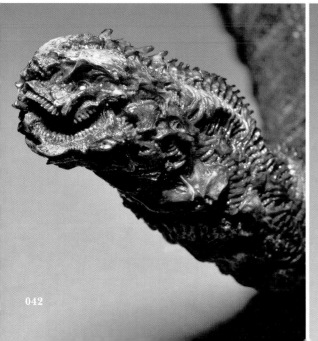

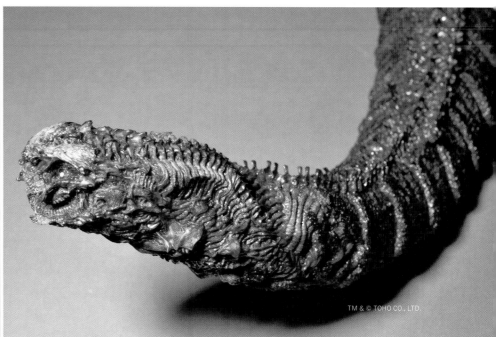

上色後的雛形樣品提交後，又接到「頸部還是再加粗一點好了」這樣的要求，於是再以環氧樹脂補土堆塑修改。由斜下方
仰望的角度，頸部看起來確實有些纖細，能夠有機會再重新修改加粗真是太好了！

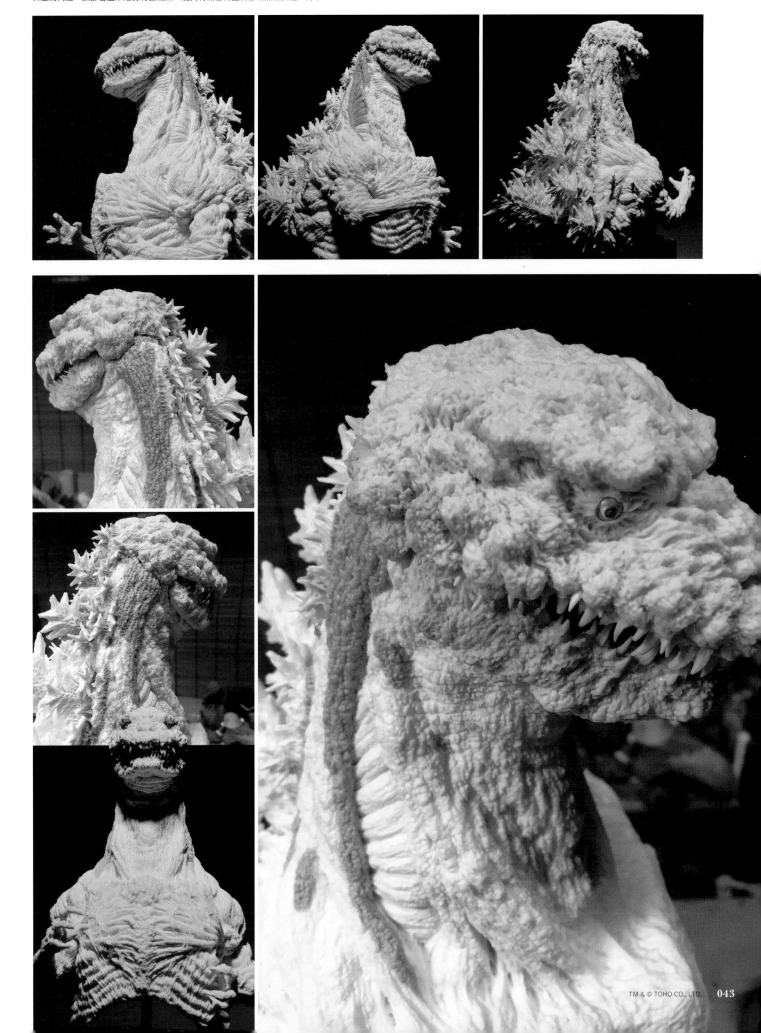

第5形態 雛形造形過程

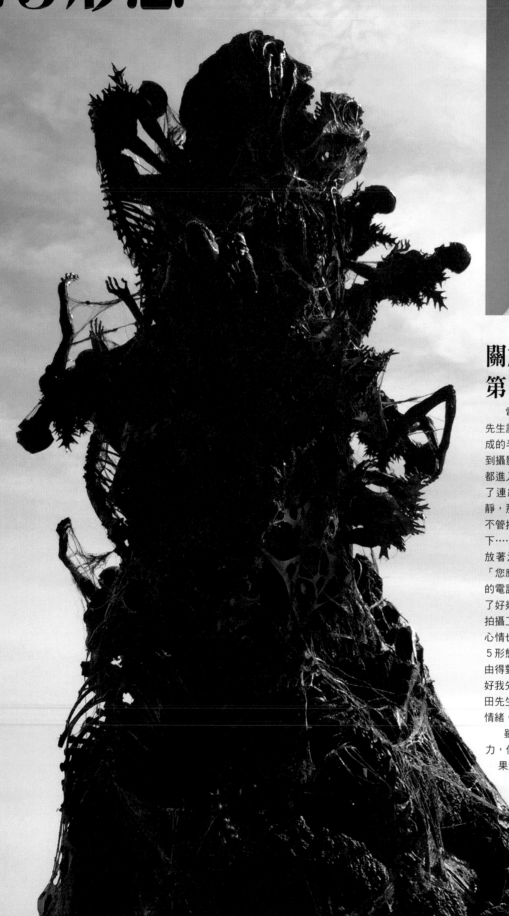

關於
第5形態的設計

　　電影開拍的第一天，我依照前田先生設計的形象，在不鏽鋼板上製作成的半身樣本（右頁的女版造型）拿到攝影棚給庵野總導演確認。當大家都進入拍片現場工作後，突然就都沒了連絡……，既然這下變得這麼安靜，那我不如趁這個空檔將先前放著不管拖延至今的其他工作趕快處理一下……，不過這樣又變成這裡的工作放著沒處理了……啊啊，萬一接到「您應該已經製作完成了吧？」這樣的電話怎麼辦……像這樣的日子持續了好幾天，就在我聽說正式攝影班的拍攝工作結束了，害怕被要求交件的心情也來到最高點時，居然接到「第5形態的設計改了……」的連絡！不由得對著老天爺大喊道：「啊啊！還好我先前放著不管是對的！！」收到前田先生新的傑作設計圖後，便整理過情緒，重新邁入作業的階段。

　　雖然女版的形象在造型上很有魅力，但如果是為了「像那樣的傢伙如果滿街跑就慘了」的演出效果，我也覺得還是新的設計比較合適一些。下次要不要乾脆製作成長滿蠅蟲的造型好了……請問各位看倌您的意下如何呢？

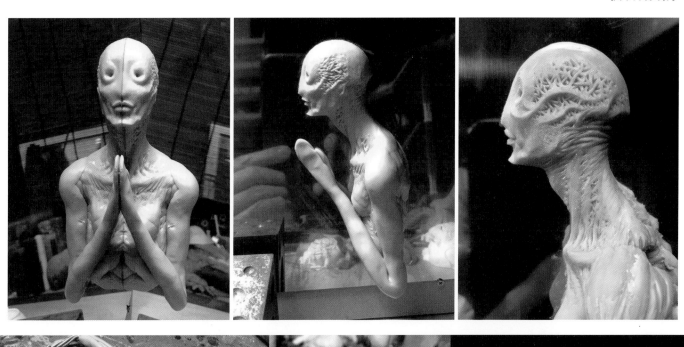

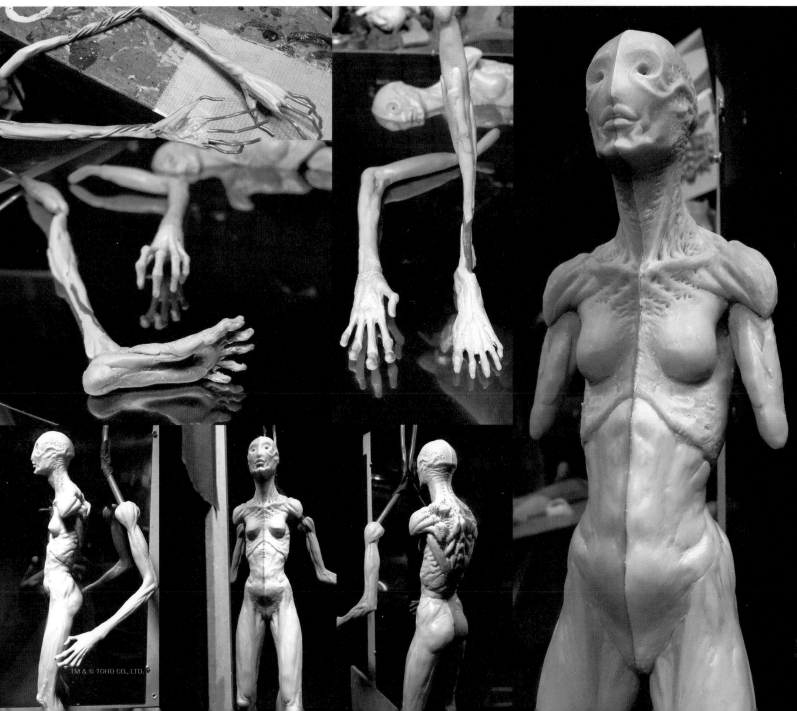

人型第5形態個體原型

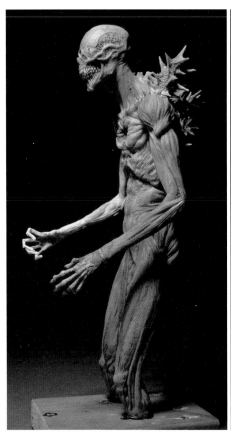
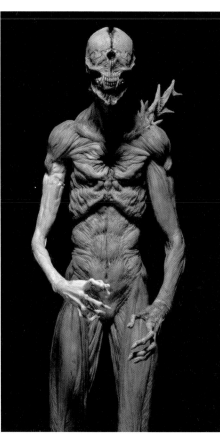
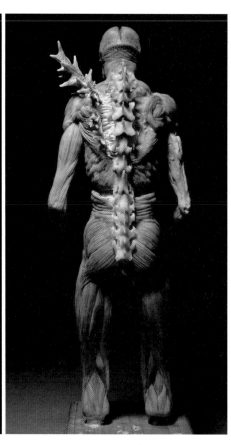
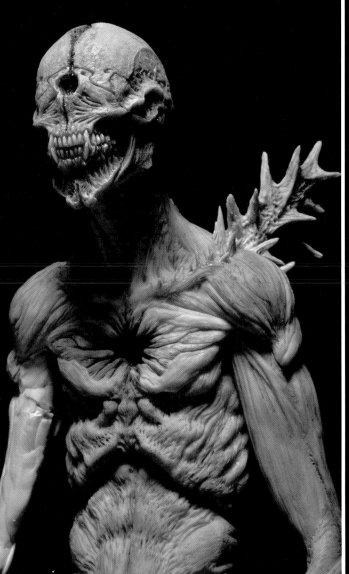
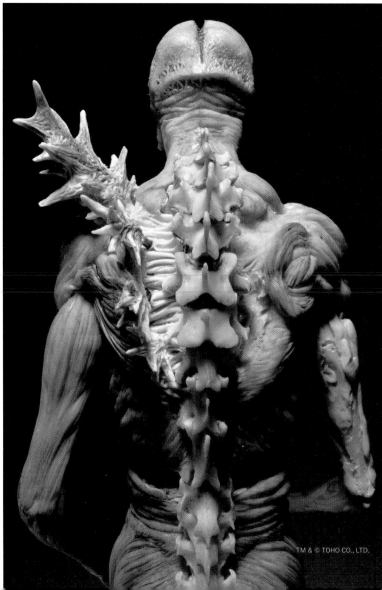

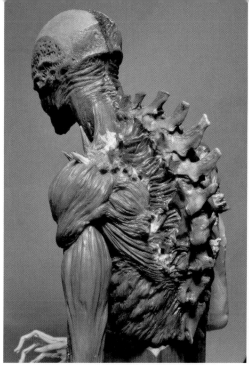
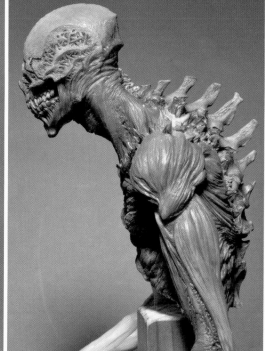
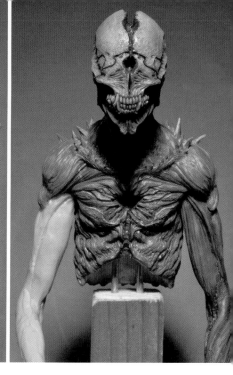

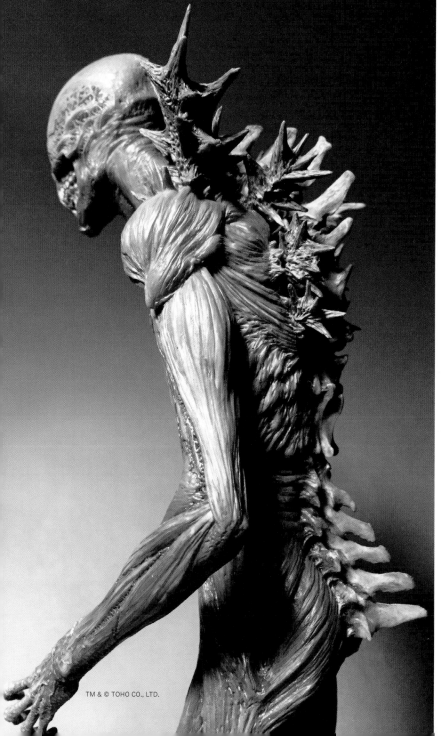

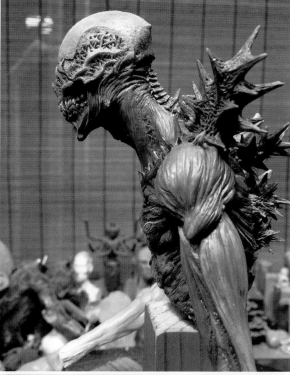

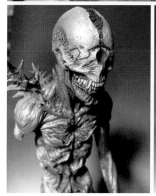
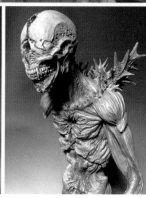

記得這也是先在不鏽鋼板上製作左上半身，獲得OK之後，才將�] 部以上的全身製作出來。先用鋁線製作芯棒，堆塑環氧樹脂補土，再以烤箱黏土來進行表面的造形作業。指尖與尖刺是以環氧樹脂補土製作，脊椎部分則是使用了鼬鼠或是狐狸（大概吧）的脊椎骨。拍攝過程照片時，咦？怎麼有種巨神兵現身東京的既視感……，聽說不光我一人，好幾位工作人員也有相同的感覺。

複製・製作其他姿勢

為了要製作出如同羅丹的『地獄之門』般的姿勢，先將完成的上半身原型翻模，再將複製品改造成可以做出上半身向後仰姿勢的原型。將製作完成的樹脂複製品個別沿著腳部的連接處、肩部等部位進行切割、黏貼來改變姿勢，不斷增加複製品的數量。現在回想起來，應該在肩胛骨的位置拆件，這樣製作起來會更輕鬆。

中段是改造後的原型，下段是將其複製品倒上紅色顏料的狀態。右方是原本的原型與姿勢改造後的比較。從這裡會進一步依不同個體改變角度和扭轉程度，增加姿勢的豐富性。你說什麼？胸前只差一個能量○○器就成了超人○○○？不要觀察得那麼仔細啦⋯⋯。

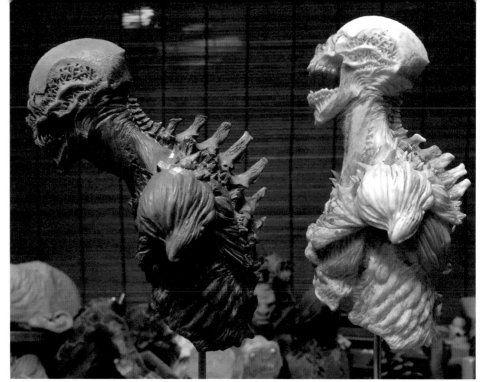

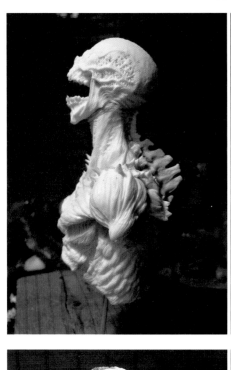
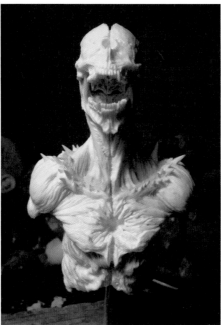
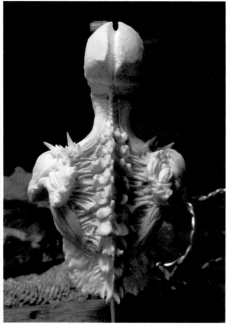

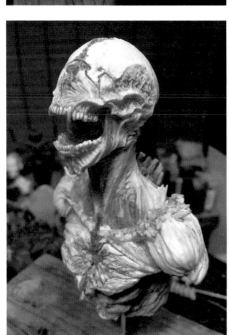
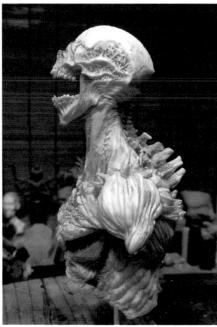
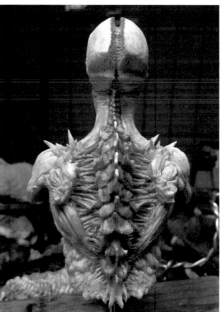

048

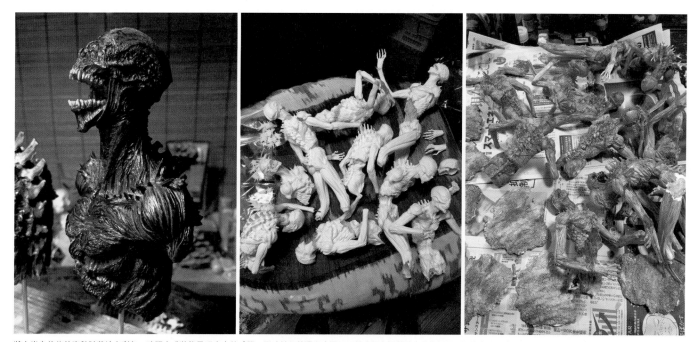

將上半身後仰的姿勢試著塗上彩色，確認完成狀態呈現出來的感覺。同時並行的還有小關正明使出渾身解數的大量複製品，這簡直就是『地獄之門』的阿鼻叫喚圖！只要將拔模下來的零件組裝起來就好，超～輕～鬆～！接著，尾巴前端本體也以金屬棒和環氧樹脂補土來開始進行組裝……。

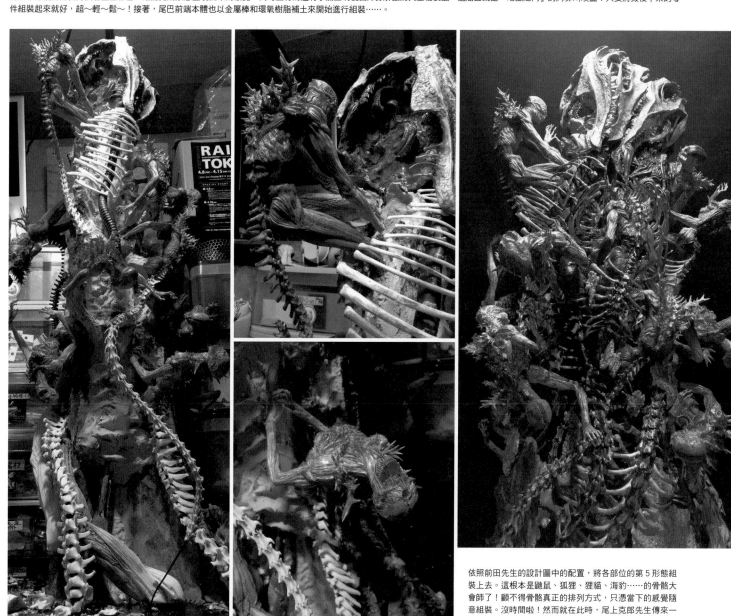

依照前田先生的設計圖中的配置，將各部位的第5形態組裝上去。這根本是鼬鼠、狐狸、狸貓、海豹……的骨骼大會師了！顧不得骨骼真正的排列方式，只憑當下的感覺隨意組裝。沒時間啦！然而就在此時，尾上克郎先生傳來一個不得了的消息！「這一幕不會上CG，也不會用到合成。拍了就要直接用。連煙霧效果也不會有哦。而且拍攝的時間會是在距離電影開始配音的2週前」天哪……！

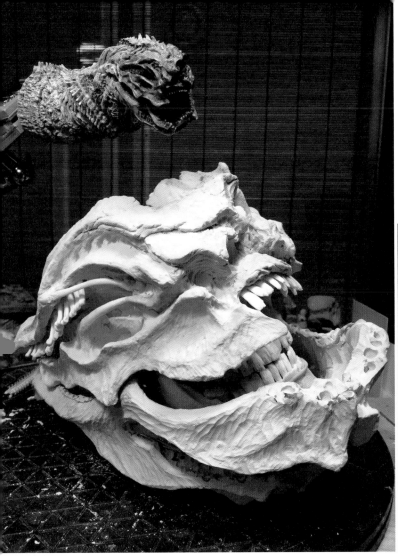

尾巴前端看起來有點像人臉的部位，因為沒有可以共用的零件和骨骼，所以是先以環氧樹脂補土堆塑切削製作出基本形狀，再使用威望公司（Revell Inc.）生產的塑膠模型『人體骨骼』來製作看起來像是人類下顎骨的地方。我們製作了好幾種不同類型的牙齒原型，並將樹脂複製品排列出來看效果如何。由於夏蜜柑的種子形狀太理想了，所以偶爾也會拿來使用。雖然我確信在劇中絕對不會被拍到，不過我仍然試著把娃娃眼睛埋進去看看效果⋯⋯。

雛形因為尺寸較小的關係，可以直接拿真的骨骼來使用，輕鬆就能完成製作。但沒想到最後居然得靠自己動手製作放大後的版本！不過隨著年紀增長，那個什麼什麼眼愈來愈嚴重，製作大尺寸對眼睛來說比較沒那麼吃力就是了！然而話說回來，這個已經不能叫做「雛形」，正確說來已經是「電影道具」了。

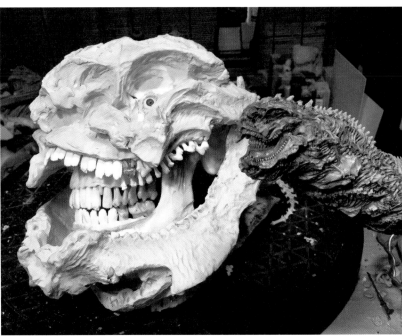

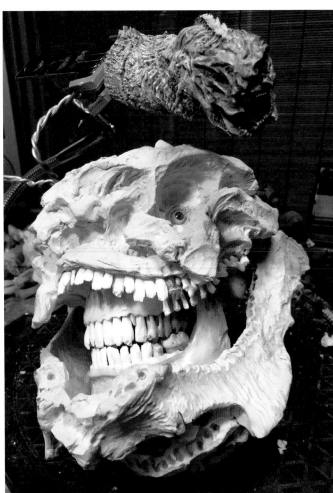

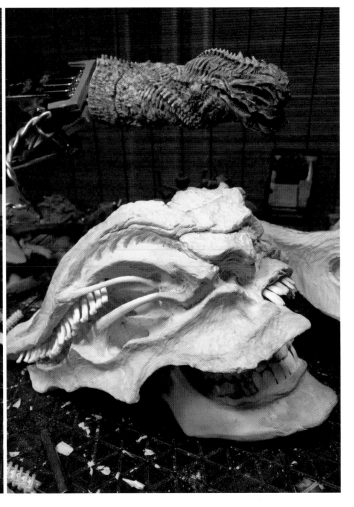

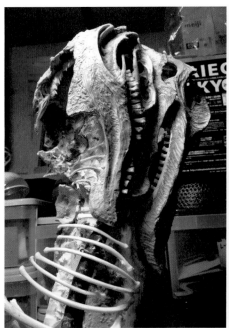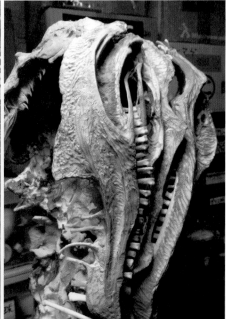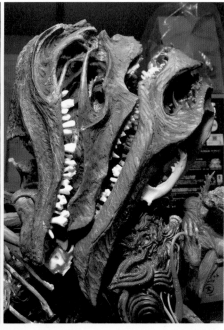

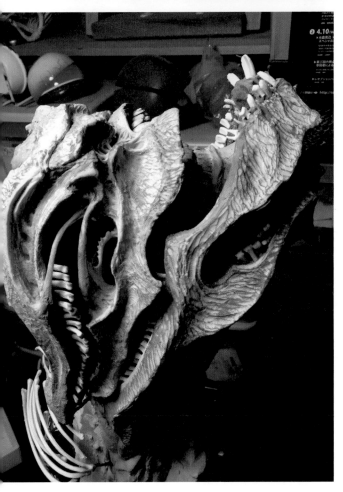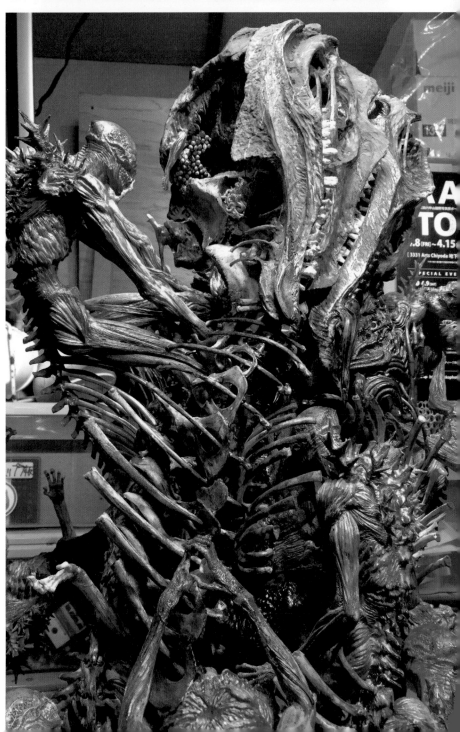

完成到某個程度的形狀後，使用灰色顏料以乾掃的方式將顏色擦塗上去。說好聽是藉此時時刻刻去想像最終狀態的形象……不如說我只是性子急想要盡快進行下一步罷了。外形線條需要比較銳利的邊緣部分，以及比較細微的部分，使用質地細緻的環氧樹脂補土製作。當第 5 形態大略配置完成後，自零件箱中尋找可以拿來使用的零件，配置於間隙之間填補空間。「乾脆都用補土填一填上色就好了，沒人會發現啦！」不知道是誰在我腦海中這麼誘惑著……好啦，我騙人的，不可以把過錯都推到別人身上！把一些拔模時受傷的樹脂零件拿來裝飾看看，此時不用更待何時！因為底下還有哥吉拉的皮膚，便將山苦瓜以黏土矽膠來翻模，製作成表面質感墊片，然後按壓在環氧樹脂補土上製作出質感，再將補土黏貼上去（次頁下方）。

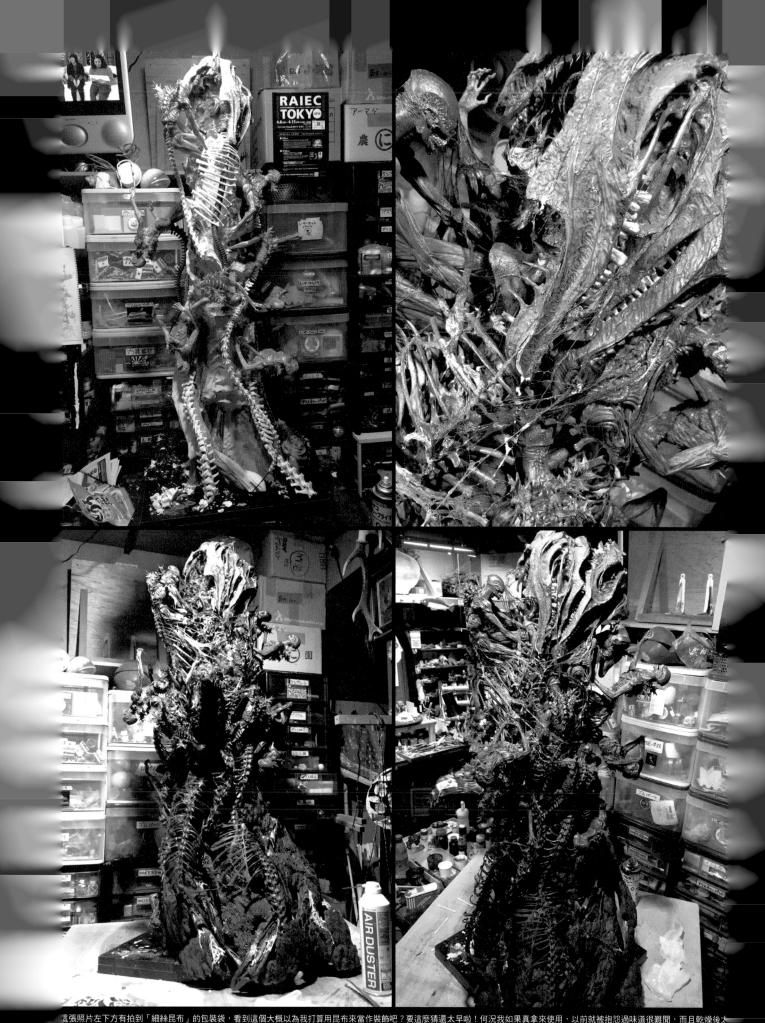

這張照片左下方有拍到「細絲昆布」的包裝袋，看到這個大概以為我打算用昆布來當作裝飾吧？要這麼猜還太早啦！何況我如果真拿來使用，以前就被抱怨過味道很難聞，而且乾燥後太
過容易碎成一地。所以經過改良後，另外想出了把娃娃頭髮先浸泡在木工白膠泡成的水溶液中，然後趁柔黏平平的狀態黏貼上去裝飾的方法……，不過在這裡要不要還是直接用昆布來

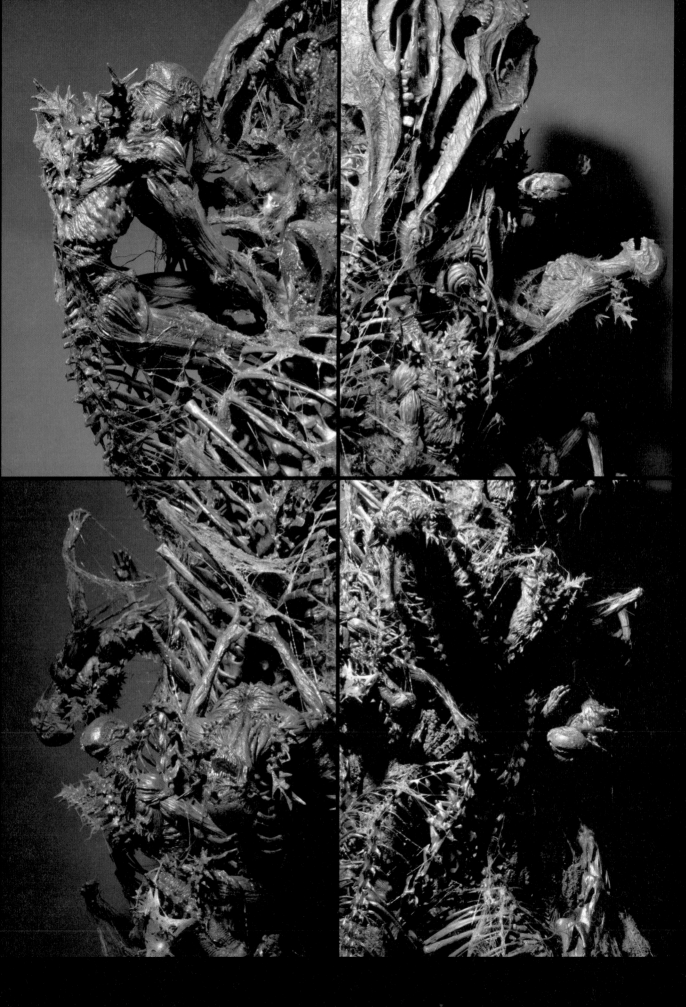

「正宗哥吉拉」

巨大角色的設計與造形

最近幾年，我參與了許多關於巨大角色的設計、應用變化、造形製作的案件，在此和各位分享我的一些心得。

所謂的「巨大」，主要還是在於觀看者對於角色的尺寸存有怎麼樣的認知。因此「規模感」就顯得相當重要了。如果是「機械設備或交通工具」的話，基本沒有什麼問題，很容易讓人一眼就能夠有「哦哦，這個物件的尺寸應該有這麼大吧」的認知。比方說扶手、爬梯、窗戶、艙門、注意事項看板、天線…等等之類，甚至如果有人搭乘在上面的話，更是一目瞭然的尺寸比對符號了。

自然界的現存生物，舉例來說鯨魚好了，大家都可以想像得出來鯨魚的體型尺寸。若是靠近一看，會發現鯨魚身上到處都是傷痕，還長滿了密密麻麻的藤壺；再觀察更仔細一點，甚至還可以看到藤壺之間長有一大堆鯨虱……像這樣的生物設計，不禁讓我深深感到這實在是完美到犯規了。

不過，如果是想像中的生物、怪獸、創作物之類的話，大多很難在其本身的設計上呈現出可以表達尺寸感的要素。很容易會變成不管是拉遠距離觀看，還是近距離的特寫，只要旁邊沒有比較對象物，就無法判斷出形體尺寸大小的狀況。也就是說，如果有人或是建造物、樹木、山脈在附近的話，還算比較容易理解得出尺寸規模，但並非每次都這麼剛好有參考物在附近。因此我們會希望在那個角色的外觀形狀上，或是特寫鏡頭靠近觀察時，加入一些看到後就能夠聯想到尺寸大小的資訊在內。

以巨神兵為例，基本上算是人工物，姑且不論可以呈現出全身樣貌的構圖畫面；即使在特寫鏡頭的狀態下，也還算可以加入一些人工物的細部細節來作為比較，然而對於哥吉拉來說……，不管鏡頭拉遠拉近，外觀都只是一些會讓人聯想到山苦瓜表面的碎形而已！

因此很多時候我也只能專注在呈現細微的凹凸起伏、尖刺，以及血管這類的細節……，盡量呈現出從頭到尾一直到末端部位，都具有緊張感的造形作業。當然，這是基於寫實表現上應有的作法。若是魔法、咒術、奇幻世界，或是妖怪、異想天開的SF世界這類設定，整個設計方向就更加自由自在了。

總合以上的情況，若要將以巨大感為主題的生物設計所需要素以關鍵字的方式列舉出來，再與自然界的巨大生物以及恐龍的印象重疊（鯨魚、大象、〇〇龍等等）之後如下：

讓人需要抬頭仰望的高聳矗立感、整個覆蓋下來的威壓感等等；如同鏡頭效果般的外觀形狀、用心在整體比例上的變化調整；讓苔蘚、草木生長於其上；鱗片、毛髮、羽毛的尺寸、長度；懸垂於身上的物件；舊化處理；刻意加入幾何圖紋、增加「來自外太空」的感覺……等等。其他什麼可以補充的嗎？！

於是乎，我一邊考量上述關鍵字，一邊試著描繪出了這幅「生物戰艦伊卡卡姆卡姆卡姆伊（籠罩覆頂而來之神）」，啊……差點咬到舌頭！

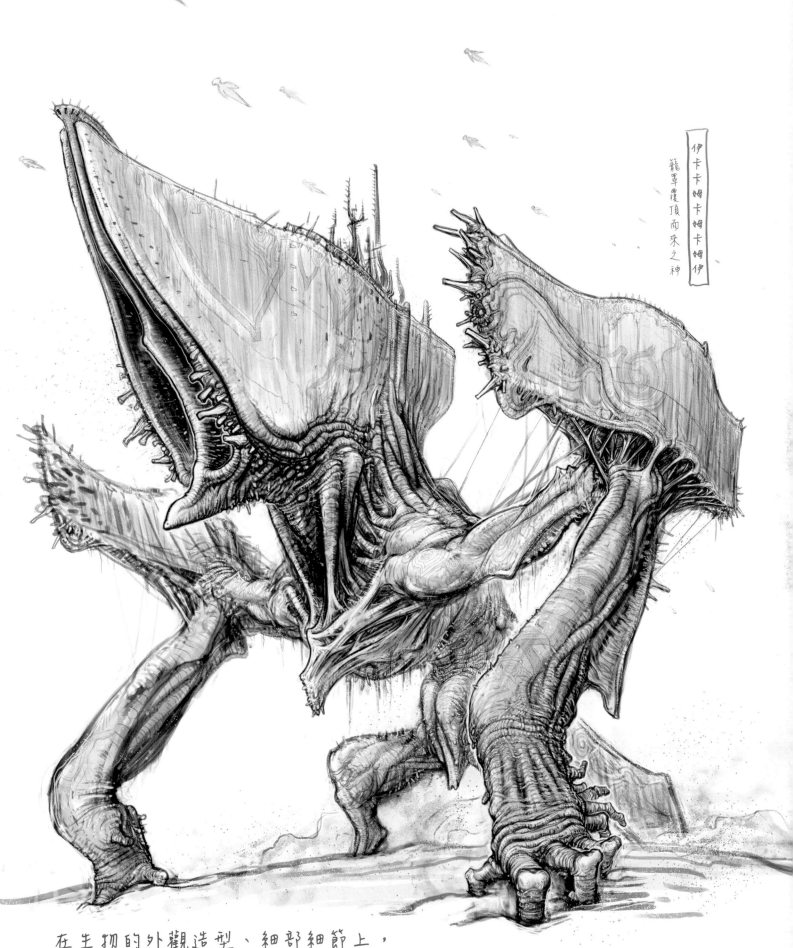

伊卡卡姆卡姆卡姆伊

籠罩覆頂而來之神

在生物的外觀造型、細部細節上，
加入機械、建築的符號、功能 生物戰艦

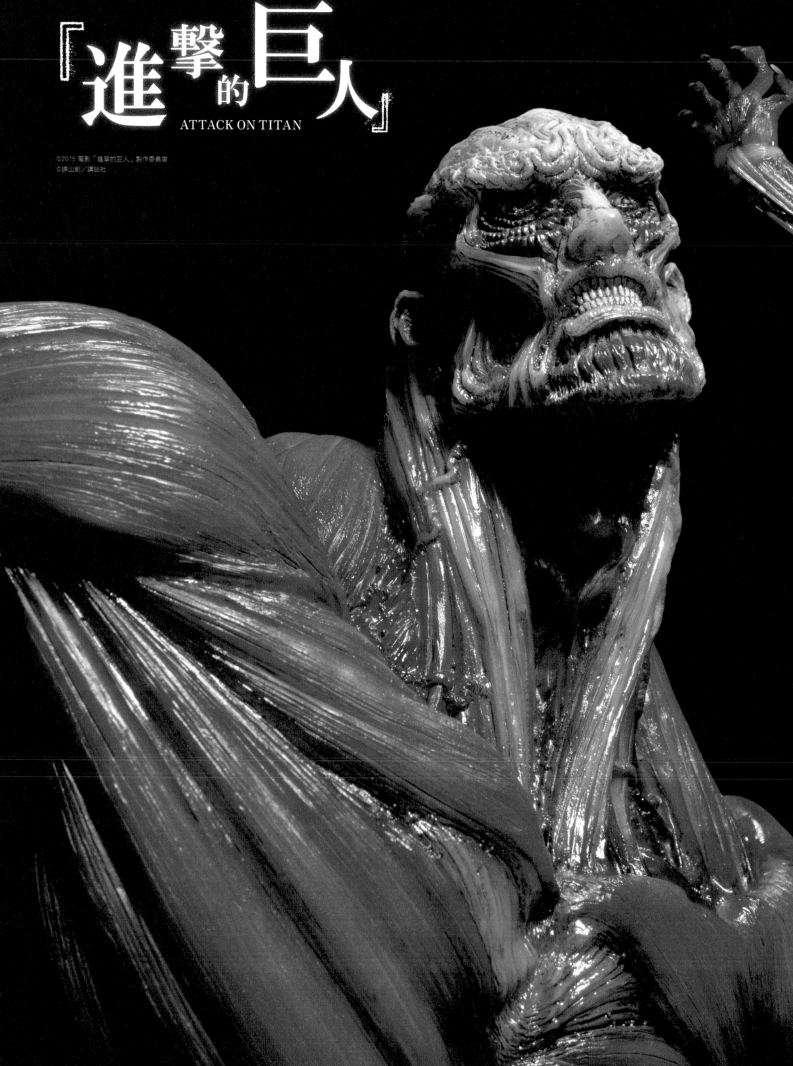

『進擊的巨人』

ATTACK ON TITAN

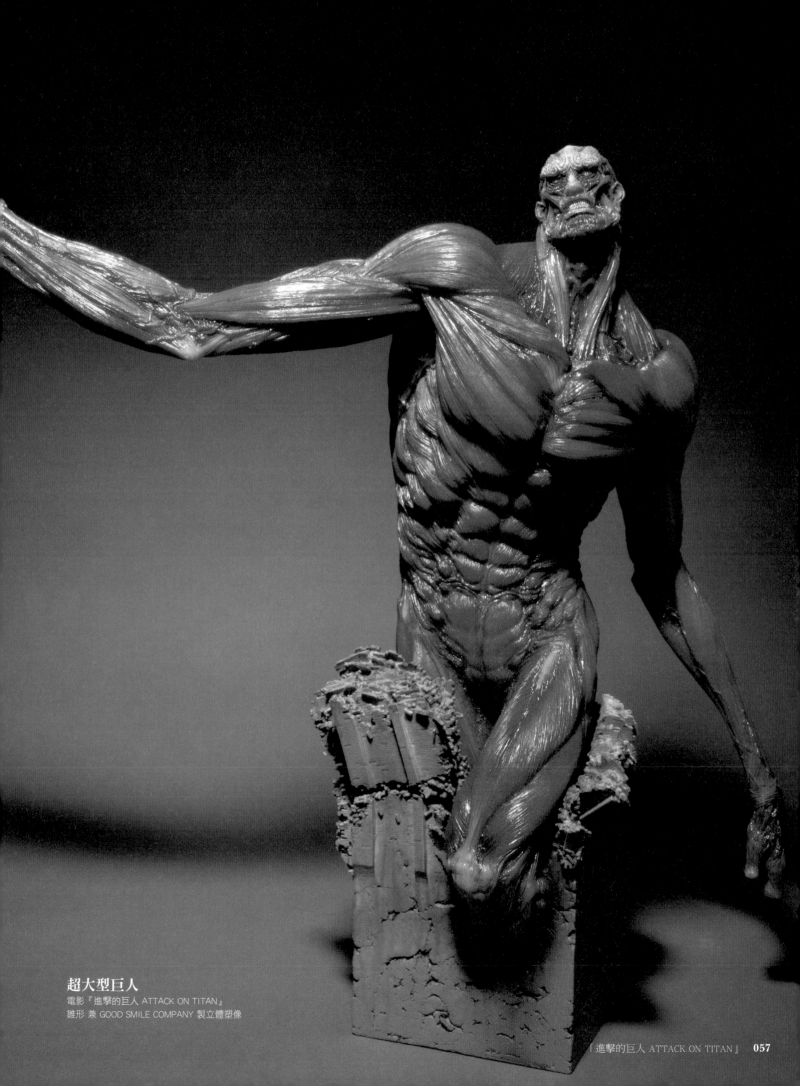

超大型巨人
電影『進撃的巨人 ATTACK ON TITAN』
雛形 兼 GOOD SMILE COMPANY 製立體塑像

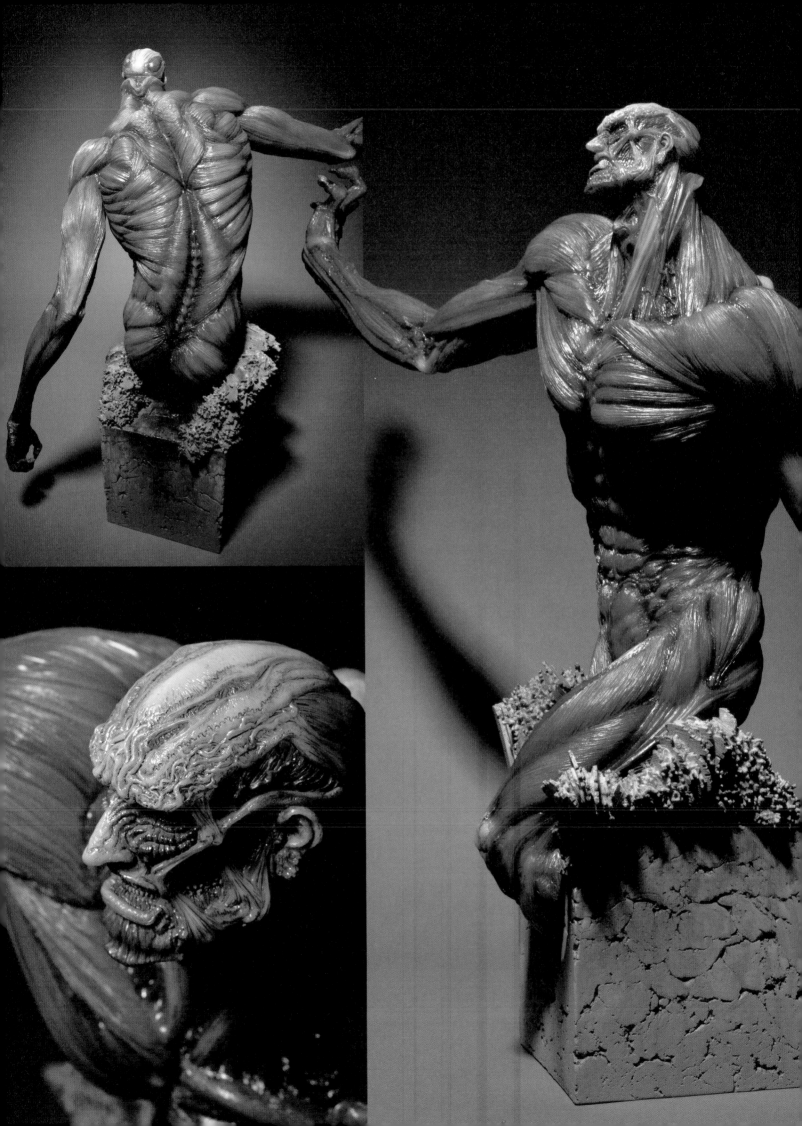

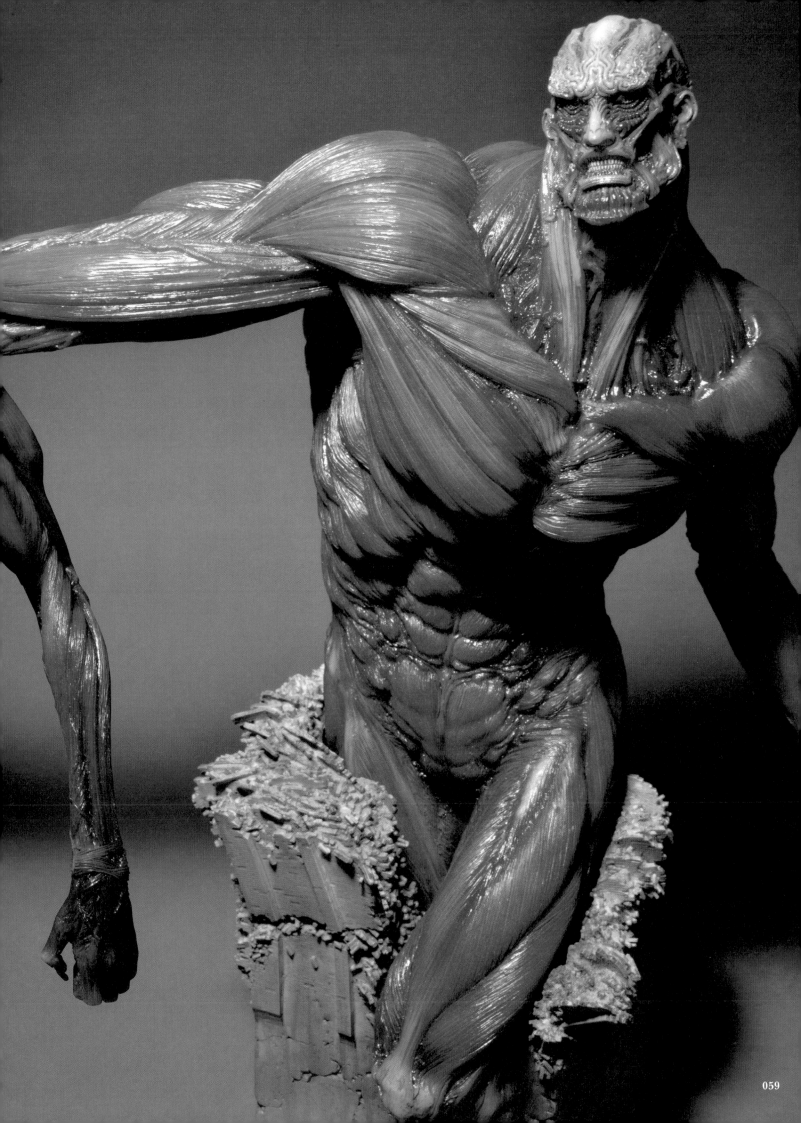

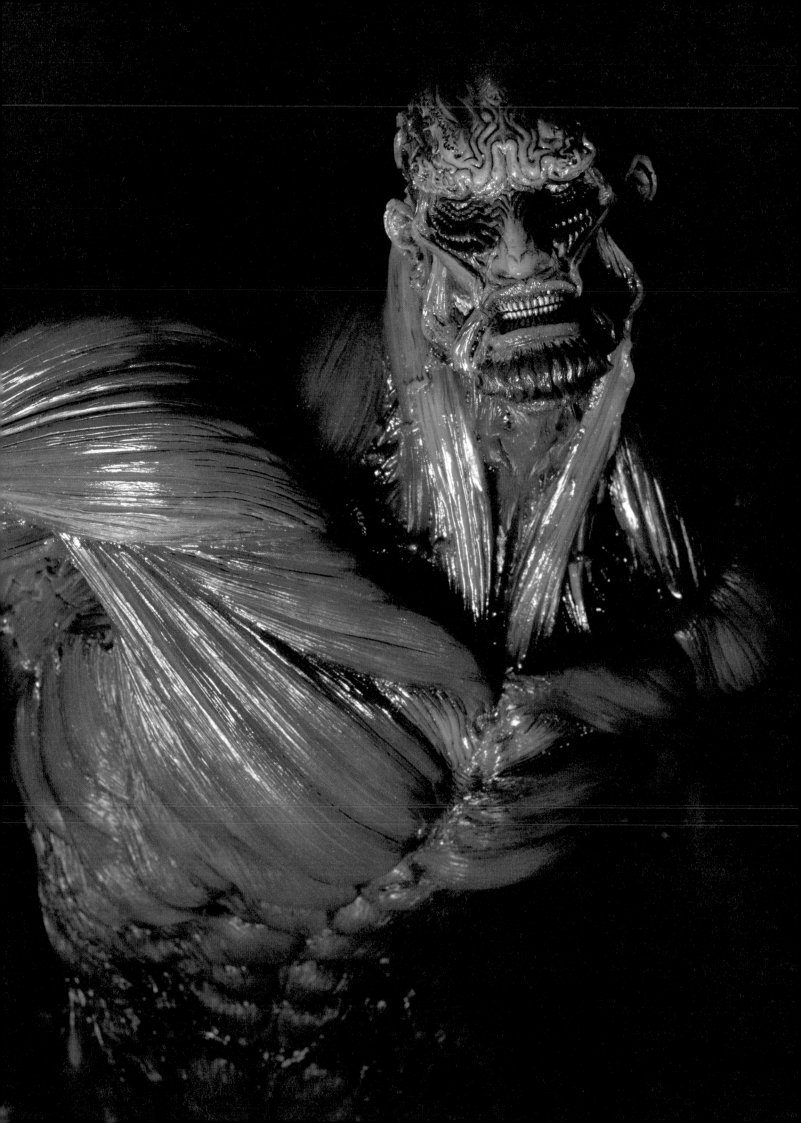

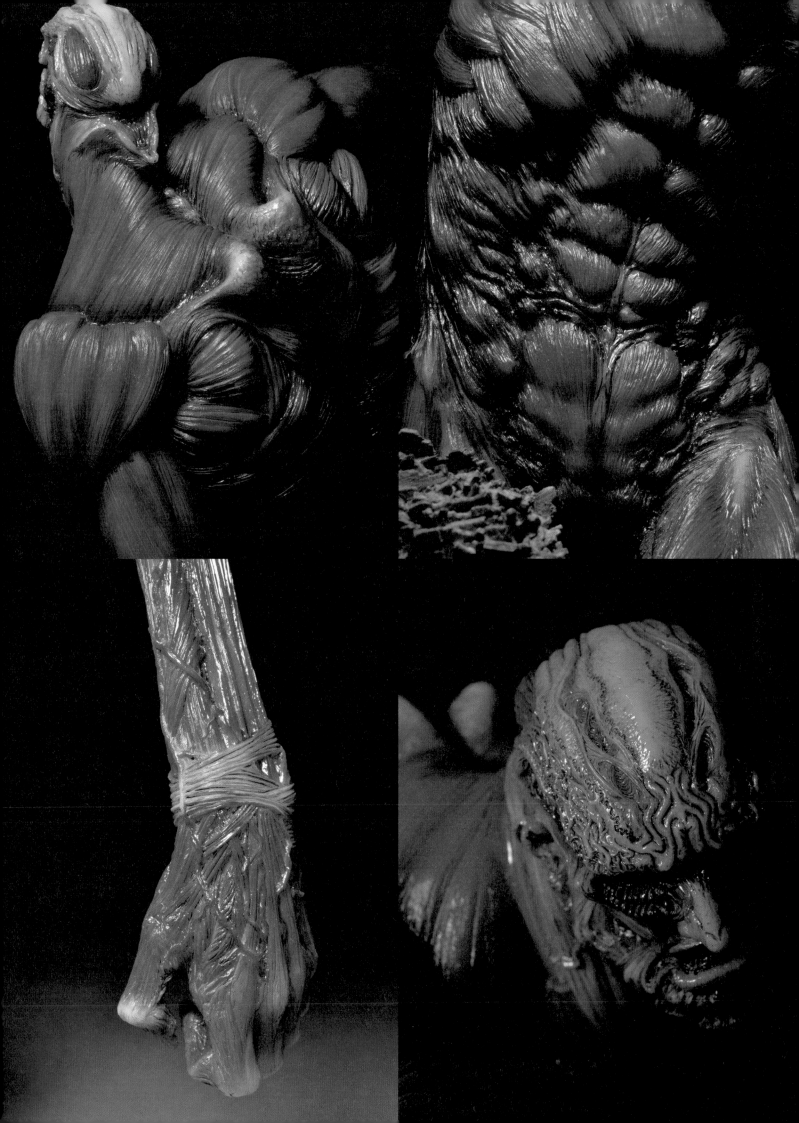

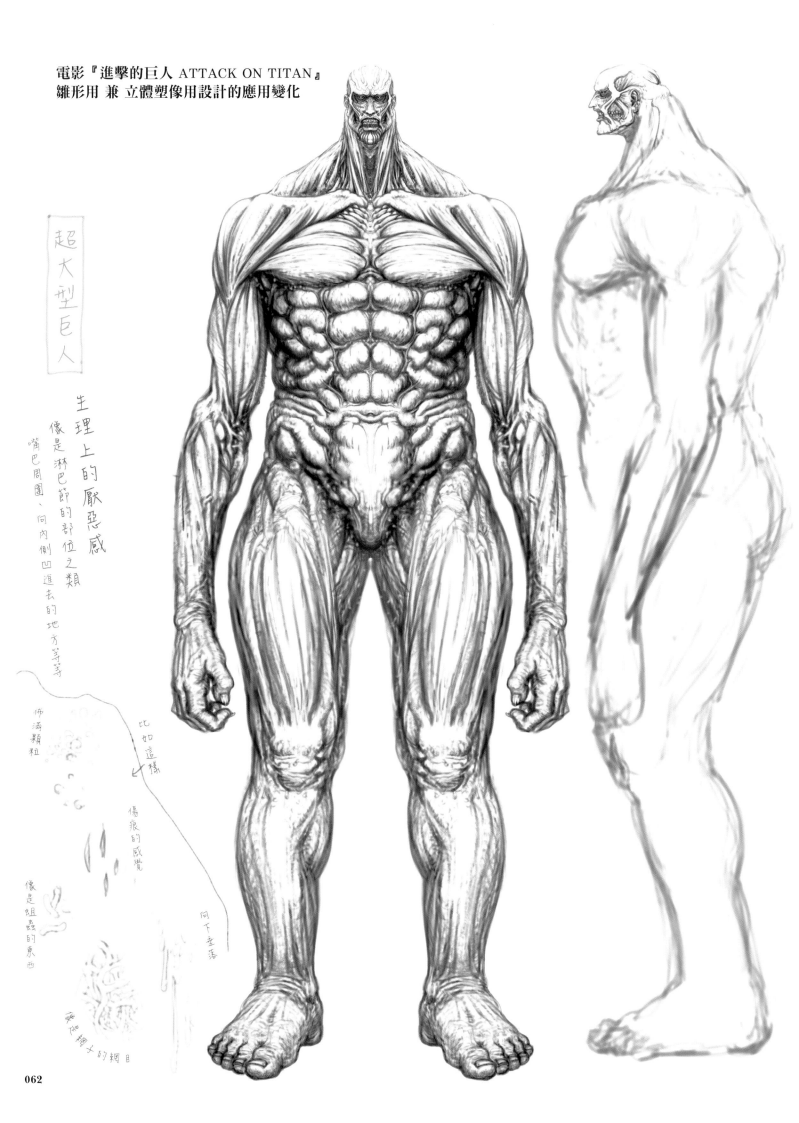

電影『進擊的巨人 ATTACK ON TITAN』
雛形用 兼 立體塑像用設計的應用變化

超大型巨人

生理上的厭惡感

像是淋巴節的部位之類

嘴巴周圍、向內側凹進去的地方等等

佈滿顆粒

比如這樣

傷痕的感覺

像是蛆蟲的東西

向下垂落

愛恨粗大的網目

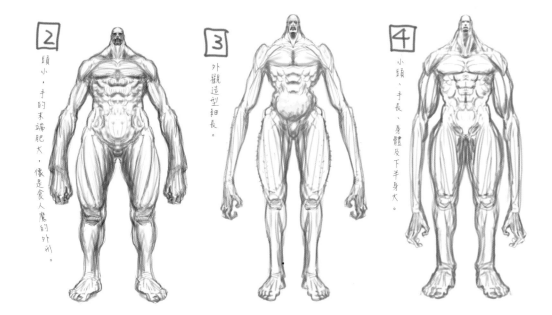

試著追加了一些細部細節

關於
設計的應用變化

　　最初看到原作諫山創老師描繪的超大型巨人時，總感覺那一口比人類多上許多的牙齒數量給人一種說不出來的違和感。但當我開始進行為了立體化而做的應用變化設計作業時，發現到因為巨人的外形基本上全都是由生物要素構成的關係，非常難以呈現出巨大感（不像機械或是交通工具那樣有扶手、艙門以及窗戶等可以用來對比出人類尺寸的符號標記，相當不利於只靠形狀來呈現出規模感或巨大感）！啊啊！原來牙齒數量這麼多，其實是為了呈現出巨大感效果而做的精心籌劃呀！而且帶來的生理厭惡感效果也絕佳！！不由得敬佩了起來，同時也將一開始畫得較少顆的牙齒再重新加了回去。

　　既然好不容易有機會讓我可以應用變化設計一番，那麼一定要將這個巨大感效果和生理厭惡感效果再發揮得更極致一些。雖然已經試著將眉弓佈滿如同受到大量寄生蟲蟎動侵食般的血管、眼瞼邊緣形狀像是鮑魚的足部、凹凸不平的耳垂和肉芽……這些要素描繪出來，但要表現得貼切還真是難！

　　底下是因為電影用的造型我只提出了頭部和右手臂，心裡感到歉疚的關係，所以再畫了說明圖給拍攝現場的造型團隊參考……真抱歉我來不及製作全身像！！（事到如今才在講）

2　頭小，手的末端肥大，像是食人魔的外形。

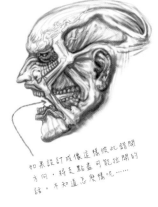

3　外觀造型細長。

4　小頭，手長，身體及下半身大。

嘴巴由「啊……」的張開狀態恢復到閉合狀態時，兩側的肌腱不寧無法收縮，還是伸展的鬆弛狀態……

如果設計成像這樣從此錯開方向，將多點畫可能拉開的話，不知道怎麼樣吃……

・雖然可能是班門弄斧了，但這部分還請幫忙注意

立體塑像結構設計

為了要探究能夠將設計應用變化到什麼程度，於是便一邊討論整體比例的設定（前頁），一邊描繪成草圖來確認應該怎麼歸納成為立體塑像。看是要讓全身像站立在裝飾底座上？或是在某種程度的場景中，讓角色呈現採取什麼動作的狀態？還是說截取形體的一部分，追求造型美即可……？我個人是喜歡右邊的設計，不過馬上被回絕說：這是在把人咬碎了吃吧？……這種的不行。話說回來，我一直很憧憬能夠不要浪費時間畫這麼多種設計，如果可以「就是這個！」只畫一張就搞定的話該有多好。不過往往每次都是像這樣……10（3b改）？這什麼跟什麼啊！

青銅器雕像的作法

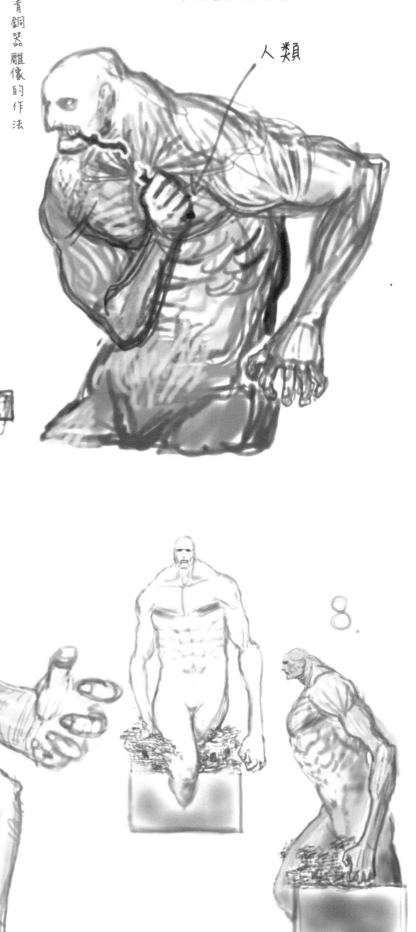

人類

・如果要製作全身的話，就不需要情景
・如果要增加頭部比例的話，便將下方在某個位置裁切掉的結構

模型的作法

GK模型立體塑像的作法

6.

8.

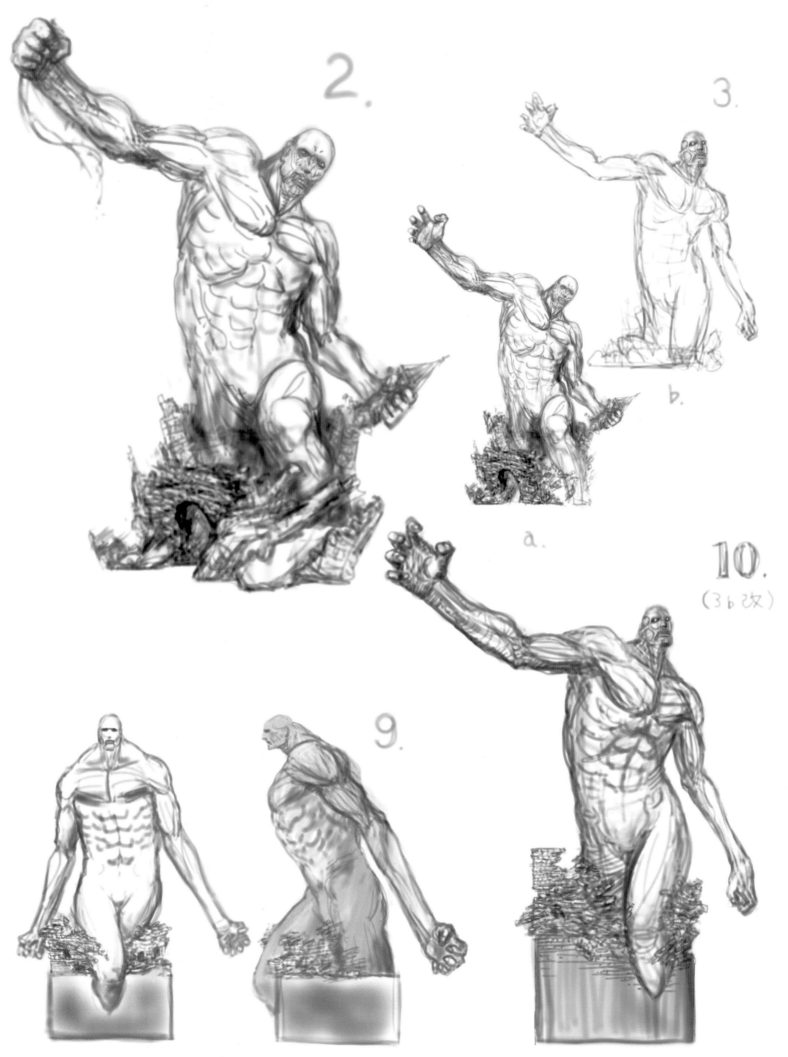

原型

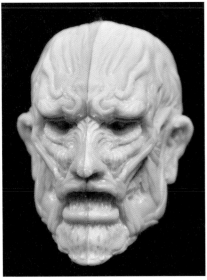 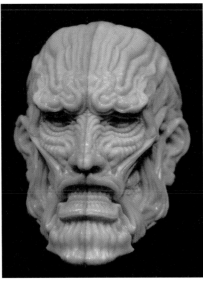 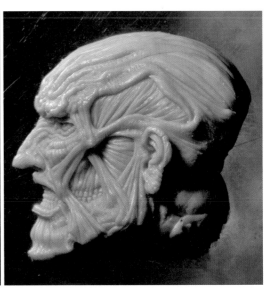

完全搞不定數位造形工具的我，只能繼續依照慣例，使用在不鏽鋼板上製作左半側的這種「敗犬的疑似數位造形」方法。如果是會使用ZBrush這類造形軟體的人，就完全不需要像我一樣這麼做。素材是烤箱黏土。在開始堆塑表面前，先將內芯的部分烤硬的話，堆塑表面時形狀就不會歪七扭八的。

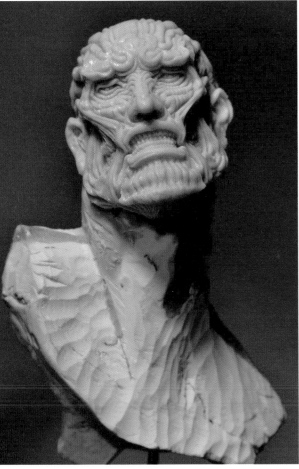

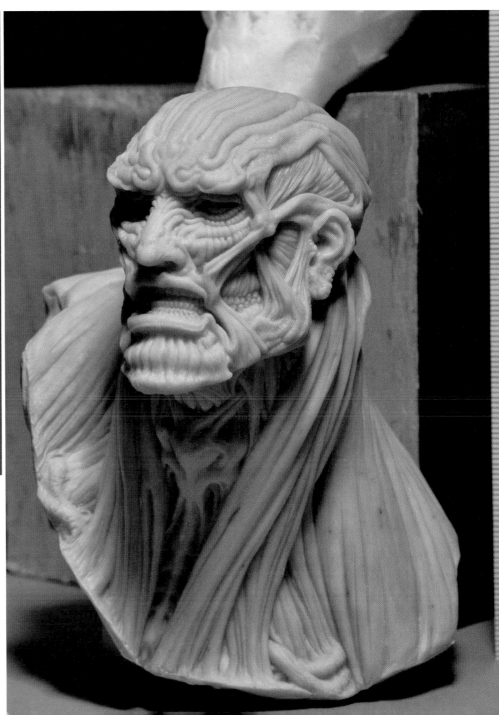

其實這件作品是先接到GOOD SMILE COMPANY.委託，才開始製作的立體塑像原型。有一天不知道樋口真嗣導演怎麼聽到消息，打電話來問我：「可否讓我也用來當作電影拍攝的參考雛形？」，在獲得GOOD SMILE COMPANY.的同意後，本想著像這樣一石二鳥，一魚兩吃的工作實在太好了。卻因為我的動作太過慢吞吞的關係，結果電影用的部分我只來得及提出應用變化的設計圖，以及頭部和右手臂的塑像……實在是一次悲慟萬分的經驗。

扭轉身體的姿勢，如果不先確定整體姿勢的話，就無法決定頸部的角度。因此就算只是個大概，也需要先將整體姿勢確定下來。我反覆描繪了幾種不同姿勢的草圖，一直無法滿意，就在此時我腦海中突然浮現了巨人馬場的形象！

啊，版面不夠了，3頁之後再細說分明！哎呀……還請稍安勿燥……。

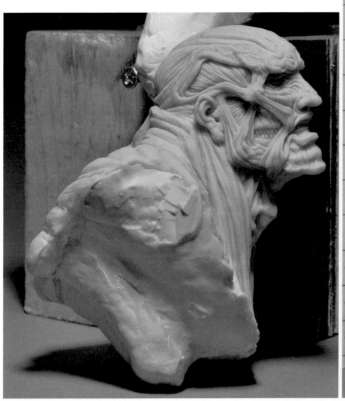
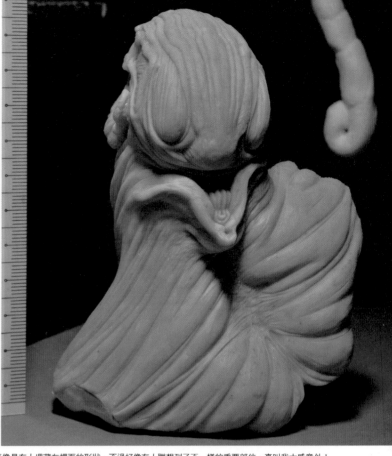

姿勢大致確定下來後,先粗略地拆件,接著堆塑頸部以下部分。頸部後方的重要部位製作成更像是有人埋藏在裡面的形狀。不過好像有人聯想到了不一樣的重要部位,真叫我大感意外!

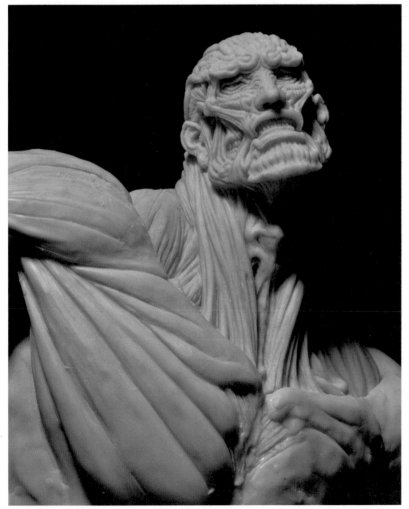
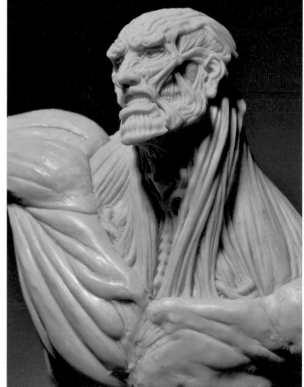
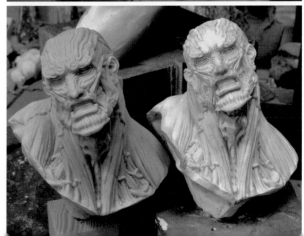

粗堆大形後,將胸大肌和三角肌製作出來。由於不是真正的人體的關係,所以製作起來不用那麼嚴謹,有幾分樣子即可,但還是提醒自己注意「萬一真的存在」時會是怎麼樣的構造。進度到這裡就已經是必須提出雛形的期限了,所以右方即是先將頭部翻模製作成複製品的狀態。比起電影開拍時間,SUBARU汽車廣告用影像的製作時間更早開始,因此是先將作品交件給廣告公司。

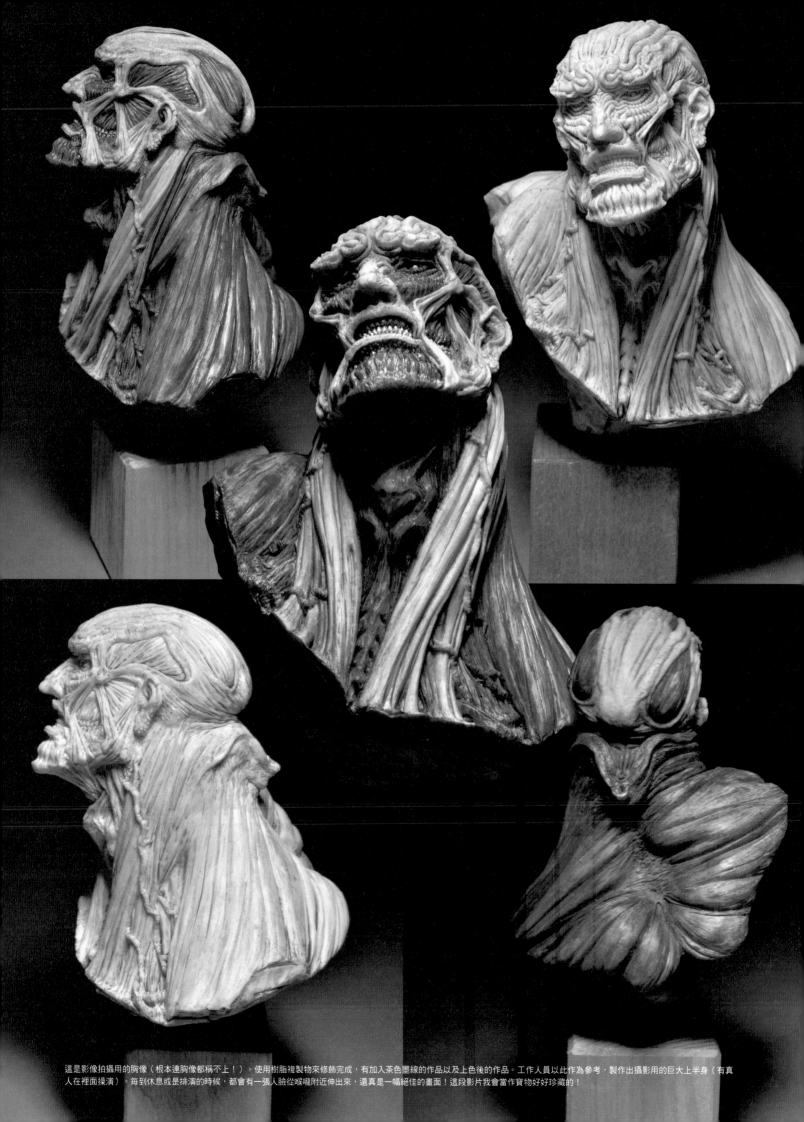

這是影像拍攝用的胸像（根本連胸像都稱不上！）。使用樹脂複製物來修飾完成，有加入茶色墨線的作品以及上色後的作品。工作人員以此作為參考，製作出攝影用的巨大上半身（有真人在裡面操演）。每到休息或是排演的時候，都會有一張人臉從喉嚨附近伸出來，還真是一幅絕佳的畫面！這段影片我會當作寶物好好珍藏的！

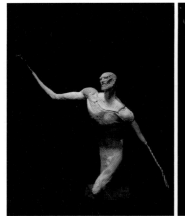

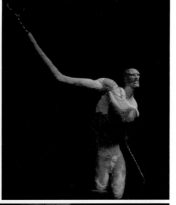

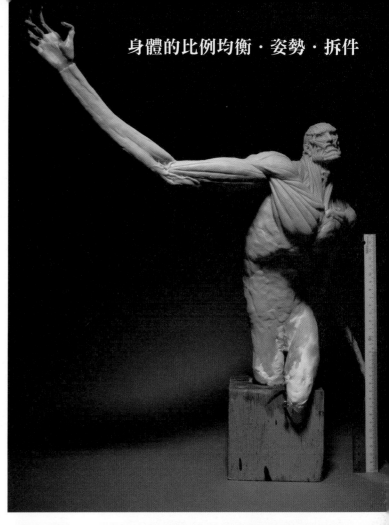

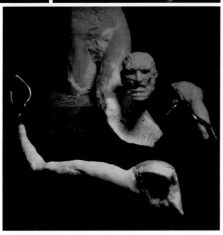

內芯的白色部分使用的是業務用的環氧樹脂補土，不管是輕量程度和質地細緻程度都還算是兩者能夠兼顧的產品。

至於姿勢的部分，原作及動畫中著名的張開大手一揮的攻擊姿勢，非常容易符合大多數人心目中對於巨人的印象。除此之外，一說到巨人，就會聯想到「日本職棒的巨人隊」。而且因為巨人隊的巨人馬場選手本身既是身材高大的巨人，且又擔任投手的位置，所以這個姿勢最能夠用來呈現這一語多關的多重意義！往年巨人馬場豪邁的投球姿勢再次重現！坦白說姿勢的設計，其實就只是基於我自己個人這種莫明其妙的理由……拜託請允許我這麼做吧！

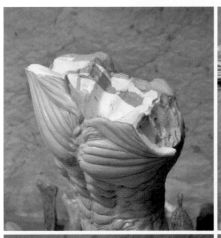

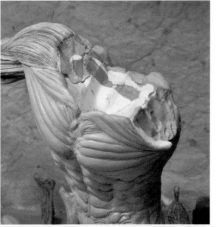

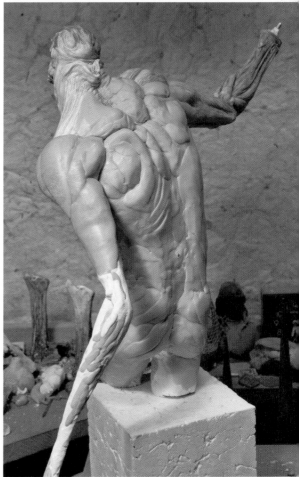

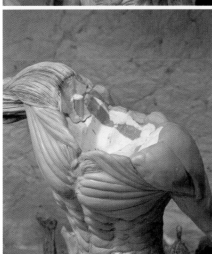

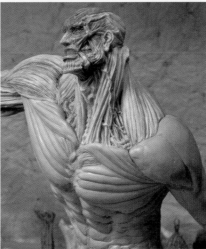

一邊進行拆件，一邊堆大形、再進行外觀造型……啊！！不是這裡！拆件線得挪到別處！製作過程就像這樣需要反覆進行試錯。如果在原型的階段沒有先拆件成容易翻模的狀態(你真有臉說這種話啊？)，到了工廠翻模時，就有可能需要增加翻模的次數，造成產品的形狀變得過瘦或是外觀造型劣化的隱憂。因此最好的狀況就是在原型階段確實做好容易量產的拆件設計(所以說你哪來的臉講這些？)。然而即使自認為已經充分做好拆件處理了，負責翻模的工作人員還是經常一臉困擾的樣子。偶爾也會看到發售後的產品，拆件線被調整到其他位置。這些都讓我感到技藝還需要再加以精進才行。畢竟拆件哪……實在有夠麻煩……啊不，是有夠困難。

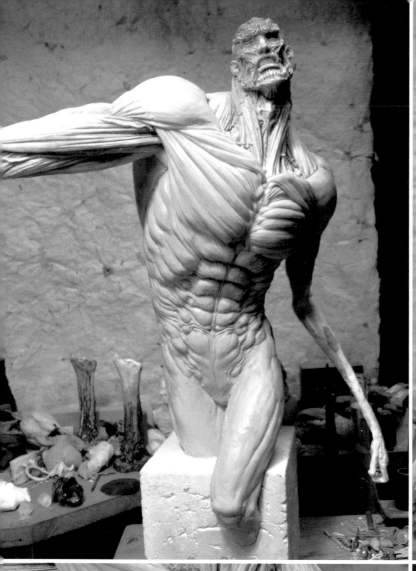

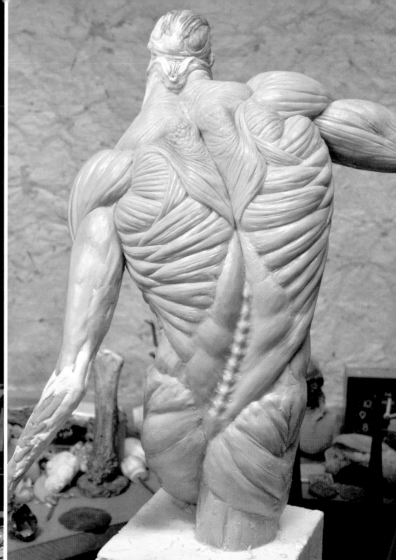

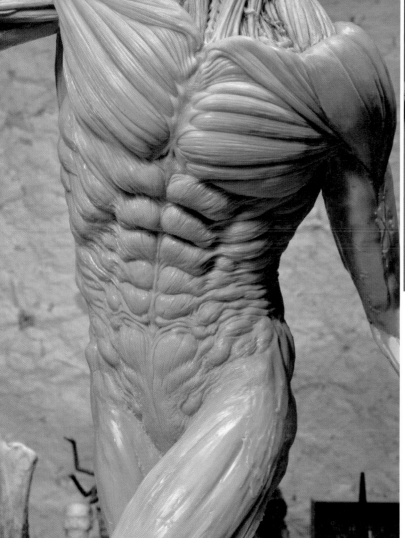

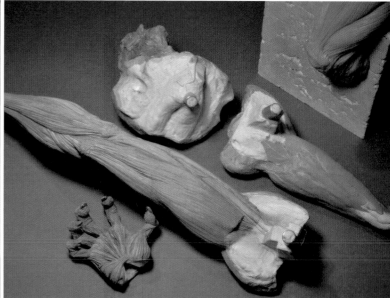

軀體・大腿部等等

不斷地重覆堆塑烤箱黏土、再以抹刀等工作進行外觀造型的作業。軀體部分想要呈現出厚實粗壯的體型。與增加牙齒數量的理由相同，腹肌的分塊數量也增加，補強「非人類」的感覺。其他部位的肌肉及構造也都製作成與人類不同的設計（絕對不是我偷懶不想做正確的人體），但如果變化太大、相差太遠的話，又成了外星人……，箇中尺度的拿捏還真困難。所使用的抹刀等工具如果太過細微，一點一點進行製作的話，完成後的形體給人的印象就會變得細碎，不容易呈現出大膽又強力的感覺。所以要大刀闊斧先用較大尺寸的工具將分量感呈現出來後，再逐步縮小使用的工具尺寸來進行修飾。這樣的製作方式會比較理想。大腿部及手臂等部分，我覺得不需要特別去修改成偏離人體的構造，所以只有加上一些強弱變化、拉長或壓縮形狀而已。雖說如此，也算不上正確的人體結構就是了。

由於這是右手大幅度揮動的姿勢，所以製作成右手較大，左手則愈接近末端愈細小的形狀。我小時候曾經花3000日圓買過一件宇宙戰艦大和號的Q版變形模型，結果心裡一直感到不痛快……。不，這裡和當時的狀況不一樣！這裡的變形是有必要的！這是什麼話？當時那種設計也有那種的好啊！只不過是第一艦橋和第二艦橋的窗戶數量，還有第三艦橋的位置不得你喜歡而已嘛！……像這樣的自問自答恐怕要沒完沒了了……。

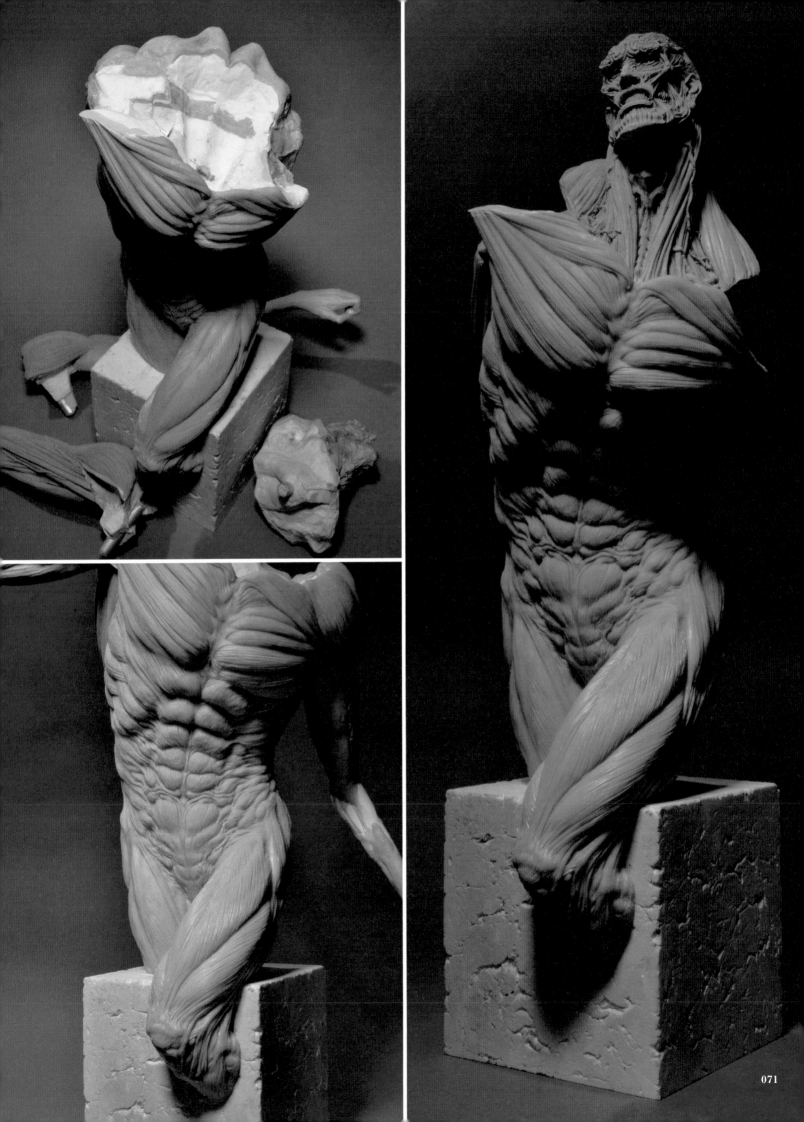

底座周圍

底座是使用透明的塑料板組裝成盒狀後，內側塗上凡士林，輕輕地填入業務用環氧樹脂補土，再以棒狀物重疊刮戳，讓表面呈現出適度的溝痕，待補土硬化後將塑料板拆除。雖然為了要強制呈現出規模感，設計成巨人將磚牆直接踹破的場景，但工作量實在是太太太辛苦了，所以這部分是請伊原源造和小關正明兩位來當我的幫手。

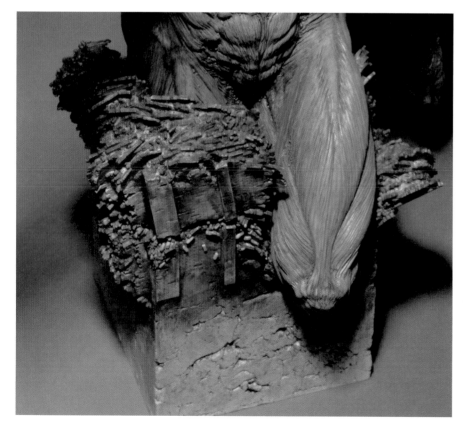
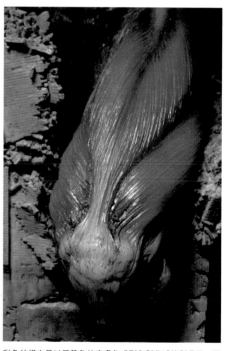

彩色的樣本是以偏黃色的皮膚色成型色製作成複製品後，再上色。外觀具備淡淡地吸光性，從表面到下層一點點的部分呈現出透光的感覺。這是小關先生經過不斷、不斷地試錯，好不容易才在透明樹脂裡混入顏料，調合出這樣的成果。作品中很多部位都有呈現出些許的透光感……，各位應該……看得出來吧……？

完成後的原型

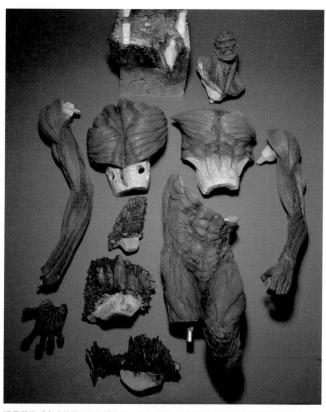

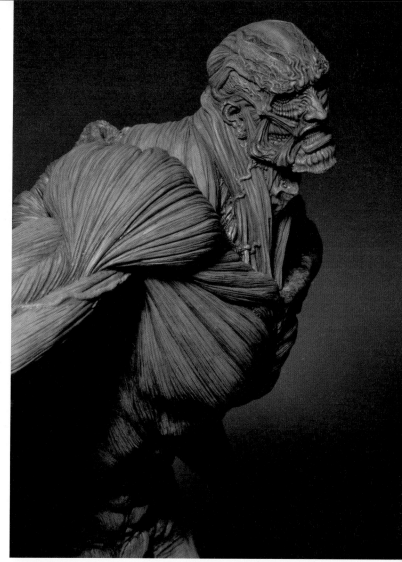

這是將幾乎完成的原型零件排放在一起的狀態。相較於交件提供給影像拍攝時的狀態，增加了不少額頭上、眉弓上如同寄生蟲般的血管，以及各部位凹凸不平的外觀造型。為了方便仔細確認整體的狀態，先以灰色的拉卡油性噴漆噴塗過一次，再用偏黑色的琺瑯漆來上墨線。

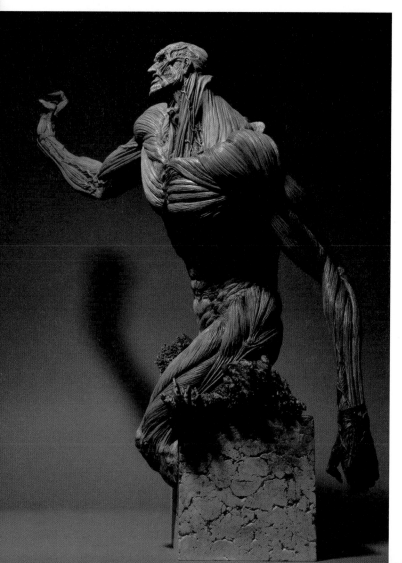

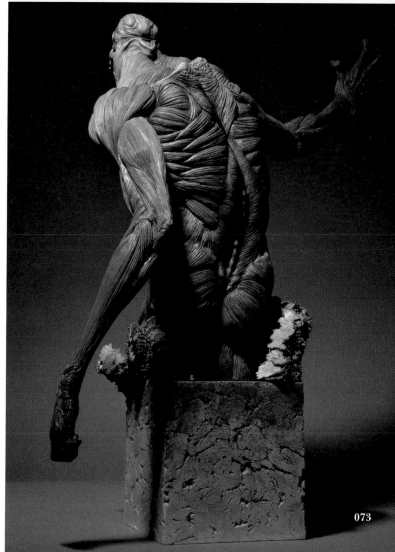

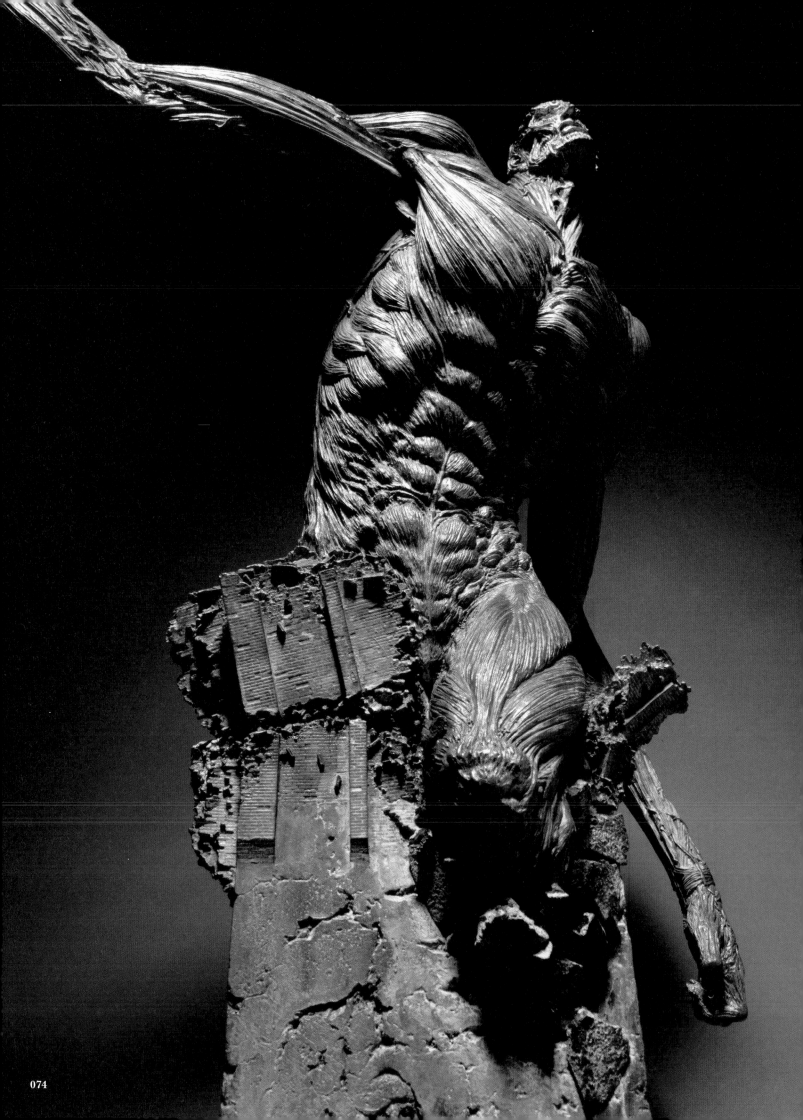

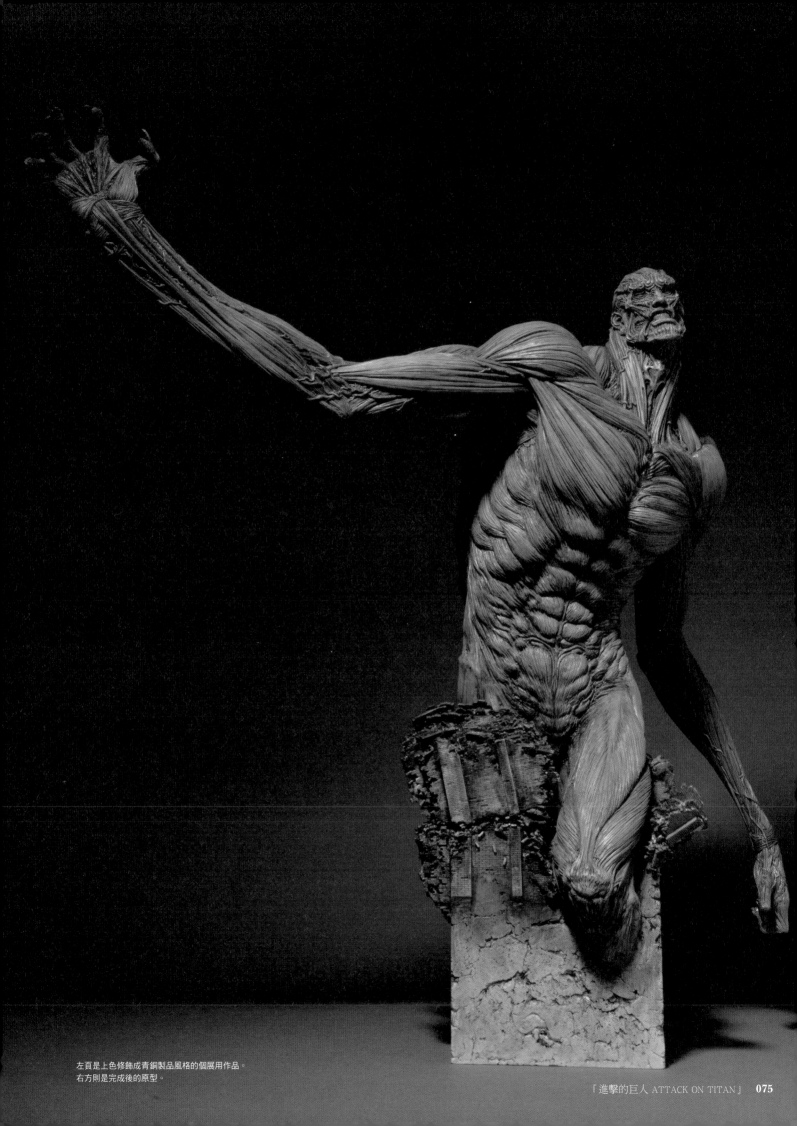

左頁是上色修飾成青銅製品風格的個展用作品。
右方則是完成後的原型。

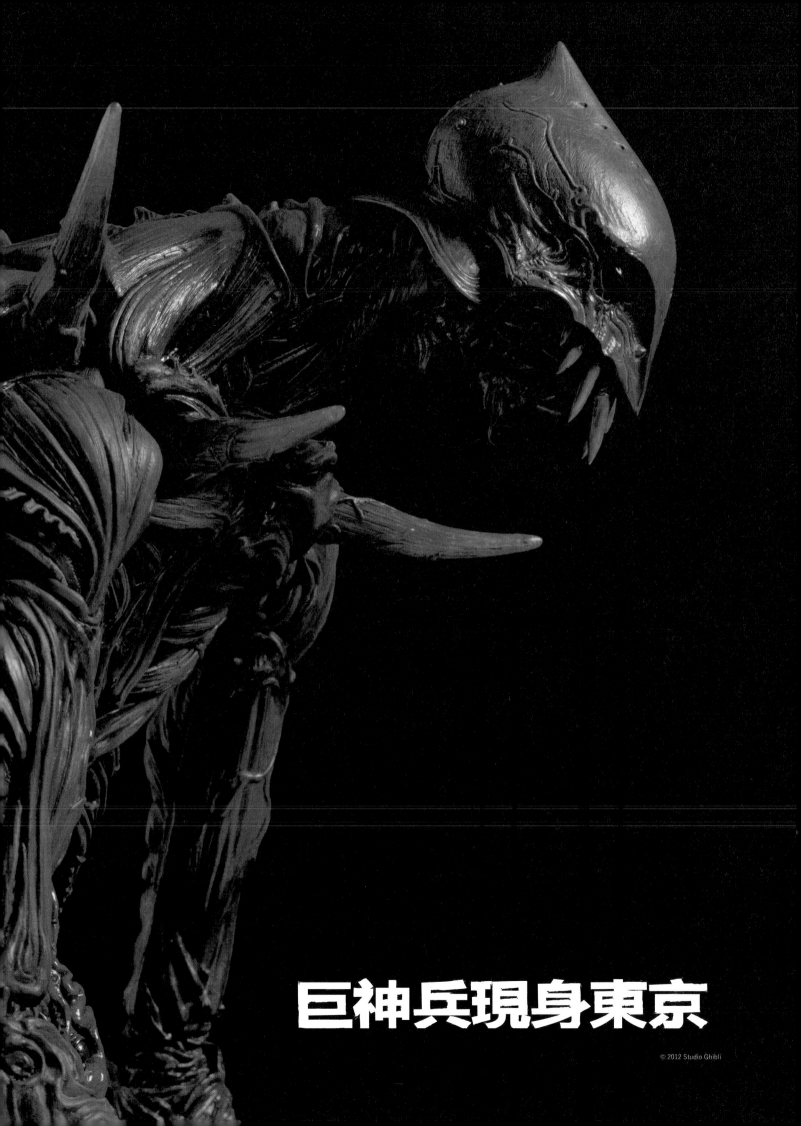

巨神兵現身東京

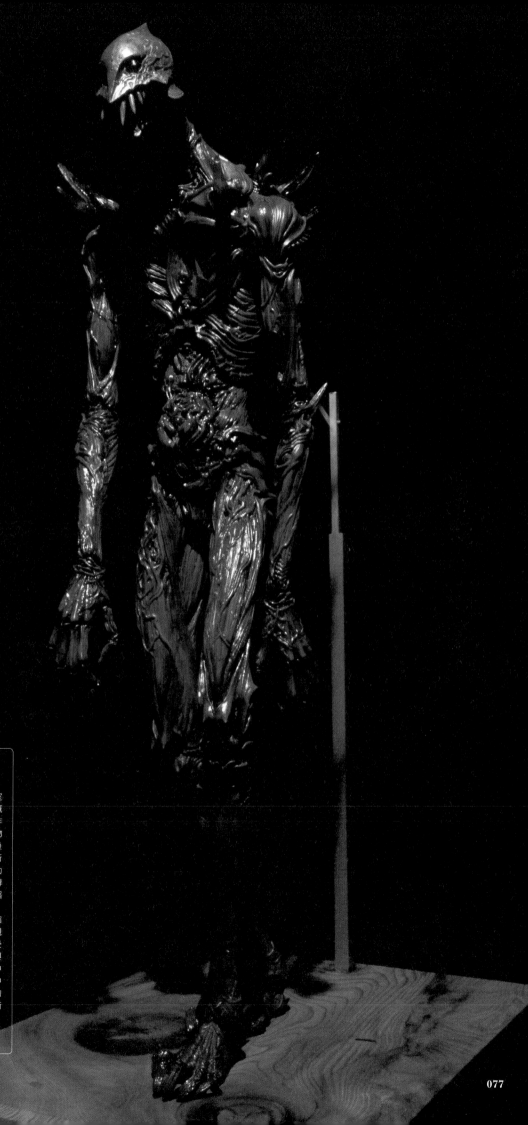

巨神兵 雛形

這是為了『巨神兵現身東京』製作的雛形。由
於實際攝影時需要確認真人尺寸的電影道具的
關節可動範圍,因此在這個雛形中也加入了關
節的設計。雖然可以靠螺絲來調節關節的鬆緊
程度,不過為了幫助雛形自行站立,仍然加裝
了由底座延伸到背後的支柱。原型素材是烤箱
黏土和環氧樹脂補土,但為了確保強度足夠,
還是先更換成樹脂複製品後,再以環氧樹脂補
土等材料來做外觀修飾。

館長 庵野秀明 特攝博物館
透過微縮模型來欣賞昭和平成的技藝

2012年7月至10月,東京都現代美術館企劃展示室
舉辦了一場以「特攝」為主題的展覽會。策展的概
念是由庵野秀明導演擔任「館長」一職,將其創作
活動的原點「特攝」作為主題,開設成為一座博物
館。光是在東京就吸引了29萬2000人前來參觀,後
續巡迴展出至名古屋、新潟以及日本全國各地,所
到之處都引起了極大的盛況。由吉卜力工作室協助
企劃,東京都現代美術館與日本電視台主辦,宣傳
語句是「新世紀福音戰士的原點,就是巨神兵與超
人力霸王」。
會場展示了曾經在許多電影、電視上活躍過的微縮
模型以及設計圖稿、資料等約500件。能夠讓參觀
者近距離感受到製作者的巧技與靈魂,以及日本受
到全球讚賞,對於影像呈現出來的「精粹態度」與
特攝作品的魅力。『巨神兵現身東京』是在會場中
公開的特攝短編電影。以『風之谷的娜烏西卡』中
登場的巨神兵為主角,在完全不使用CG動畫的制約
條件下,藉由各種新舊不同的手法,僅以特攝技術
與數位合成製作而成的影像作品。

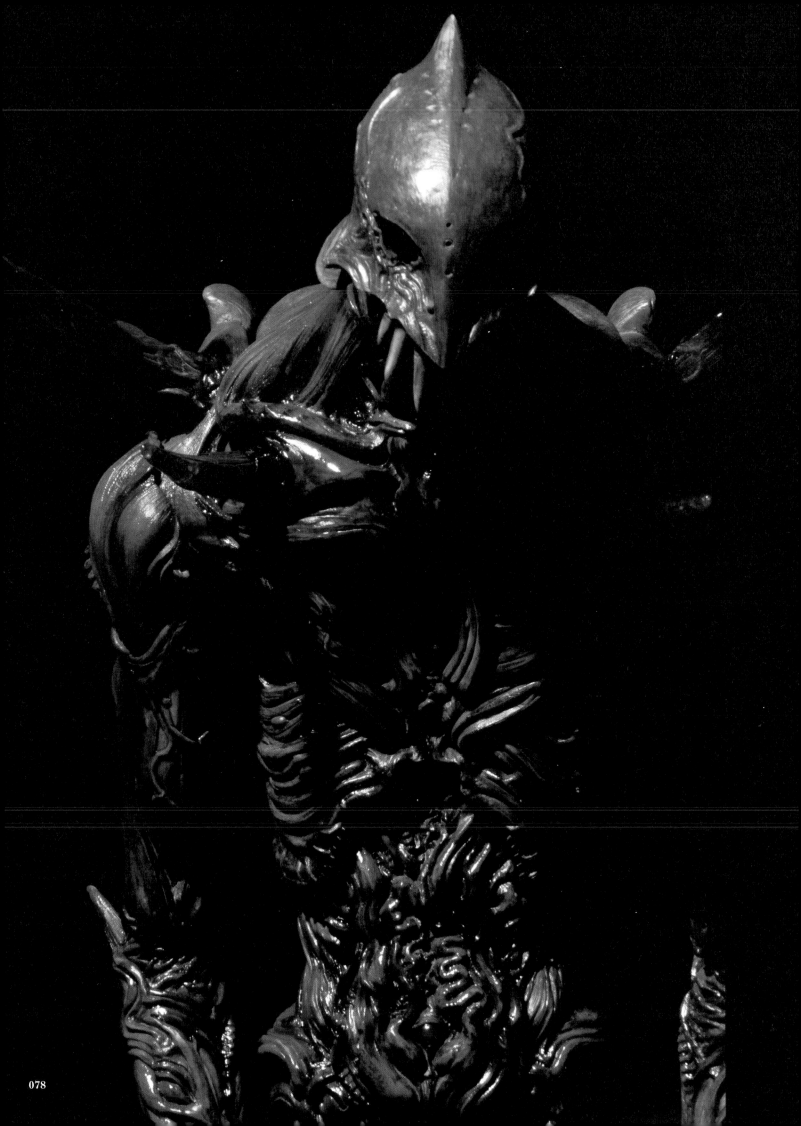

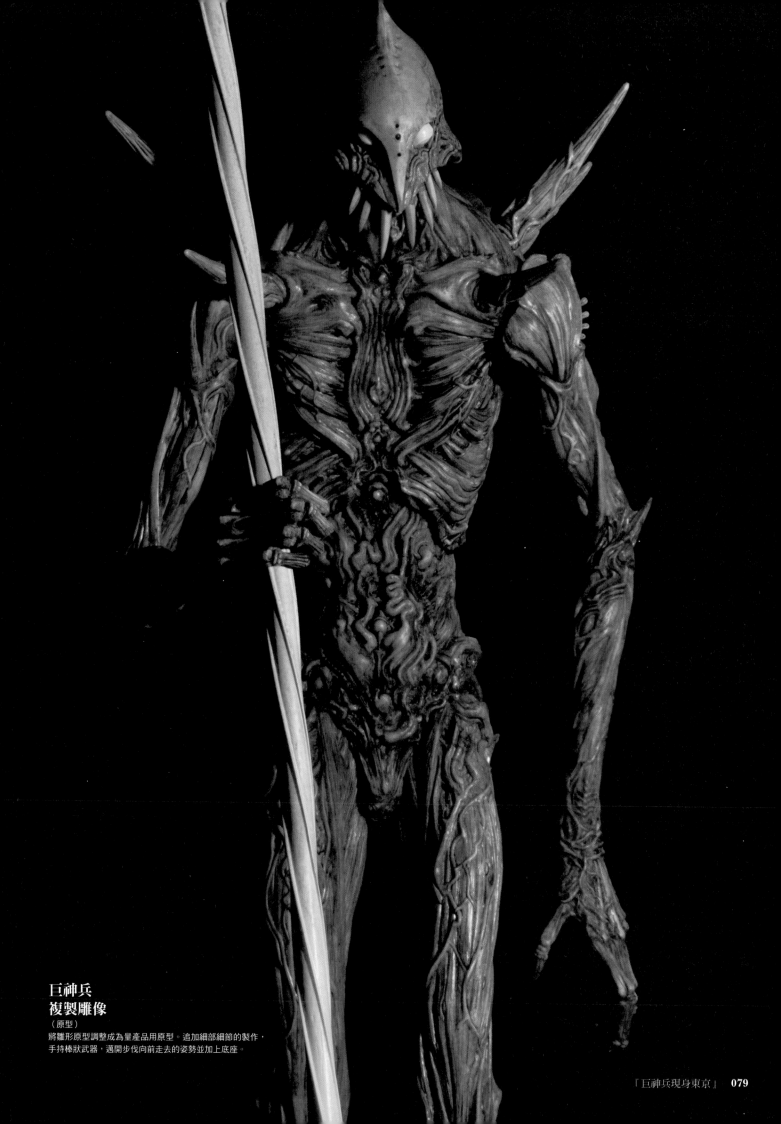

巨神兵
複製雕像
（原型）
將雛形原型調整成為量產品用原型。追加細部細節的製作，
手持棒狀武器，邁開步伐向前走去的姿勢並加上底座。

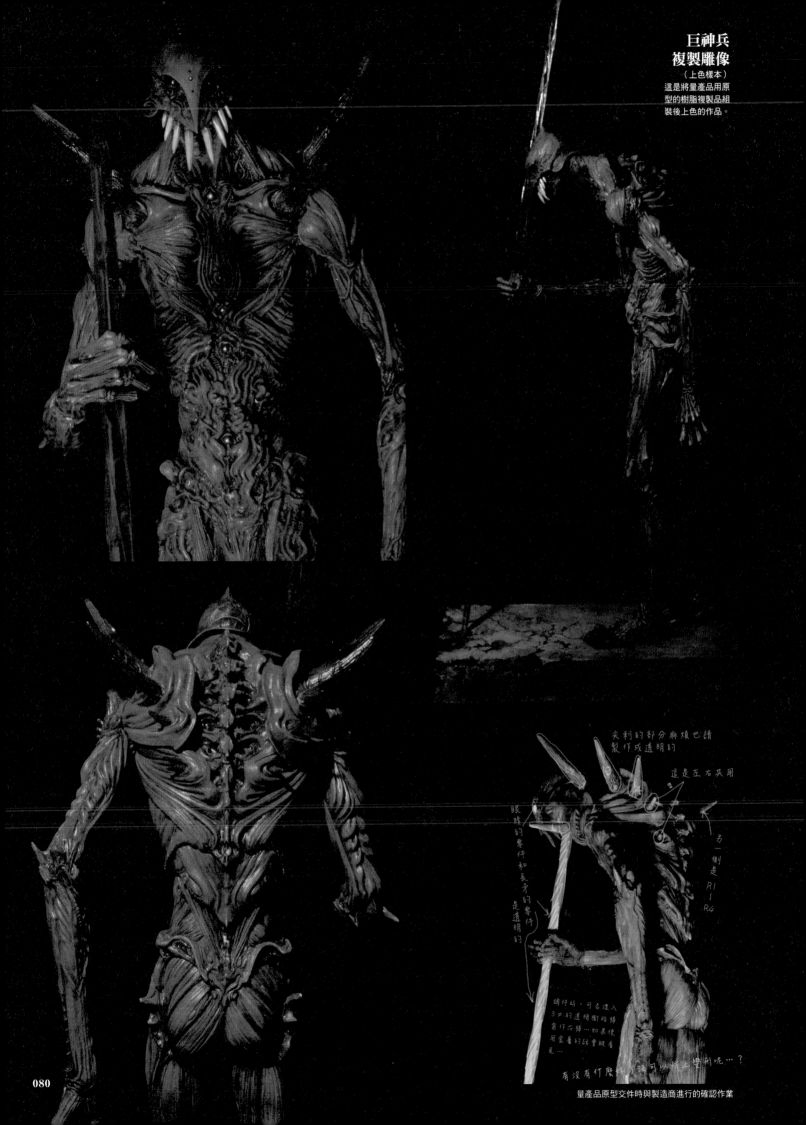

巨神兵
複製雕像
（上色樣本）
這是將量產品用原
型的樹脂複製品組
裝後上色的作品。

尖利的部分麻煩也請
製作成透明的

這是左右共用

另一側是
R1〜R4

眼睛的零件和長矛的零件是透明的

鑄付時，可古埋入
3㎜的透明樹脂棒
當作芯鑄…如果使
用金屬的話會級看
見…

有沒有什麼方法可以防止變利呢…？

量產品原型交件時與製造商進行的確認作業

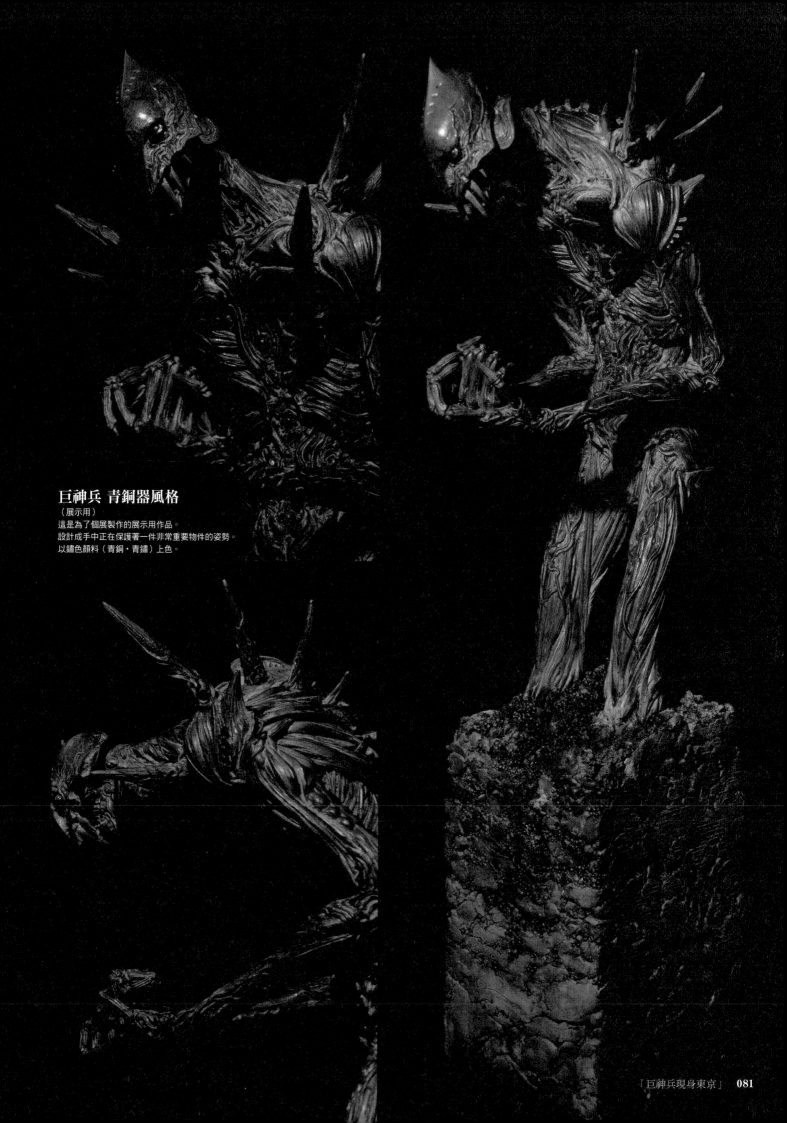

巨神兵 青銅器風格
（展示用）
這是為了個展製作的展示用作品。
設計成手中正在保護著一件非常重要物件的姿勢。
以鏽色顏料（青銅・青鏽）上色。

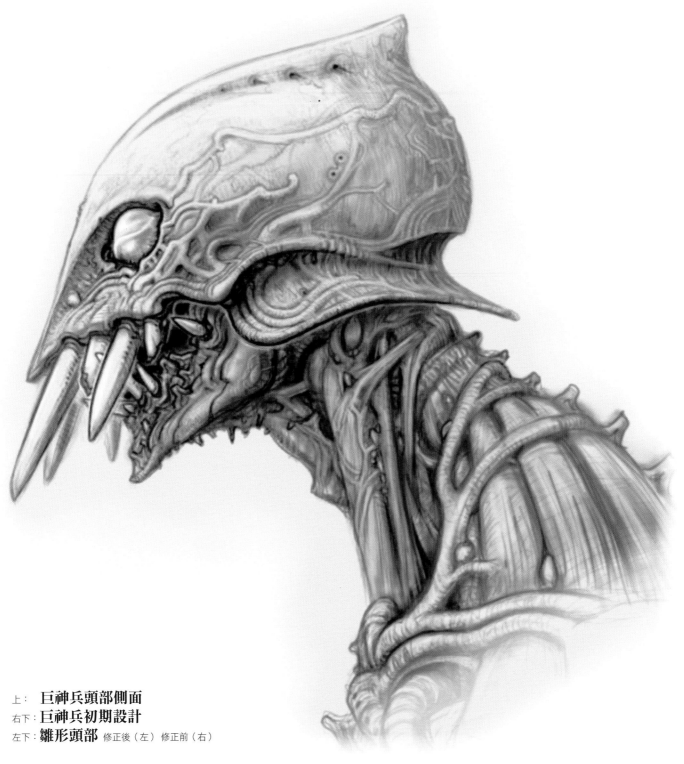

上：　**巨神兵頭部側面**
右下：**巨神兵初期設計**
左下：**雛形頭部** 修正後（左）修正前（右）

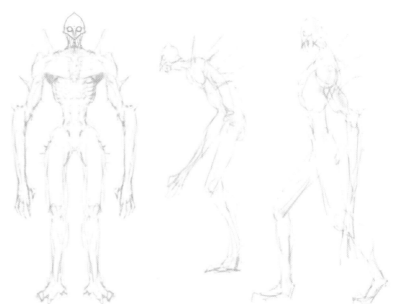

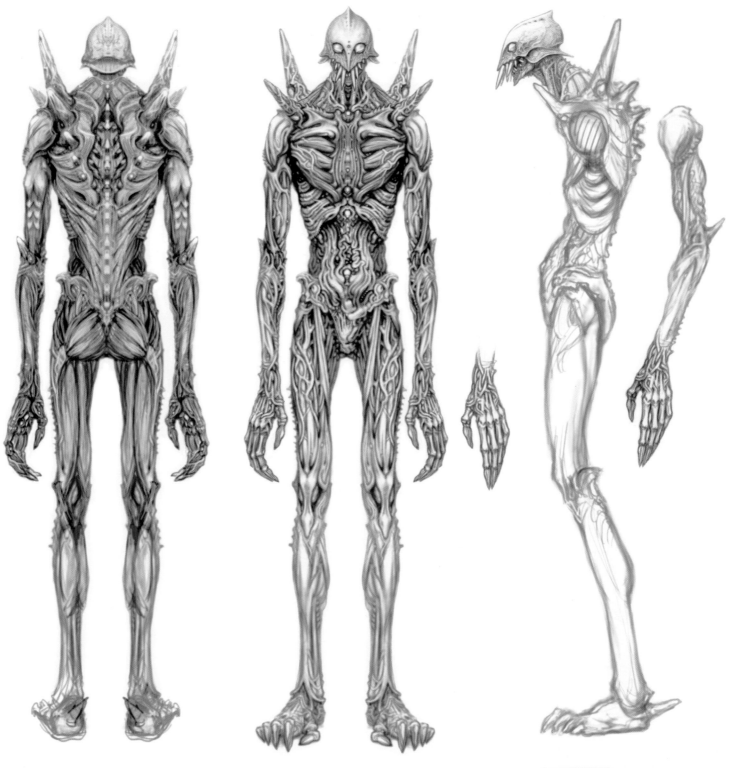

巨神兵的設計應用變化

　　在我接到雛形製作的工作委託時，前田真宏先生應該早就畫好數張印象示意圖了。但為了要評估造形作業時的尺寸和比例，我還是自己先試著畫了像這樣的設計圖。這個步驟是為了讓所有的工作人員建立起共同的認知。有這個設計圖，就能像「這裡是〇〇，製作成這樣吧！」的感覺，方便大家更容易湧現具體形象的優點。更重要的是可以在自己內心重新掌握，或者說是進一步深入探究……，「巨神兵」對我來說到底是個怎麼樣的存在？（當然因為我本來就喜歡巨神兵，以前就曾經基於興趣製作過了）不過如果被說到既然你喜歡的話，那應該可以隨手就畫得出來吧？雖然是沒錯，但正因為太喜歡了，所以也會想要嘗試各種不同的形象。然而看到左頁右下的草圖就可以知道，其實我對形象如何呈現的掌握程度還沒有很確實。

　　左下的照片是依照庵野導演要求「能不能將側頭部的凸出形狀調整得和緩一些……」而將形狀切削修改後的狀態。修改成這樣，就算是鈍感如我也察覺到……怎麼有點……愈來愈像…福〇戰士……，不！這一定是因為巨大物體經常會有仰角（抬頭看）的鏡頭，為了呈現更好的鏡頭效果才做的微調整……，沒錯！就是這樣！我這樣說服著自己。

　　右圖是提供給海洋堂扭蛋玩具用的草圖。

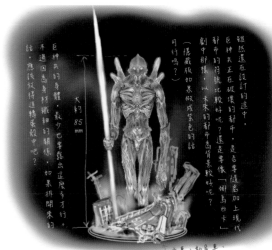

雖然還在設計的途中，是否要隨處加上現代都市的符號比較好呢？還是要像「娜烏西卡」劇中那樣，以承襲原作中古早而質樸的調調好呢？

（隱藏版如果做成茶色的話可行嗎？）

巨神兵的身體，最少也要露出這麼多才行。不過因為身材纖細的關係，如果拆開來的話，應該很得進蛋殼中吧。

大約 85 mm

如果說是設定成現代都市的話，大約會是像這個樣子……，底座的尺寸，應該還是要再縮小一點比較適合扭蛋吧……

（卡車、私家車、高速公路）

「巨神兵現身東京」雛形造形過程

這個案子同樣是為了能夠快速應對、修改以及確認幾位導演的要求，決定將烤箱黏土堆塑在鏡面不鏽鋼板上，由左半身開始製作。藉以解說原型製作的各項重點。

1. 透過鏡面一邊確認整體均衡，一邊進行製作

只需要製作半邊就能確認全身的樣貌，除了製作時間可以縮短，而且也比較容易回應導演的要求。當整體設計確定下來後，再將另外半邊和細部細節製作出來。手臂及手指這些細節部位，是以鋁線作為內芯，再堆塑環氧樹脂補土來確保足夠的強度。

3. 牙齒

這張設計圖是考慮到拍攝時的大尺寸道具可能會看到一些細節的部分，所以將相關設計也描繪出來……。導演的要求是希望設計成看起來有可以控制光束方向的功能。

像這樣的設計是否可行呢……？

前

這裡是內螺旋的形狀

2. 背部

為了要確認整體均衡，尖刺只是隨手捏塑的暫時造型。脊椎部分後續想要埋入動物骨骼，所以這個時候還只是粗略製作而已。

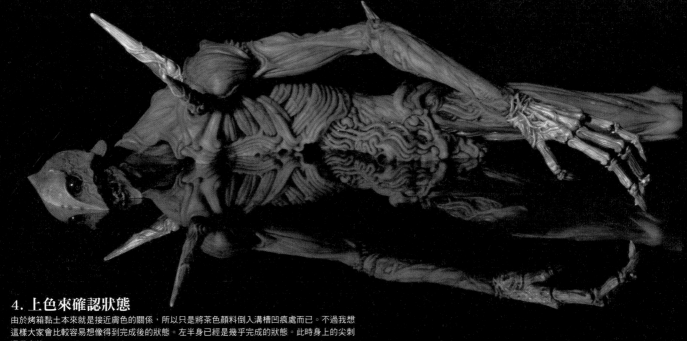

4. 上色來確認狀態

由於烤箱黏土本來就是接近膚色的關係,所以只是將茶色顏料倒入溝槽凹痕處而已。不過我想這樣大家會比較容易想像得到完成後的狀態。左半身已經是幾乎完成的狀態。此時身上的尖刺還是直的。

5. 將關節暫時組裝至原型

雖然最後才會在樹脂材質的完成品中裝設關節,不過在原型的階段就有需要先確認可動範圍,所以需要一邊造形,一邊試著活動看看……,反覆不斷進行試錯。

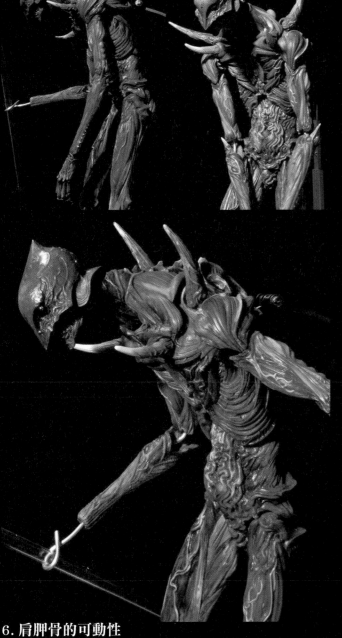

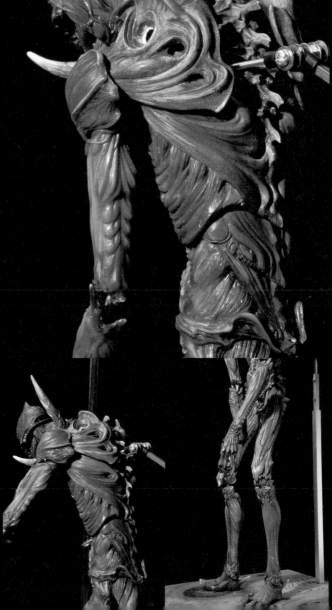

6. 肩胛骨的可動性

為了要能夠擺出劇中所需要的姿勢,判斷有必要設計成讓肩胛骨以及手臂可以一起聯動……,因此將肩胛骨拆件後試著活動看看。之後要將全身拆開進行翻模,把關節裝設在樹脂複製物上,然後在關節周圍披覆帶有表面質感外觀造型的薄皮,做出細部細節的最後修飾。

何謂「令人畏怖的存在」？

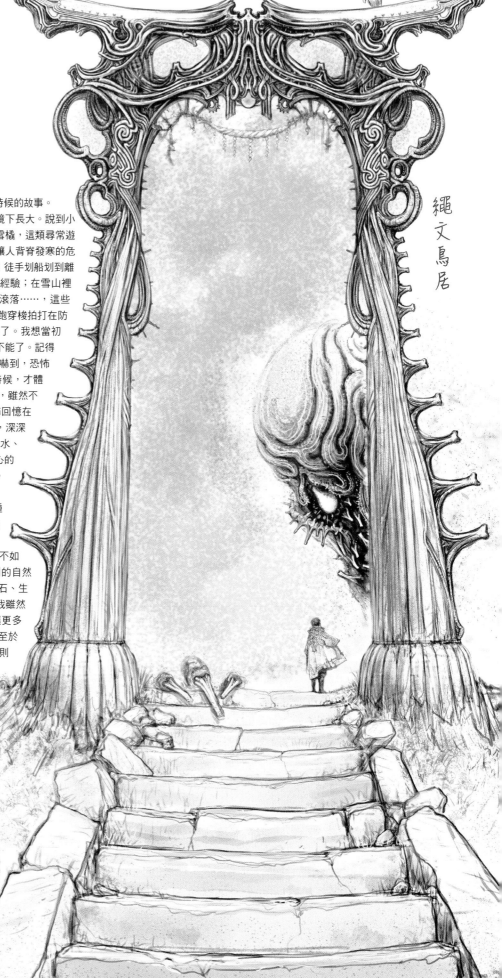

一提到畏怖的存在，日本人大多會聯想到鳥居吧。我想要製作一座更具有起源初始風格的鳥居，便放縱我的平行世界想像力，馳騁進入遠古時代，描繪出這一座結合了自然信仰的繩文外觀造型的鳥居。一提到鳥居，就會想到結界，考量到其中兼具了通往異界之門的性質，便呈現出某種只存在於鳥居內側的巨大物體，正朝著這裡窺看的景象。

繩文鳥居

乍見之下可能覺得有些離題，不過我來說說我小時候的故事。

我是在北海道一個叫做積丹町的充滿大自然的環境下長大。說到小時候的遊戲，夏天就是海邊或河邊，冬天就是滑雪或雪橇，這類尋常遊戲自然不在話下，可是也有一些現在回想起來不由得讓人背脊發寒的危險活動。像是無意義地在斷崖絕壁的岩石上攀爬嬉戲；徒手划船划到離岸很遠的地方，結果被海浪翻弄到差點回不來的慘痛經驗；在雪山裡一直玩到凍傷為止；從高處向下跳、差點溺水、跌倒滾落……，這些都還算好，不過颱風天的時候，像個傻瓜一樣來回奔跑穿梭拍打在防波堤上高達十多米的巨浪間隙，就真的叫做不知死活了。我想當初一定是因為恐怖和好玩混在一起分不清，讓我欲罷不能了。記得有一天當我跳進海裡的一瞬間，被眼前出現的小水母嚇到，恐怖感由然而生，最後呃啊咕嘟咕嘟！喝了一肚子水的時候，才體會到一個赤裸裸的人在海中有多麼地無力。對我來說，雖然不是什麼驚心動魄的經驗，但像這樣一連串小小的恐怖回憶在積累之後，直接形成「畏怖」這個感覺的厚度及強度，深深的融入我的內心。總而言之，在那樣的環境中，對於水、火、冰雪以及生物、黑暗、重力等自然現象深植於內心的「恐怖」，對現在的我來說，成為了不可或得的資產。

所謂人們畏怖的存在，一般說來大多指的是各種神佛、宇宙的運行以及地球上的自然現象。我個人沒有特定的宗教信仰，從小孕育我長大的環境又是像↑那樣，與其去信仰○○神是唯一真神的一神教思維，不如說觀察自己所生活的周圍環境，在其中找出某種法則的自然信仰（泛靈論）的思維更能與我的調性相符。草木岩石、生物、自然現象，世上萬物皆有精靈寄宿其中的概念，我雖然不至於盡信其表面之言，但我也能夠理解這是為了讓更多人更容易掌握到「這個世界的法則」的「設定」。甚至於其他許許多多的眾神，也都可以將其視為對於自然法則的一種隱喻。因為所有神祇的共通要素，都是「既有賜予，亦為威脅」。

就這層意義而言，諸如正宗哥吉拉、巨神兵、腐海之蟲等等（姑且不論是否為人工產物）在創作的世界中設計出來的虛構角色，同樣是對人類「一方面有所助益，同時也造成威脅」的設定，使得我在造形作業的過程中，與我內心對於自然的畏怖簡直完全重疊並形成同步，在在對我喜歡恣意妄想的個性推波助瀾……。於是乎，像這樣沈浸在「讓人感受到畏怖」的作業過程，就成了我最近相當享受的事物。

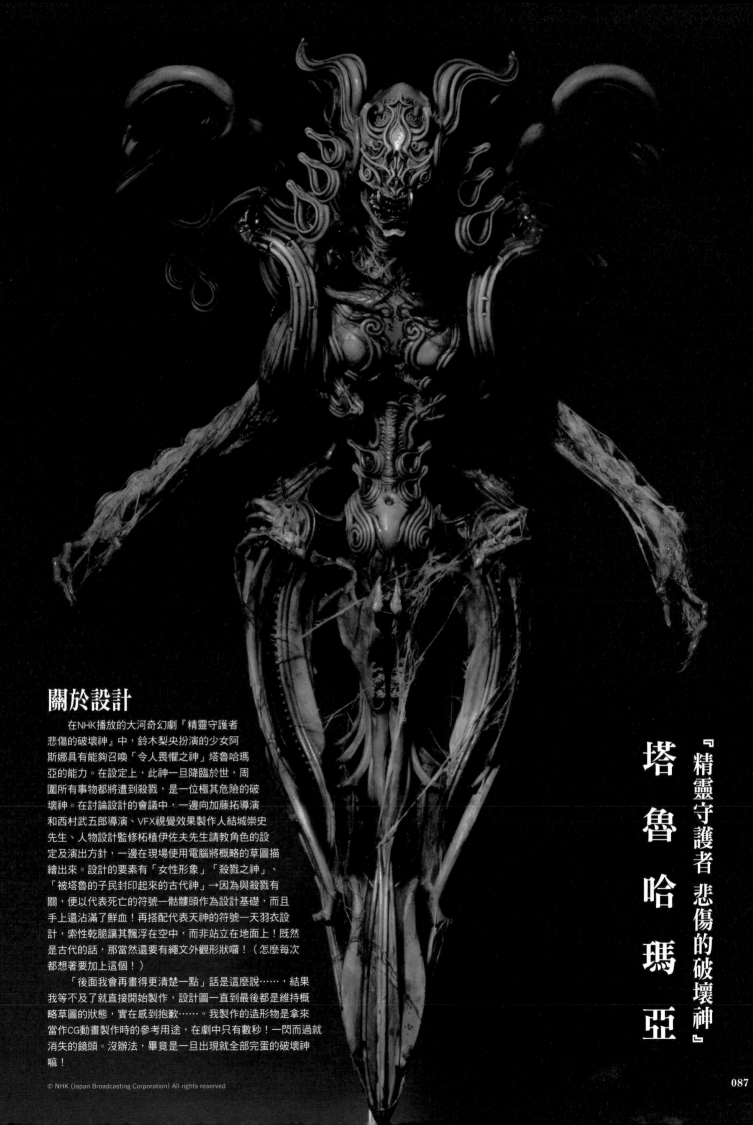

關於設計

在NHK播放的大河奇幻劇『精靈守護者 悲傷的破壞神』中，鈴木梨央扮演的少女阿斯娜具有能夠召喚「令人畏懼之神」塔魯哈瑪亞的能力。在設定上，此神一旦降臨於世，周圍所有事物都將遭到殺戮，是一位極其危險的破壞神。在討論設計的會議中，一邊向加藤拓導演和西村武五郎導演、VFX視覺效果製作人結城崇史先生、人物設計監修柘植伊佐夫先生請教角色的設定及演出方針，一邊在現場使用電腦將概略的草圖描繪出來。設計的要素有「女性形象」「殺戮之神」、「被塔魯的子民封印起來的古代神」→因為與殺戮有關，便以代表死亡的符號－骷髏頭作為設計基礎，而且手上還沾滿了鮮血！再搭配代表天神的符號－天羽衣設計，索性乾脆讓其飄浮在空中，而非站立在地面上！既然是古代的話，那當然還要有繩文外觀形狀囉！（怎麼每次都想著要加上這個！）

「後面我會再畫得更清楚一點」話是這麼說……，結果我等不及了就直接開始製作，設計圖一直到最後都是維持概略草圖的狀態，實在感到抱歉……。我製作的造形物是拿來當作CG動畫製作時的參考用途，在劇中只有數秒！一閃而過就消失的鏡頭。沒辦法，畢竟是一旦出現就全部完蛋的破壞神嘛！

『精靈守護者 悲傷的破壞神』

塔魯哈瑪亞

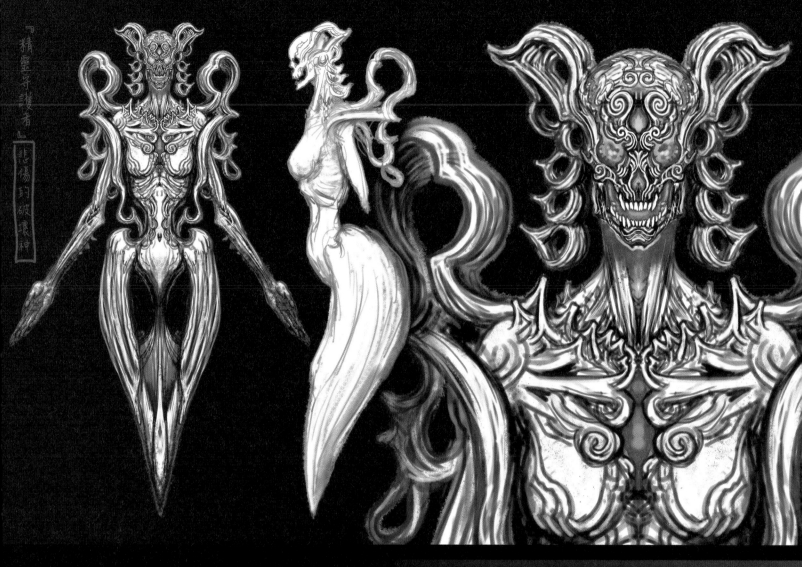

『精靈守護者』悲傷的破壊神

關於造形

　　基本構造是挪用自己先前製作的樹脂零件，以金屬線串接起來，以環氧樹脂土來修飾隙縫部位，將外觀形狀塑造出來，再雕刻剔除多餘的部分。由於這次不需要翻模複製，轉換成其他素材，所以就沒有考慮到拆件的位置，直接使用環氧樹脂補土與樹脂零件、焊錫線來修飾至完成品。

　　之所以加入了LED燈光機構，是因為聽說在劇中有可能只會登場一下子，如果眼窩和口部的形狀有發自內部的光亮，可以讓表情看起來更可怕。這麼一來即使只出現一下子，也能夠突顯出存在感。再加上有一場戲是少女的臉孔與塔魯哈瑪亞的形象重疊浮現的鏡頭，於是便設計成自額頭上的第3隻眼的眼窩發出亮光的設計。鈕扣電池是收納在腰部附近。依照慣例，背後到腰部都使用了真正的骨骼（鼬鼠或是狐狸）。

　　根據製作的計畫，這件造形物不會直接拿來掃描，而是由工作人員參考雛形，另外建模成CG動畫模型，因此我有試著加入了一些不適合或是無法用來掃描，過於細節的一些混沌無序要素。將娃娃頭髮泡過木工用白膠的水溶液後，牽絲點綴裝飾其上，更添加了幾分死神的氣息。

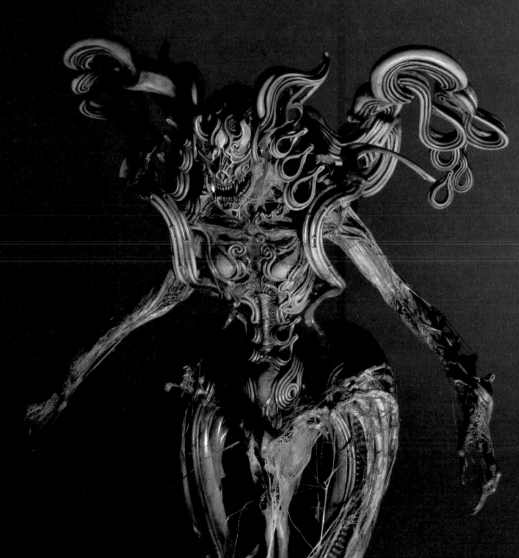

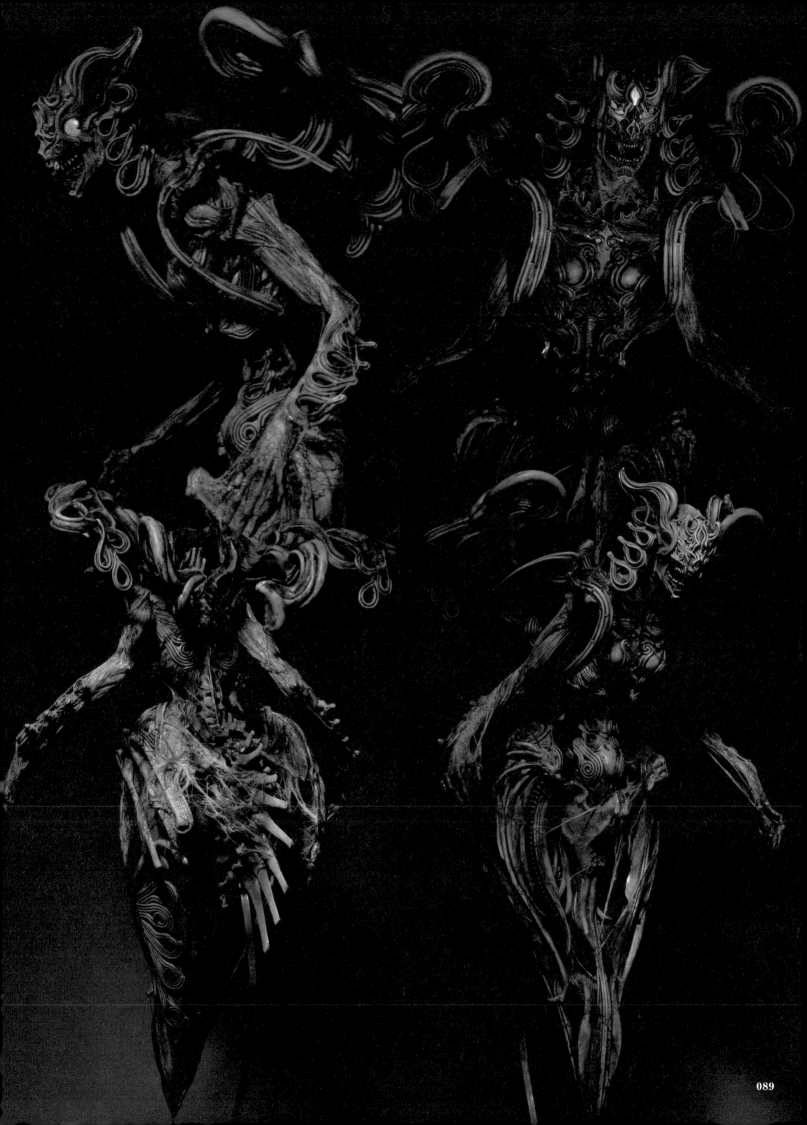

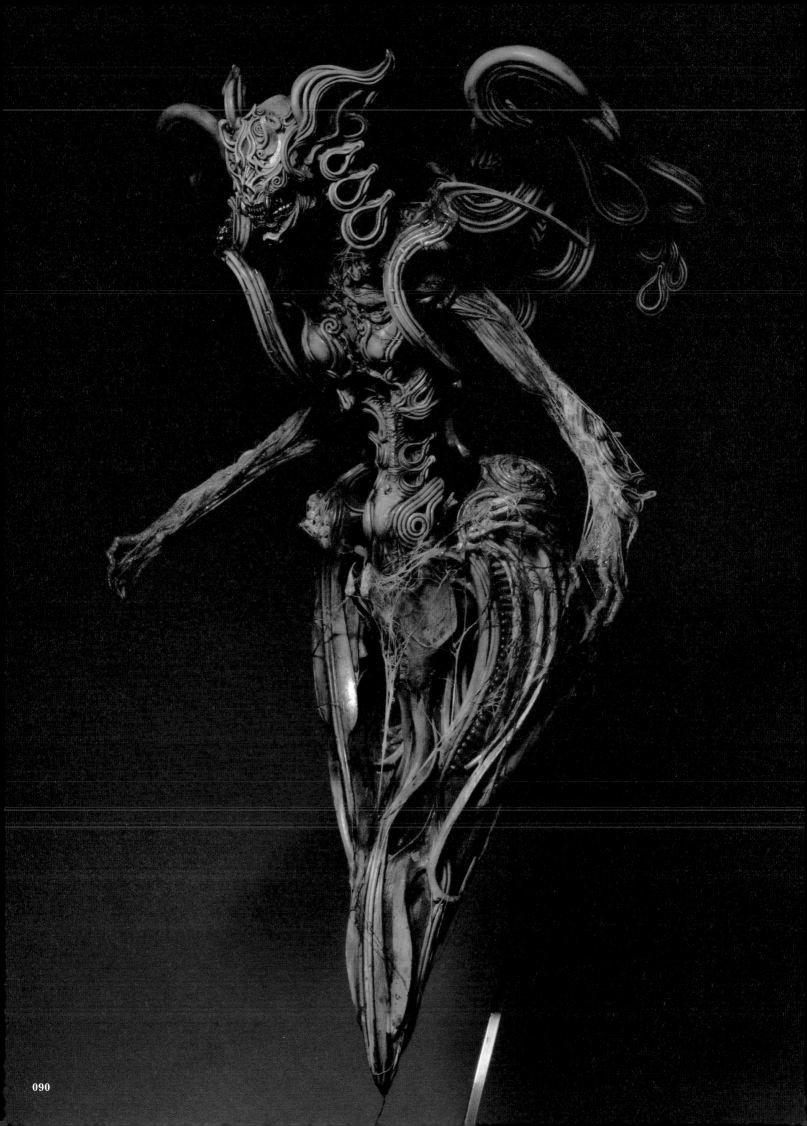

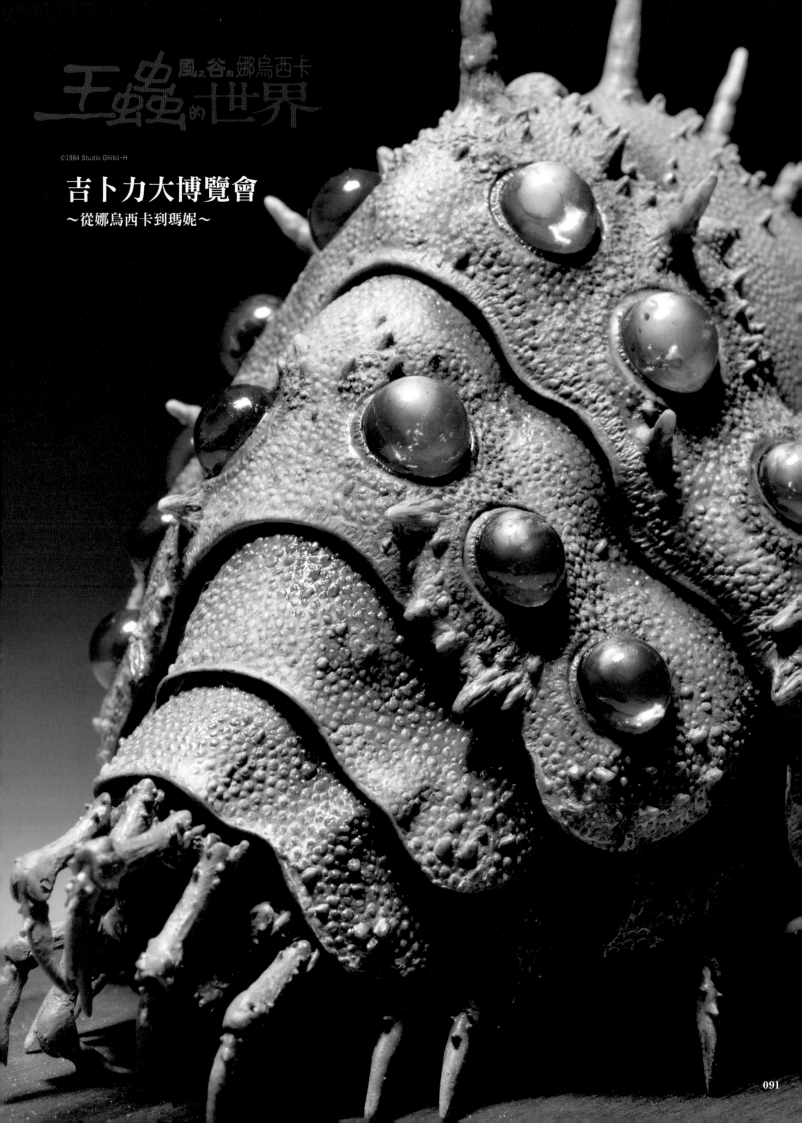

風之谷的娜烏西卡
王蟲的世界

吉卜力大博覽會
~從娜烏西卡到瑪妮~

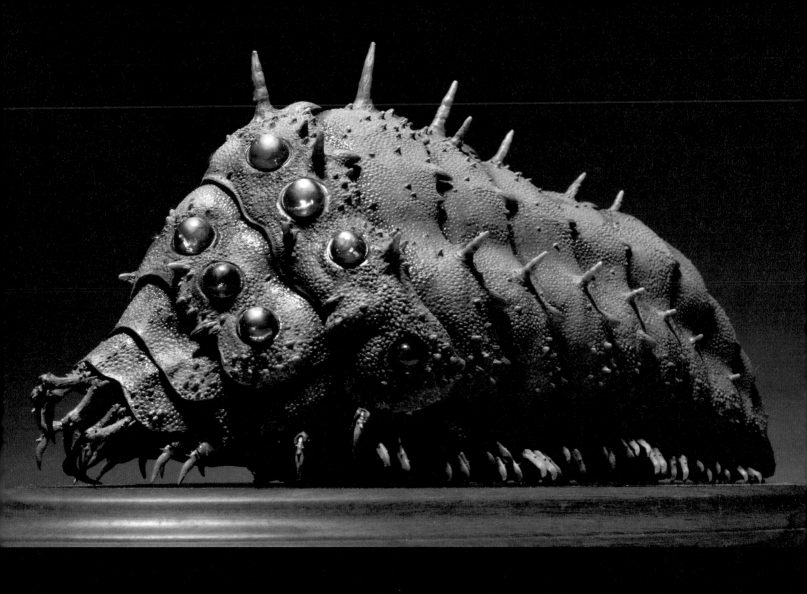

『風之谷的娜烏西卡 王蟲的世界』的造形企劃意圖

　　與吉卜力工作室在『巨神兵現身東京』結緣之後，我一有機會總是不斷地厚著臉皮要求「請讓我製作蟲的造型！」，終於在一個以青木貴之製作人為中心的企劃案具體成形之後上門來找我了！就在我完成第一件蟲糧木雛形的時候，剛好要對鈴木敏夫製作人做一場展示簡報，總算獲得GO的許可。打一開始我就覺得展示出來的造形物尺寸愈大效果愈佳，然後心裡盤算著如果可以順便以相同的雛形來當作原型，製作成玩具來販售那就更好了。

　　關於將腐海以及棲息在內的蟲子立體化這件事情，除了受到宮崎駿導演原作漫畫帶來的巨大震撼！之外，電影化的動畫作品也非常傑出且有魅力。我想要將那個世界觀造形出來。不，應該說是想要將其以存在於現實般的感覺來做實體化的呈現！這就是我最原始的動機。因此造形的作法會將重點置於「實際存在感」，然而另一方面，保持「宮崎駿風格」的原作獨特的世界觀以及設計是最重要的事項，所以我在製作時，特別去意識到要能取得兩者皆成立的平衡點。

　　再者就是我在孩童時期體驗到、感受到的事情。比方說在鄉下天色變暗後的山裡、危險的斷崖絕壁、潛水進入海中的時候，除了感受到「這裡不是人類應該來的場所」的恐怖之外，仍然仔細觀察了周圍的環境，發現到生物的顏色、形體、自然的現象等等，都深深吸引著我，有時甚至還讓我有些感動。我思考著要怎麼樣才能將這樣的感受，傳遞給這場展覽會的參觀者呢？

　　當然，「腐海」這個場所，是一個比現實的環境更為極端，而且抗拒人類親近的恐怖世界。在這樣的環境中，女主角娜烏西卡所擁有的，試圖去理解「大家都厭惡或是害怕的事物、難以理解的事物」，這種「連恐怖本身也願意去觀察的感性」，讓我感到非常有魅力，而且她幾乎在所有的情況下都是同樣的態度。倘若在這場『王蟲的世界』展示中能夠將這樣的意境重現出來的話，那就太好了。啊！不過萬一我真的在外面遇到野生的熊，應該是講不出這種好聽話了，但這部分我們就暫且不提了！同時，我認為每位參觀者體會到的「恐怖之餘的感受」不管是什麼都很好。比方說以此為契機，開始去觀察現實的自然，這也很棒。甚至如果說激發出對方想要創作出什麼的動機，那更是身為製作者再高興不過的事情了。就這層意義來說，我特別希望能夠讓孩子們來參觀這個展覽。一定會有些孩子感到害怕，但也會有更多孩子看得津津有味吧？「太好了！你們都來加入我們這裡的行列吧！」我心裡如此期待著。將這樣的心思坦承供出後，我心裡高興到快要哭出來呢！

　　除此之外，這次的展覽絕非我一人或少數人就能夠達成的偉業，能夠與眾多具備高度專業技術的專家一起工作的經驗，讓我感到非常的幸福。合乎邏輯的設計、超乎我所認知的素材與技術（甚至有讓我想要大喊：「這根本就是發明了吧？」的技法！）、完美的進度規劃、作業現場的細心安排……，在目睹了這一切之後，讓我對於一直消極排斥的「團隊合作」的工作方式，也有了新的看法，實在是一場難得的經驗。

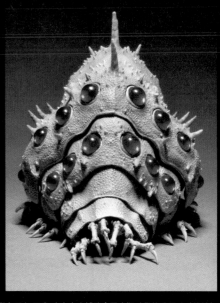

TAKEYA 式自在置物 風之谷的娜烏西卡 王蟲 吉卜力大博覽會限定版（發售公司／千值練）

製作完成的原型是『風之谷的娜烏西卡 王蟲的世界』雛形與「TAKEYA 式自在置物」產品原型兩者兼用。
參與原型製作的團隊如下：
數位原型：井田恒之、可動機構
原型：福元德寶
原型輔助：谷口順一、高木健一
複製：小關正明
製作管理：山口隆這是為了『王蟲的世界』而修飾完成的雛形。眼睛的旋轉機構為固定式。

王蟲

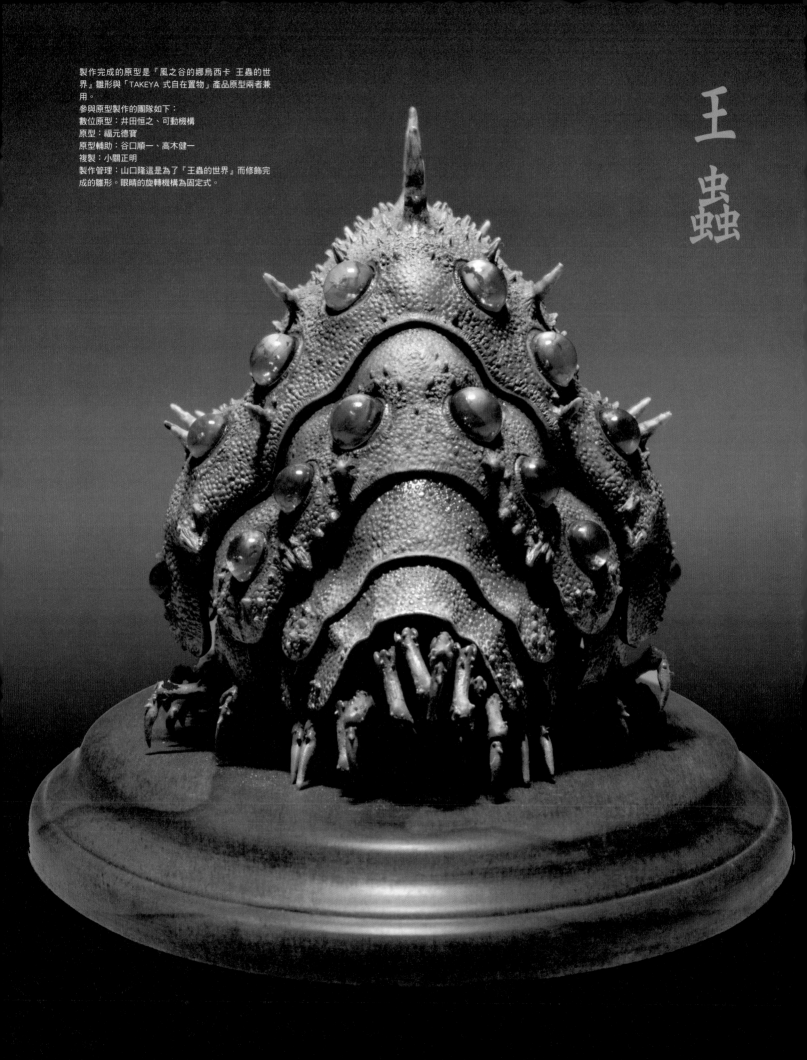

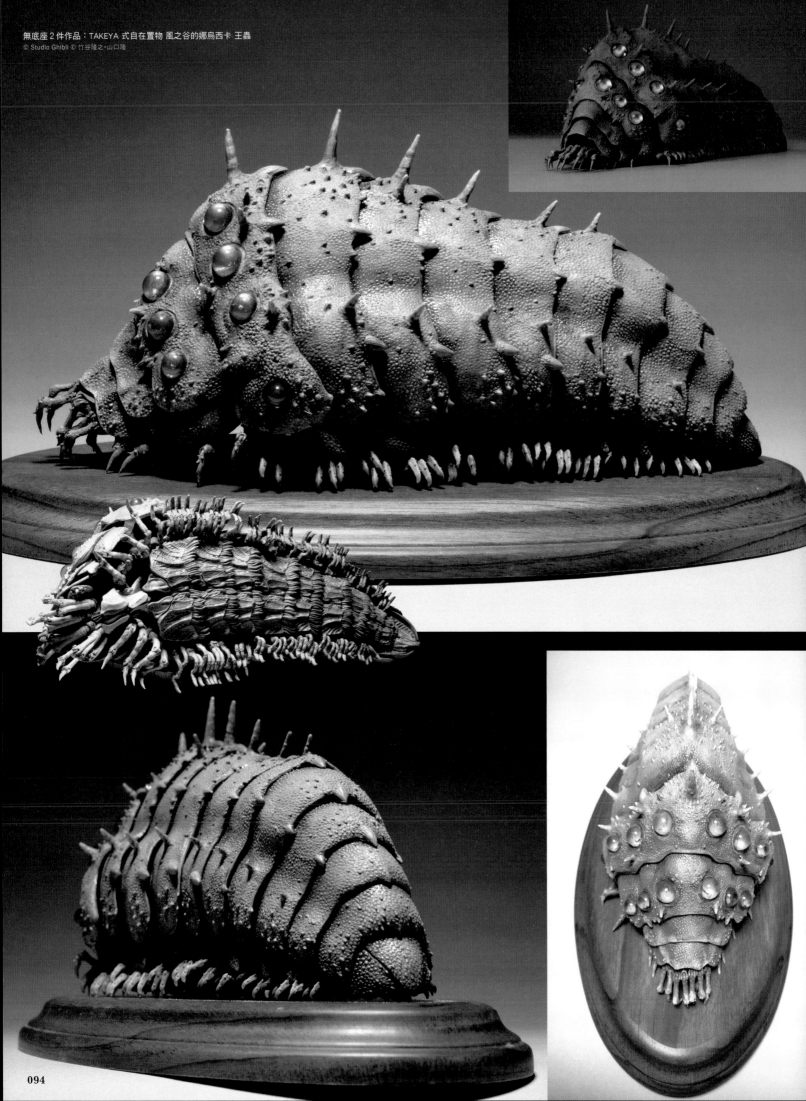

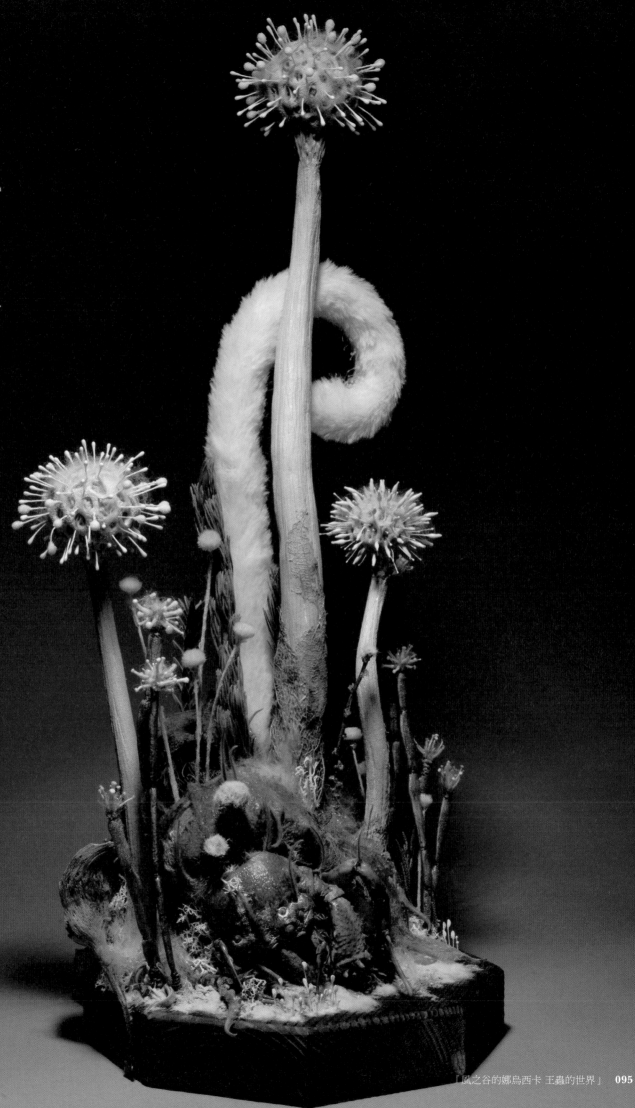

蟲糧木

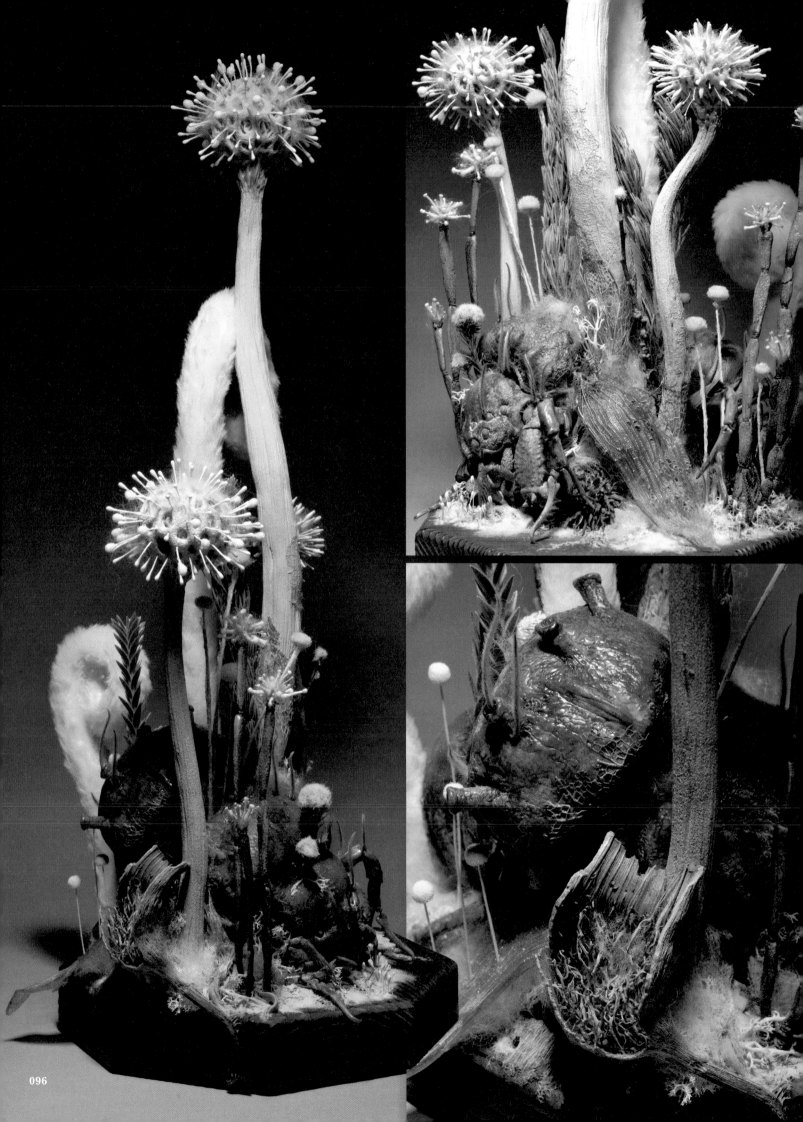

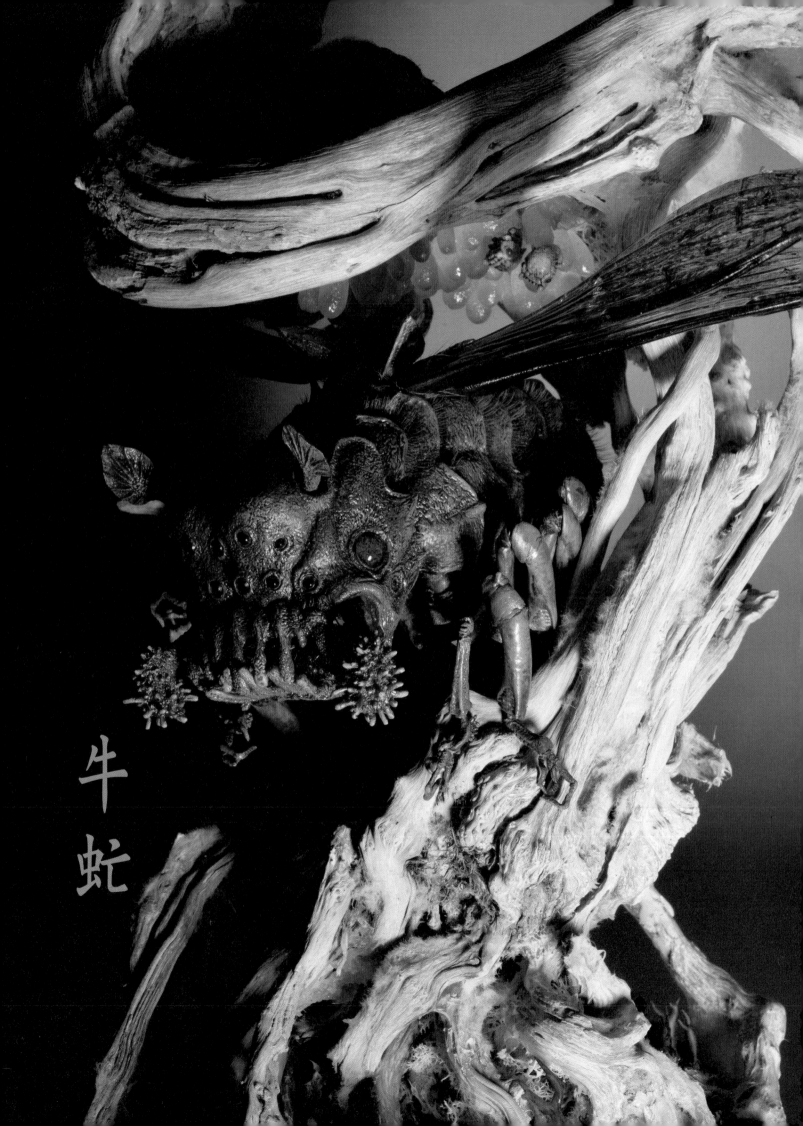

牛蛇

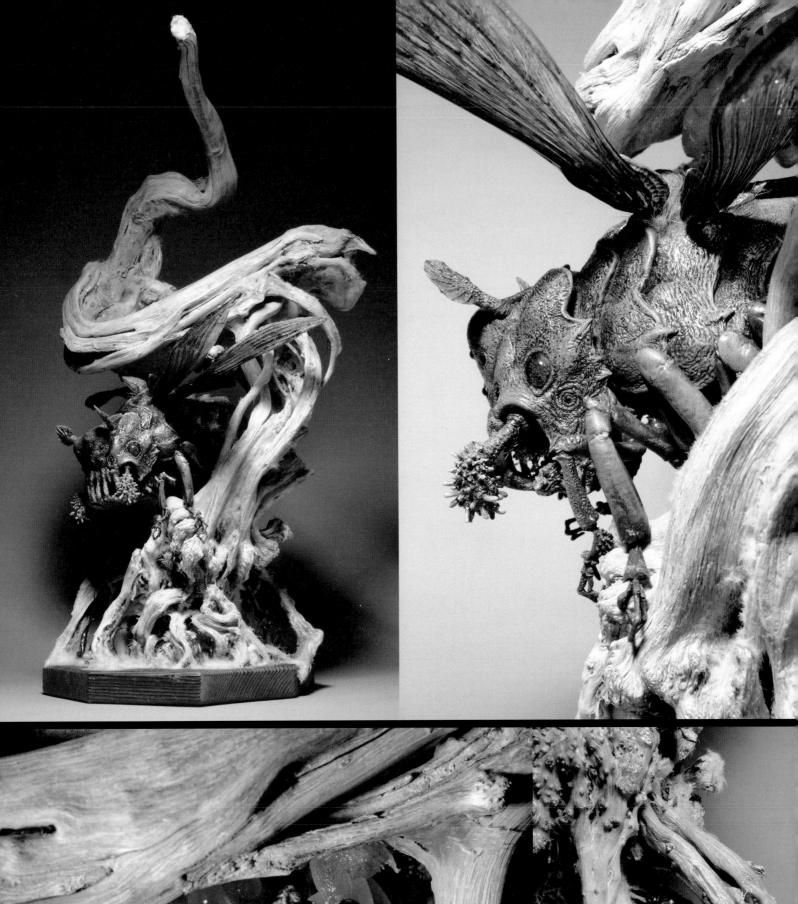
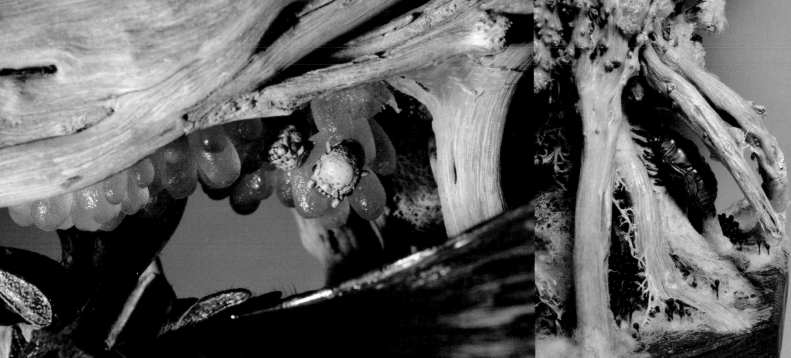

蛇螻蛄

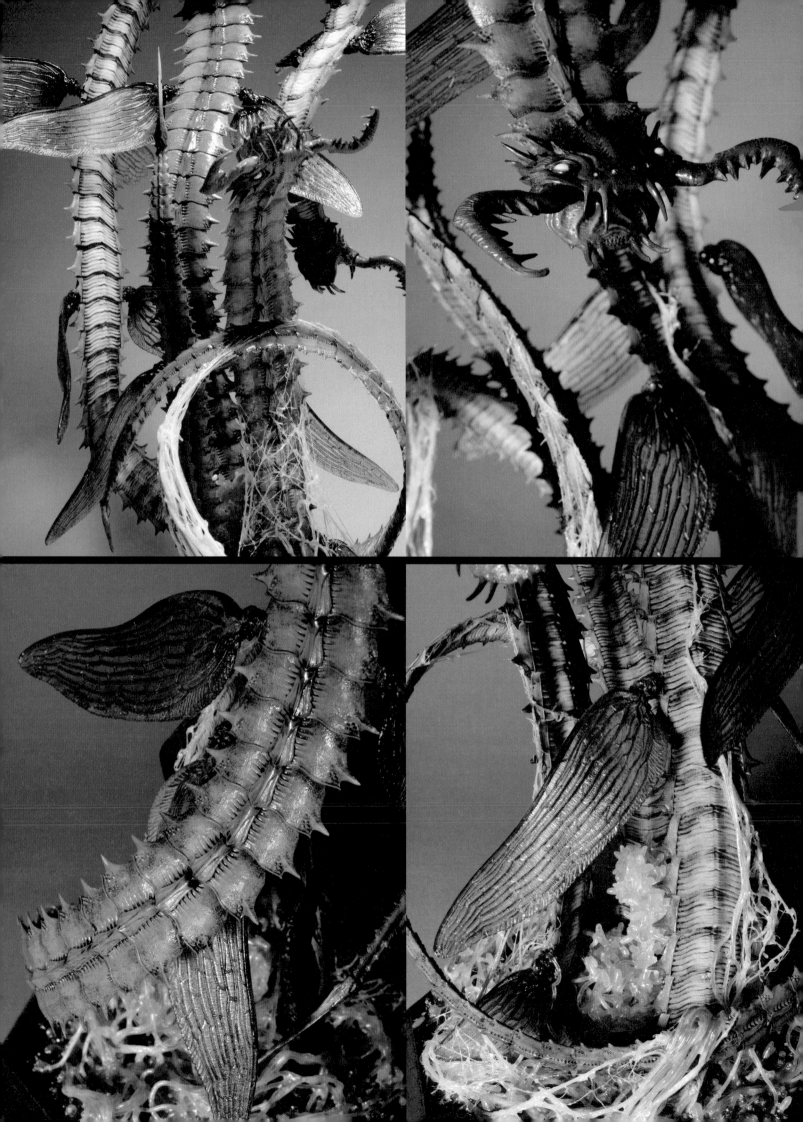

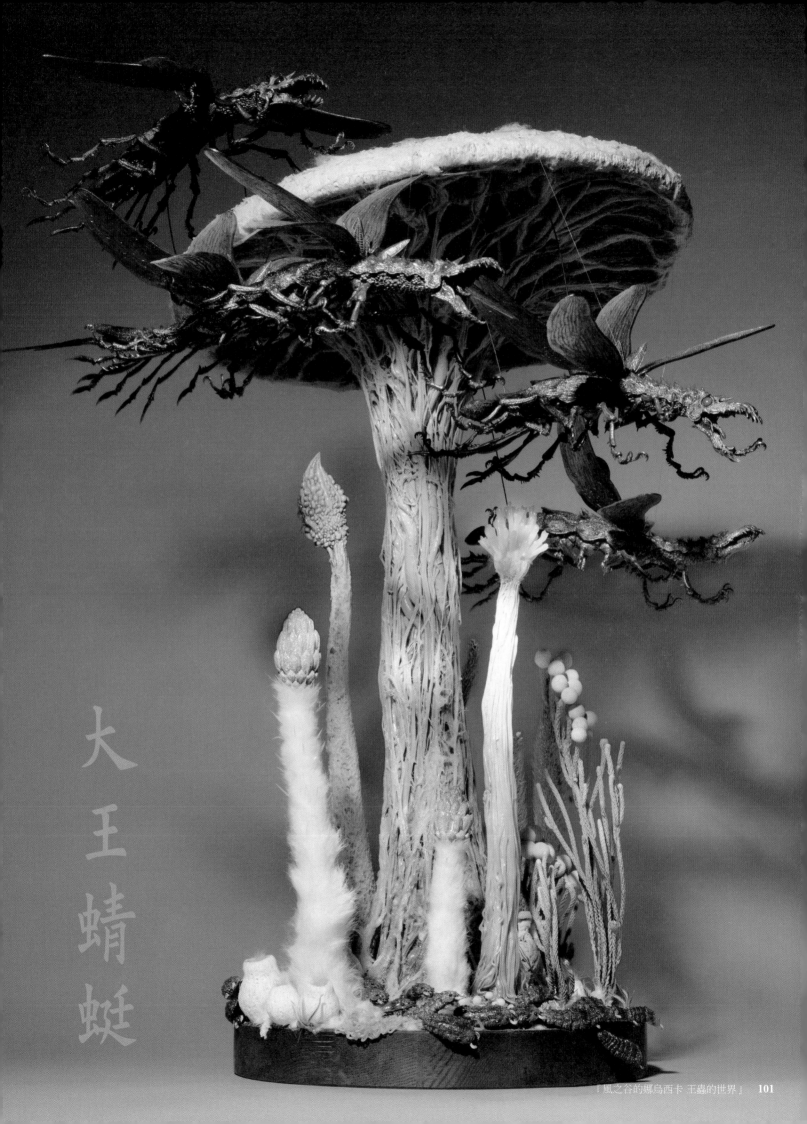

大王蜻蜓

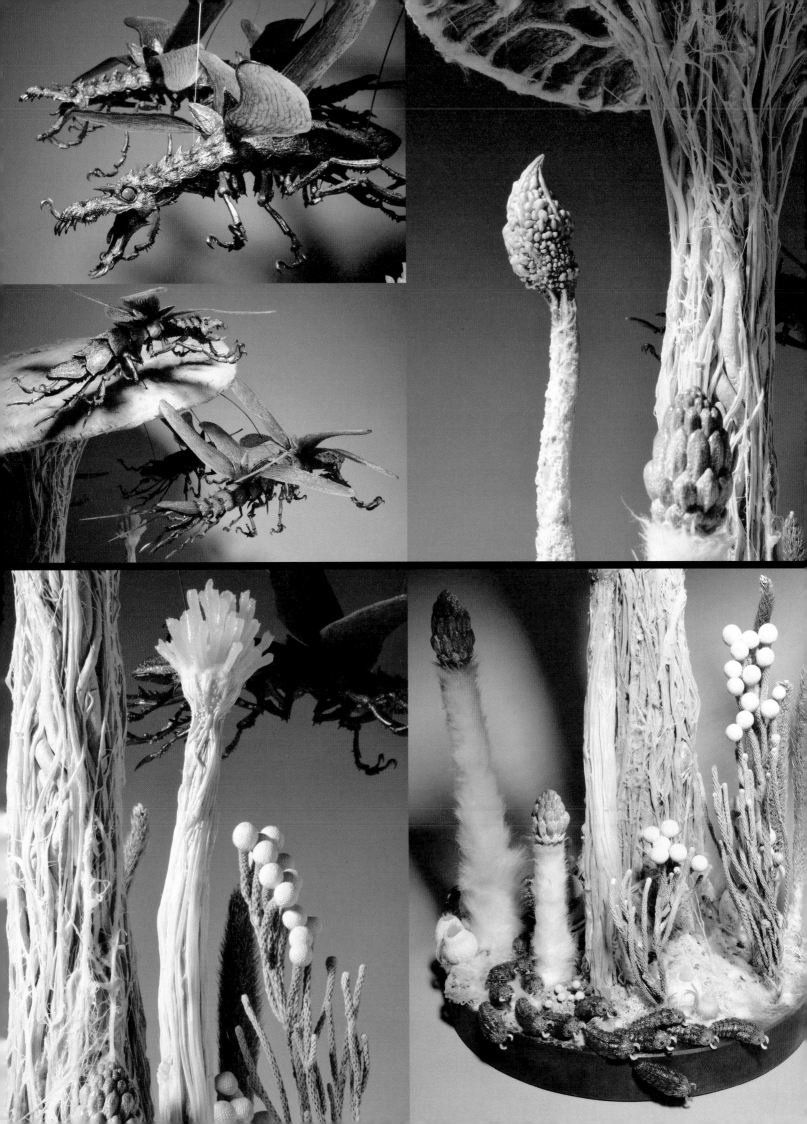

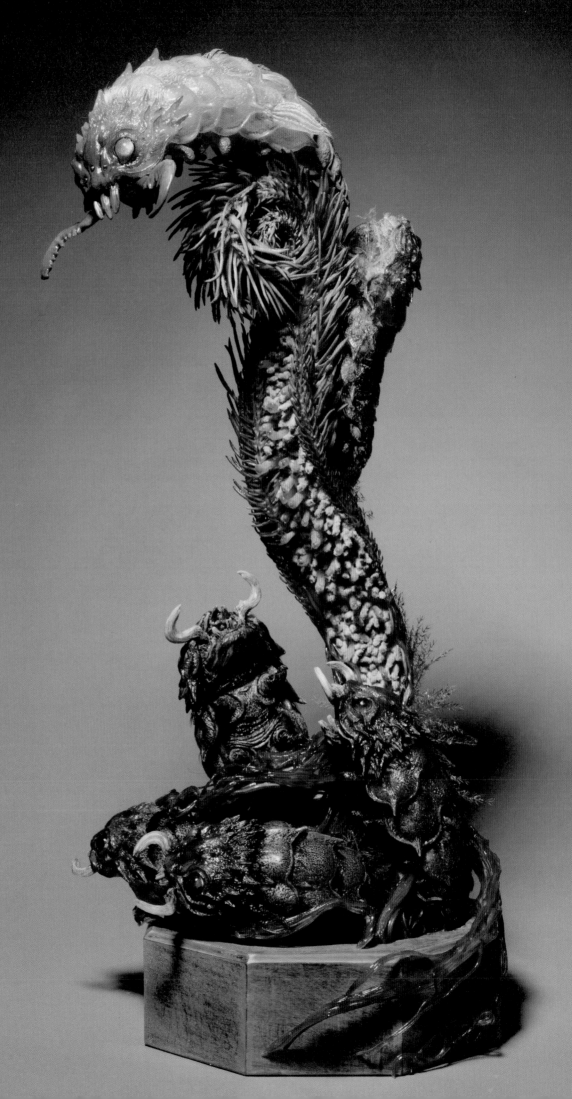

蓑鼠

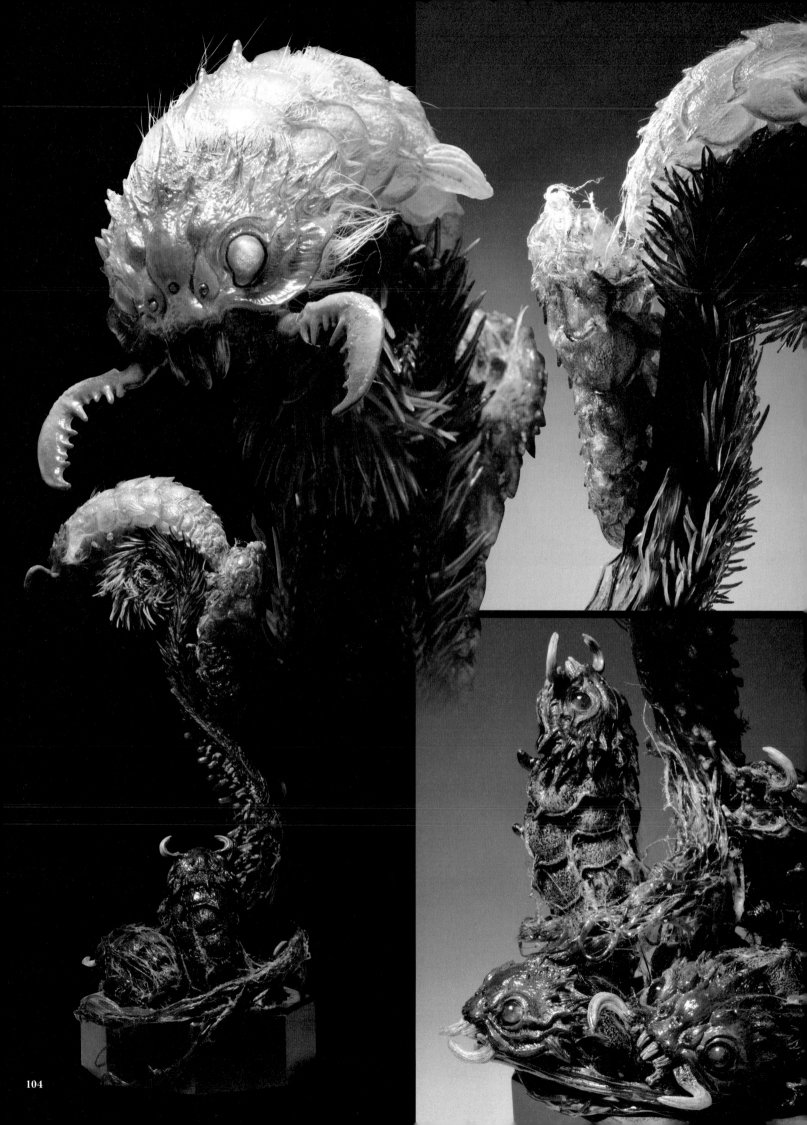

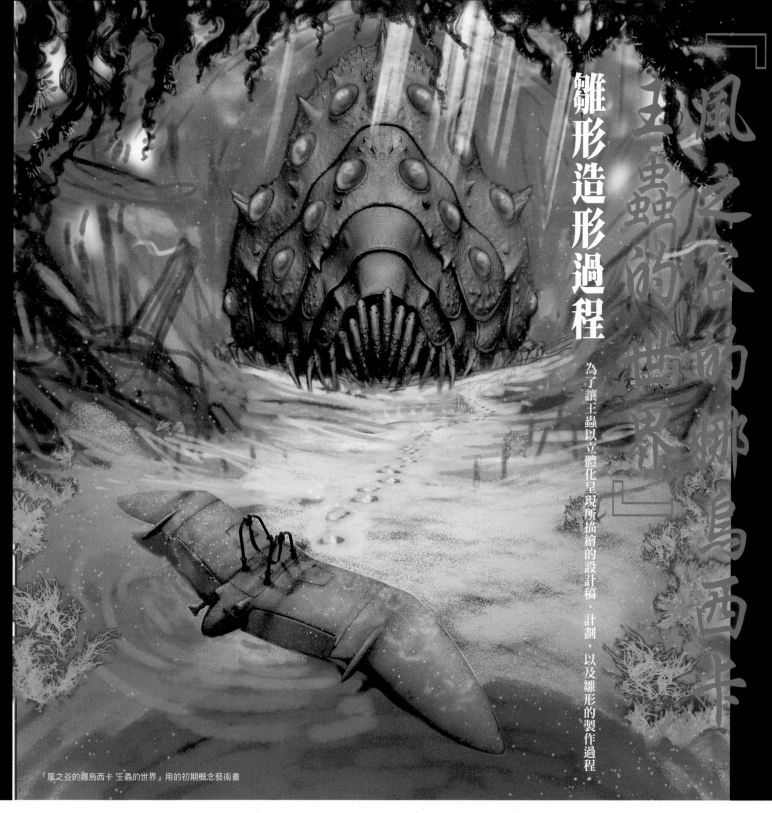

雛形造形過程

為了讓王蟲以立體化呈現所描繪的設計稿、計劃，以及雛形的製作過程。

『風之谷的娜烏西卡 王蟲的世界』用的初期概念藝術畫

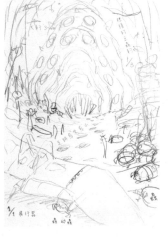

腐海深處。娜烏西卡的足跡從飛行器第一路延伸至畫面深處。
中心部有如同樹葉間陳照進來的聚光般的部分集中照明
長毛王蟲與幼小王蟲
緩緩活動中的外皮以及眼腳。眼睛閃爍雙璇著紅色……藍色
吐蟲菇、千蚊等各式各樣的森子和植物、人類的遺跡
創造出「觀察」的樂趣。

森子活動的聲音集叫集

① 森子活動的聲音
沙沙沙沙
咻咻
嘎吱嘎吱
嗡嗡嗡嗡
鬼思察察

人緩來到畫面
切切切此思上用
森月如梅雨

2/5 飛行器
森幼庄

腐海深處。中央正面的長老王蟲正直視著畫面前方。眼睛的光亮緩緩地一明一滅。降落在長老王蟲前方的飛行器。沒有看見主人在哪裡，只有地上的足跡一路朝向畫面深處延續。如同從樹葉間隙照進來的陽光般的照明，落在王蟲的前方與飛行器附近，形成聚光燈的效果。周圍都是吐出瘴氣的植物和各種不同種類的蟲。或群聚在一起、或飄浮在空中、或正在保護幼卵。四面八方傳來蟲子發出的鳴叫與聲響……。偶爾聽見由遠方傳來的槍聲及爆炸聲，王蟲的眼睛開始由藍色轉變為紅色，亮光也隨之增強，腳部與身體激烈地活動著。然而一聽到不知道由何處發出來的沉穩蟲笛聲，王蟲眼睛的攻擊色逐漸地平靜了下來……。
（引用自竹谷隆之・初期概念設計稿）

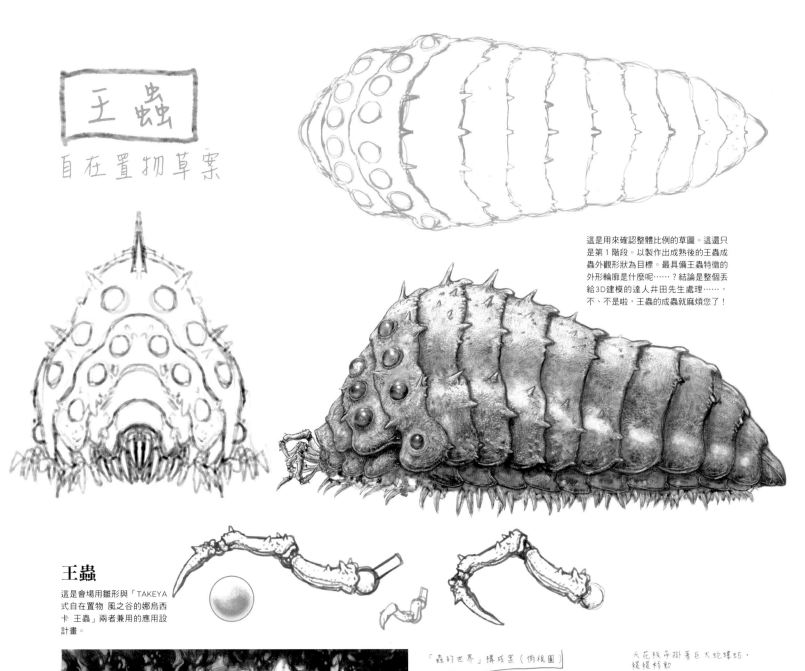

王蟲

自在置物草案

這是用來確認整體比例的草圖。這還只是第 1 階段。以製作出成熟後的王蟲成蟲外觀形狀為目標。最具備王蟲特徵的外形輪廓是什麼呢……？結論是整個丟給 3D 建模的達人井田先生處理……，不、不是啦，王蟲的成蟲就麻煩您了！

王蟲

這是會場用雛形與「TAKEYA 式自在置物 風之谷的娜烏西卡 王蟲」兩者兼用的應用設計畫。

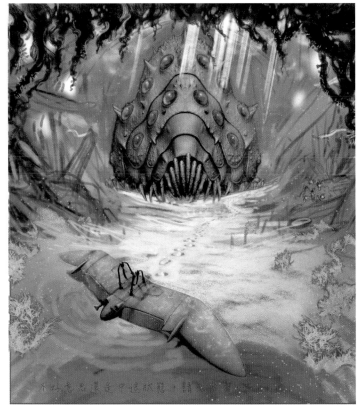

初期設定畫　右上：由上方觀看的配置方案　右下：內部通路構成方案

雖然每次都藉口說這還是中途的狀態……，結果都展完了還是維持這樣，真是抱歉！

「蟲的世界」構成案（俯視圖）

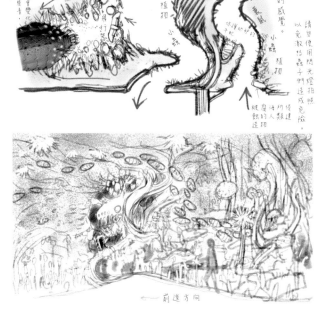

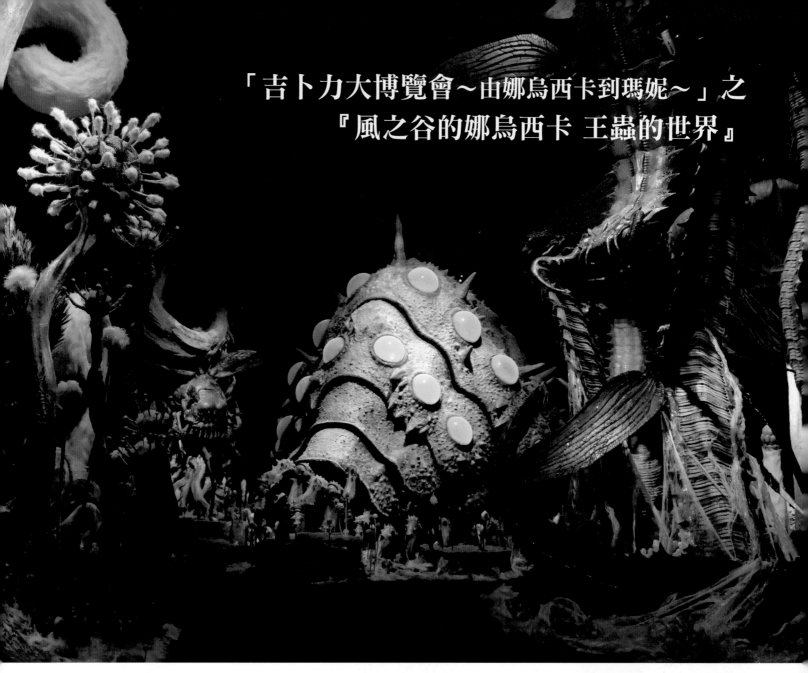

「吉卜力大博覽會～由娜烏西卡到瑪妮～」之
『風之谷的娜烏西卡 王蟲的世界』

這是一場於2015年秋天開展，可以讓參觀者實際感受到吉卜力工作室成立約30年來發展歷程的特別企劃展。

在日本動畫產業扮演領頭羊角色的吉卜力工作室，製作了許多足以記入日本動畫史冊的作品，觀影人數票房屢創新高。這場展覽會中，將『風之谷的娜烏西卡』『龍貓』『神隱少女』一直到『回憶中的瑪妮』，這些深受日本以及全世界所喜愛的作品的幕後製作過程，滿滿地呈現出來給觀眾。為數眾多的吉卜力作品是怎麼樣催生出來？以何種方式流傳問世？會場以回顧當時的海報及傳單等廣告宣傳品為中心，包含原畫、製作資料、企劃書等未公開資料，琳琅滿目為數龐大的展品佈滿了整個會場。除此之外，還有將鈴木敏夫製作人的書房原樣重現的空間，以及實際可動的『天空之城』巨大飛空船，滿滿的可看性讓所有觀眾嘆為觀止。

『風之谷的娜烏西卡 王蟲的世界』

『吉卜力大博覽會～由娜烏西卡到瑪妮～』在2019年春天追加了『風之谷的娜烏西卡 王蟲的世界』的展出項目。這場展示自2019年橫跨到2020年，在福岡市博物館、沖繩縣立博物館・美術館、岩手縣立美術館等3個會場巡迴展出。

由竹谷隆之所率領的工作團隊，耗時8個月將宮崎駿導演的造型設計立體化的空間，呈現出參觀者只要踏入的一瞬間，就彷彿置身於腐海森林般的設計。全長約8.5m，高約3.8m的巨大王蟲坐鎮於展場中央，眼睛顏色靜靜地在紅藍兩色之間不斷變化。周圍還有各種不同的蟲子和高聳延伸到天花板的蟲糧木擠滿了整個空間，將腐海的生態系完整實體化呈現。會場中也展示了本書所刊載的6件雛形作品以及設計原畫。此外，吉卜力大博覽會限定的「TAKEYA式自在置物 風之谷的娜烏西卡 王蟲」也熱賣銷售一空。

TAKEYA 式自在置物
多魯美奇亞王國裝甲兵・庫夏娜親衛隊 ver.
來自「風之谷的娜烏西卡」

原型總指揮：竹谷隆之・山口隆　原型製作：高木健一・辛嶋俊一　企劃／吉卜力工作室・海洋堂
2020年6月發售

「王蟲」雛形兼自在置物用原型 製作過程節錄

這裡要將『吉卜力大博覽會～由娜烏西卡到瑪妮～』的『風之谷的娜烏西卡 王蟲的世界』所展示的王蟲雛形，同時也是會場中限定販售的「TAKEYA式自在置物」王蟲的「原型」與「彩色樣本」的製作過程做重點式的解說。

原型

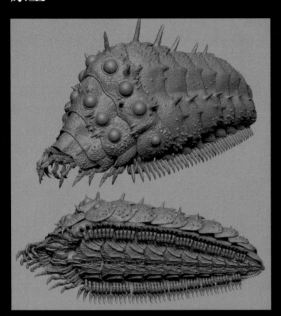

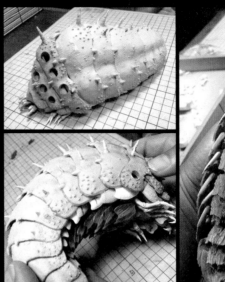

1. 先由井田恒之先生參考應用設計書稿，以ZBrush建模成3D立體檔案。再將檔案3D列印輸出後，追加外觀形狀來做完工前的最後修飾。展示用的巨大王蟲也是以這個檔案在保麗龍上切削輸出後，追加外觀形狀→翻模，置換成FRP（玻璃纖維強化塑膠）材質→追加加工後修飾完成。

2. 使用井田先生的檔案輸出後，再以福元德寶先生主導，使用環氧樹脂補土來製作關節的結構及腳部、表面等造型。真是一場看不到終點的泥沼……，不，是一進一退的試錯！

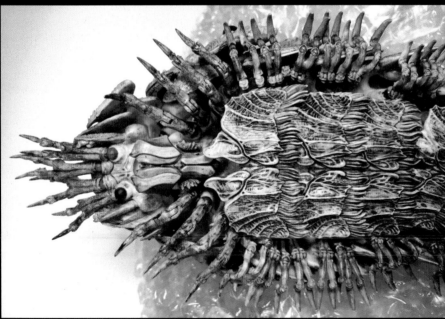

3. 原型幾乎完成的狀態。持續著一邊確認腳部活動時是否會彼此干涉，一邊進行修改的作業……。由於哪個零件用在哪裡很容易搞混的關係，正在編號製作圖解說明。

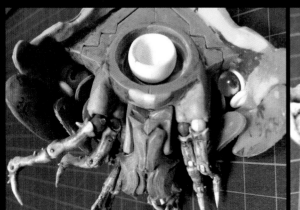

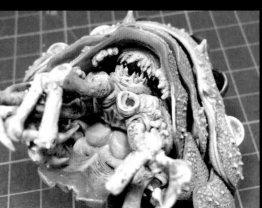

4. 接近完成前的口吻部周邊。由福元德寶先生負責在原作漫畫中只出現過1格的王蟲「嚇死人的口部」造形工作。甲殼表面是以矽膠黏土翻模龍蝦的表面後，由谷口順一先生以環氧樹脂補土製作而成。

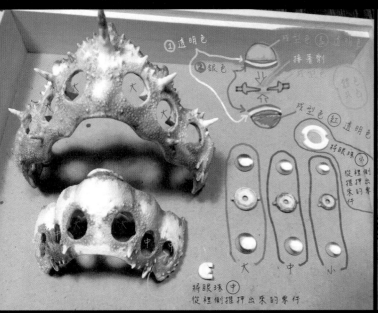

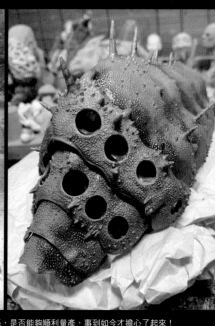

1. 左上是為了將量產彩色的資訊傳達給工廠端所註記的事項。中間是彩色樣本用的示範塗裝過程中的眼珠相關零件。由於構造過於複雜的關係，是否能夠順利量產，事到如今才擔心了起來！

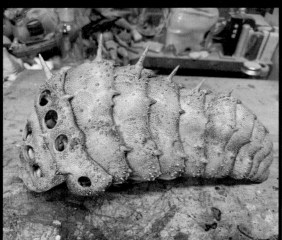
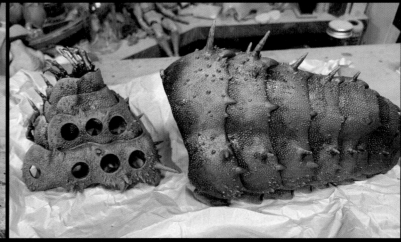

2. 將樹脂製的複製品加入茶色墨線、檢查表面狀態後，進行彩色樣本用的塗裝作業。右方是塗裝過程中。

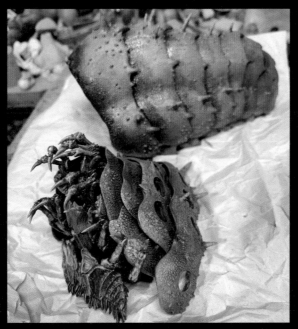
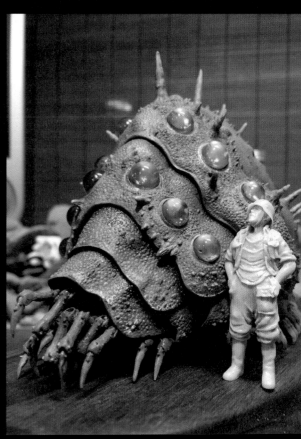

3. 上方是塗裝中的腳部零件。如果不將同類型先做好細分的話，根本分不清楚哪個是哪個……。

4. 塗裝過程中的頭部周邊。由於是量產用的樣本，所以要盡可能以最少的工序，呈現出最複雜的彩色……，不過還是忍不住拿乾筆唰唰唰地乾掃起來……。右方不是產品用的彩色樣本，而是展示品用的雛形，所以眼睛是固定住的。拿 1/35 的士兵模型來當作比例，想像一下展場的規模感。

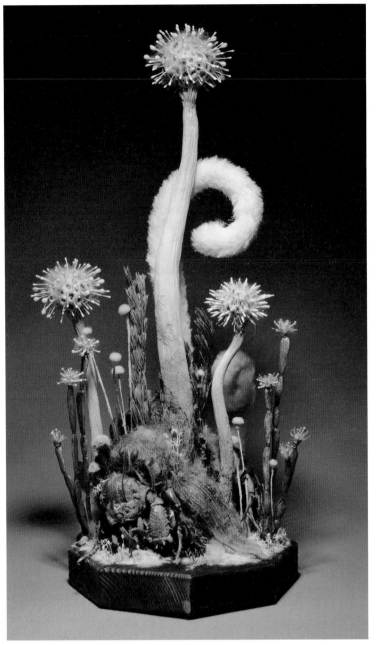

之所以想要製作成蟲子死後的屍骸成為植物萌芽的苗床，長出新的腐海植物的場景，除了因為這象徵著『風之谷的娜烏西卡』世界的基本構造，也就是腐海的運作機制的一部分之外，也希望能與現實世界中「生命終結後成為某物的養分，繼續循環下去」的普遍現象重疊呈現。腐朽毀壞之物呈現出來的美，總是那麼吸引著我。所以平常我就很喜歡拍攝一些生物的屍骸、生鏽的人工物、風化的木片、以及人類活動的痕跡……等等的照片。產卵結束後精疲力盡的鮭魚和螃蟹，一旁有烏鴉、海鷗等著啄食，即使屍骸形體消滅了，仍會成為樹木或菌類的營養……，看到這樣的情景，其中的機制，或者應該說是法則本身讓我感到非常有魅力。雖然可能極端了些，但我不禁由然升起「啊啊，我自己也好想加入這場循環之中……」的幻想。其實以廣義來說，我早就身處循環之中了，但還是有「死後想要成為某物的養分的願望」……啊！再說下去各位可能覺得愈來愈噁心了！總而言之，我就是想要把這種情形製作出來！連我自己都想要加入其中！（就說太極端了啦！），基於這樣的想法，一開頭就是先製作出這個造型了。

死後成為蟲糧木苗床的不知名蟲子，是由宮崎駿導演一幅名為「在腐海中」的水彩畫中挑選出來的。

腐海植物的集合體

大量聚集的小蟲

以蟲骸為苗床，生長出各種不同的菌種。

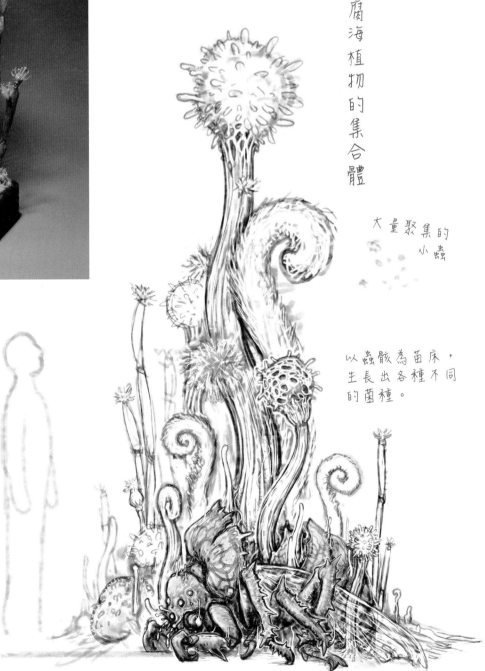

蟲糧木
雛形造形過程

「蟲糧木」指的是前端捲曲的白色植物，名字的語源，我想應該是來自於「蟲子們吃了之後就會長大的糧食」，或是「蟲子們死後成為植物的糧食」……啊，不過也有可能兩者階是，這樣才像是自然界的循環！

製作蟲子的屍骸

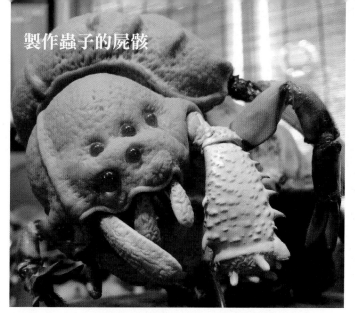

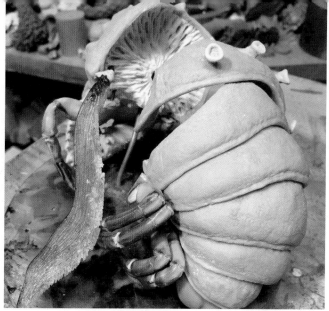

1. 首先以Mr.SCULPT CLAY樹脂黏土（烤箱黏土）製作蟲子的屍骸的大致外形，再用環氧樹脂補土製作細節部分。左前肢是直接拿毛蟹腳來用，再以環氧樹脂補土堆塑外形。

2. 中肢、後肢是拿以前樋口真嗣先生送給我鬧的標本來直接裝上去，腳的前端則是我自己製作的零件。

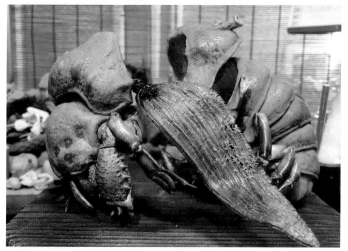

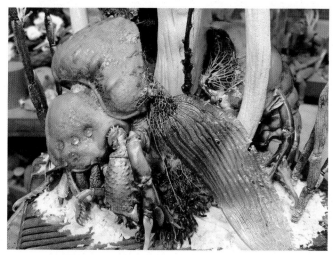

3. 宮崎駿導演畫中的蟲子沒有翅膀，不過殘破的翅膀可以更強調出朽壞的感覺。

4. 翅膀使用的是自在置物的蛇螻蛄零件。將2片翅膀連接成1片擴大面積後使用。複眼用的是玻璃珠。

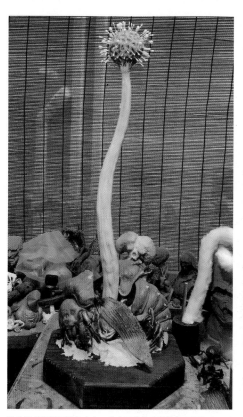

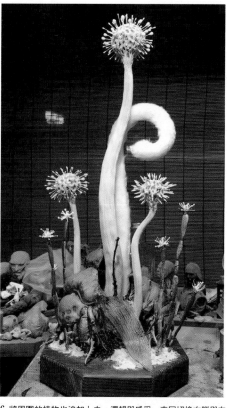

5. 先以蟲子的屍骸為中心，由大至小依序將植物配置上去，確認整體均衡後，再製作細微的細部細節。

6. 將周圍的植物也追加上去。邏輯與感受，來回切換右腦與左腦思考來進行配置（不管在任何階段都是這麼做就是了）。

7. 散開的蟲子腹腔內部，正好可以拿長年保存下來的鬼燈酸漿及葉子的葉脈來黏著裝飾。

8. 這一帶也是將鬼燈酸漿及葉子的葉脈以透明膠水黏貼上去裝飾。

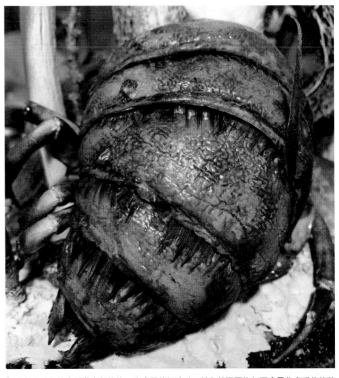

9. 腹部的節與節之間黏上價格均一商店買的假睫毛。並在其下再施加更多風化表現後的狀態。讓腹節之間好像長出什麼東西或是腐爛到開孔長出白色的霉菌……等等。

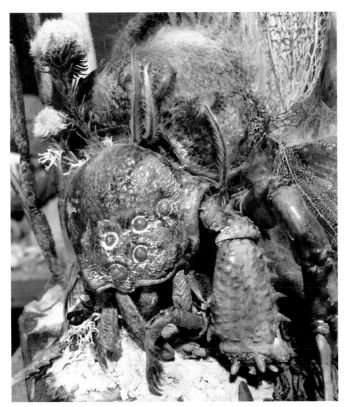

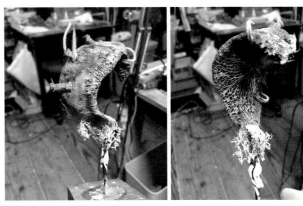

11. 實際展示物的尺寸要比這個大上許多，所以要將這個雛形以3D掃描後，3D列印成更大的模型。為了方便3D掃描作業，暫時先拆解成零件後，再讓其呈現可以自行站立的狀態。

10. 到販賣人造花材料的店家採買，將看起來可以運用的部分拆開或是組合後再配置上去。這裡選用的是外觀有菌類感覺的毛茸茸材料。刷進眼睛周圍的顏料是TAMIYA田宮情景表面質感塗料的雪白色顏料（使用粉雪白色亦可）。可以增加許多發霉的感覺。

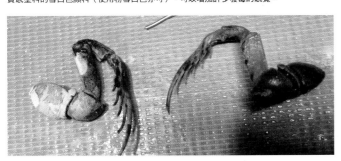

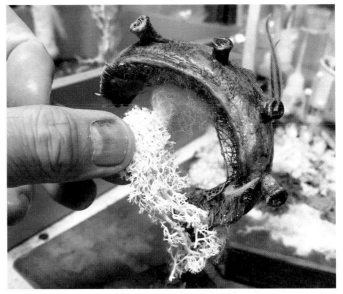

12. 在蟲子屍骸的腹腔內及各處配置撕開成大小不同尺寸的芬蘭苔蘚。這樣才能做好各部位的銜接！

13. 一有機會吃到蝦蛄就收集起來的蝦蛄前肢「現在不用更待何時！」，將其黏貼在腳部的前端。

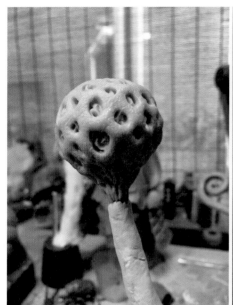
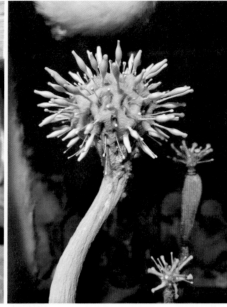
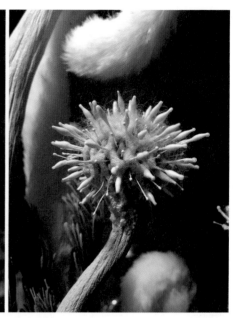

1. 莖幹以較輕的環氧樹脂補土製作,並使用黃銅或是鐵製的鋼絲刷輕刷表面,製作出像是自然物的紋路。前端部分以烤箱黏土製作。皮膚上像疣的表面質感使用印花壓模來呈現,或是用抹刀製作出像是有什麼東西潛藏在內的孔洞裝飾。然後再將從人造花專門店買到的雄蕊、雌蕊零件插在上面。實際展示物的皮膚上像疣的表面質感,是將蜂巢胃(牛的第二個胃)翻模後的複製品貼在上面呈現!效果實在是太棒了!

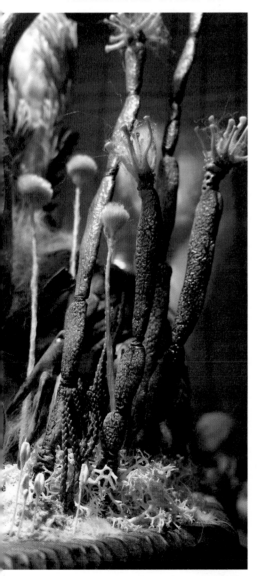

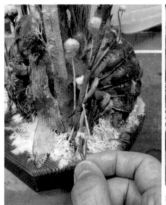

2. 大致的配置工作結束後,接下來是要配置細微的素材。除了在人造花專門店買到的材料外,也使用了園丁修剪時掉落在路邊的植物尾端,經過乾燥處理再以瞬間接著劑塗抹滲入內部後拿來佈置。

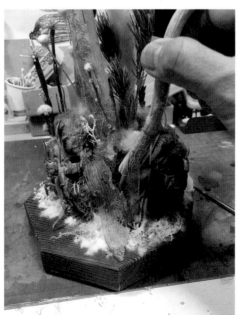
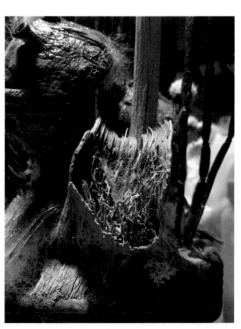

3. 這個莖幹是以『正宗哥吉拉』的印花壓模和葉脈來修飾表面。實際的展示物則是黏貼上用山苦瓜翻模後的複製品。

4. 地面上的白色毛茸茸部分是使用人造花用的「人造雪粉」。雖說是粉,但其實是非常細微的「毛」,所以最適合用來當作霉菌。

5. 我只是將撿來的植物碎片黏貼上去而已,結果展示物就直接照著雛形放大尺寸製作了……罪惡感……。

牛虻
雛形造形過程

在各種蟲子當中，我個人覺得牛虻最有魅力，所以有些偏心也說不定，真希望能夠讓牛虻早點加入自在置物的系列化產品！

在原作漫畫『風之谷的娜烏西卡』當中，有一段全身受傷的牛虻在洞穴中拚死保護著幼卵的場景，給我的印象很深。所以一提到牛虻，我只想得到那幅情景……，雖說如此，洞穴的呈現還是有物理環境上區隔的困難，考慮到由周圍參觀的方便性，最後設定為在菌類的樹上產卵的狀態。而且將有些幼蟲正在破卵而出，有些還在孵育中，更早前孵化出來體型稍大的幼蟲則躲在牛虻母蟲的身體下方……等等的狀態呈現出來。我一邊製作，一邊幻想著帶孩子來參觀的媽媽，如果看到這個場景時，會和孩子有怎麼樣的對話？更甚之，我希望前來參觀這個『王蟲的世界』的觀眾，都能以和「娜烏西卡的視線、思考方式」重疊的狀態，來欣賞這個展覽。大多數人所恐懼、厭惡的蟲子，仔細觀察後，其實可以發現有和人類相同的「行為活動」，從而超越恐懼、厭惡，形成理解……，我也一邊想著這樣的目的，一邊進行製作。

雖然受限於雛形的尺寸，沒有辦法一一呈現細節，但在展場中如果仔細觀察的話，可以看到很多小蟲子隱藏在各個地方，讓參觀者可以體會到各種小發現的樂趣。

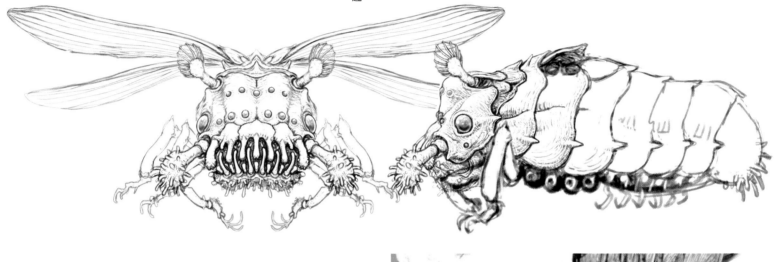

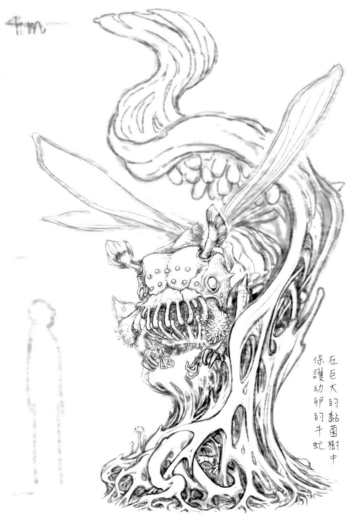

4m

在巨大的黏菌樹中保護幼卵的牛虻

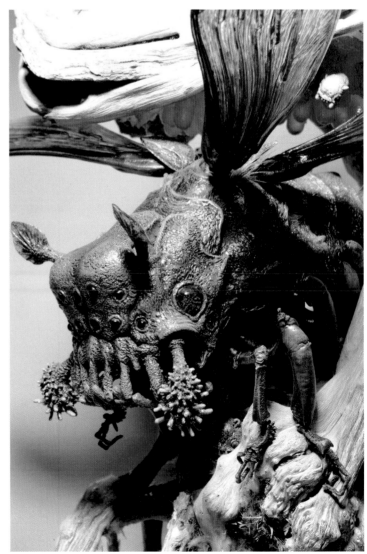

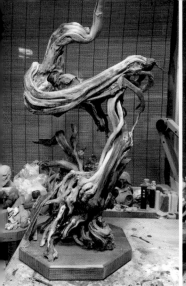
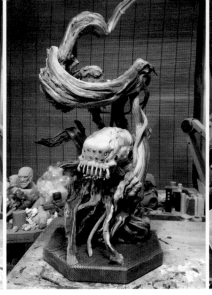
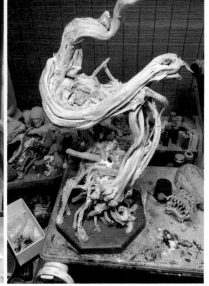

製作牛虻

1. 將在人造花專門店買到的流木拼湊起來，加上手邊有的零件組合後架構成牛虻的舞台。銜接的部分使用環氧樹脂補土來堆塑修飾。將才剛開始製作的牛虻本體放置於上，確認一下比例均衡。

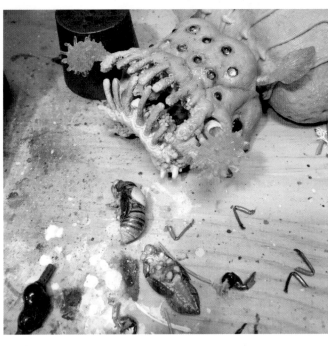

2. 牛虻本體使用烤箱黏土製作本體，有需要強度的部位則使用環氧樹脂補土製作。觸角類的部分置換成透明樹脂。複眼使用的是玻璃珠。由於正逢夏蟬蛻殼的季節，如果將環氧樹脂補土填入殼中，是否能做怎麼樣的運用呢……，正在思考中。結果是拿來製作成潛藏在展示會場各處的蟲子。

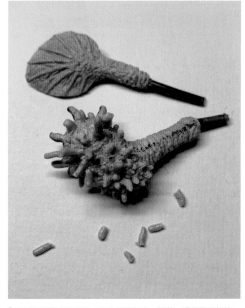

3. 兩種不同觸角的原型。因為需要細小、輕薄，還得呈現細節，所以使用環氧樹脂補土製作。翻模複製後置換成透明樹脂材質。照片是脫模後原型破損的狀態。

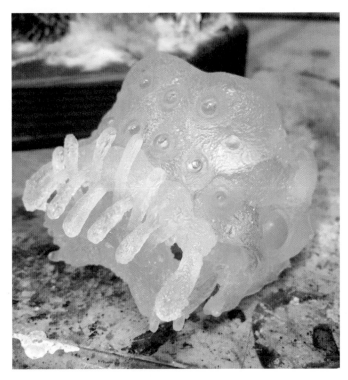

4. 原型完成後翻模，以透明樹脂進行複製。複眼部位是由內側雕刻進去，再塗上銀色，讓從表側觀察時可以呈現出反射光線的效果。

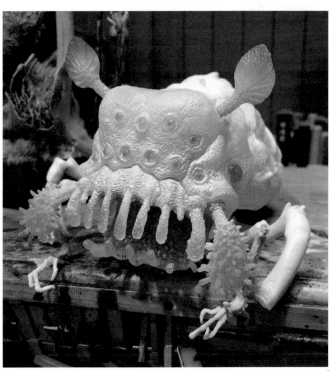

5. 頭部希望複眼、觸角及口吻的末端到最後都能呈現出透明感，所以只在這些部位以外的地方進行底塗。將手、腳的原型放置上來確認比例均衡。

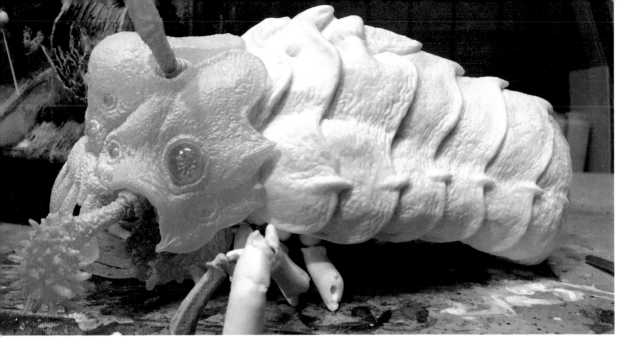

6. 身體的後側及肢腳使用象牙色的樹脂製作複製品。頭部的底塗處理除了有上色時避免過於透光之外，也有與身體的零件及色彩的調子相符搭配的用意在。複眼以外的部分使用淡淡的偏白色顏料。

同時進行的翅膀沒有留下照片紀錄，而且沒時間製作原型了！只好將聖○士維拉○的翅膀零件直接交給磨田圭二朗先生，後面就萬事拜託了！

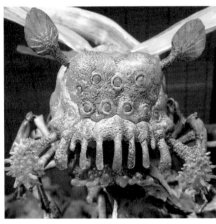

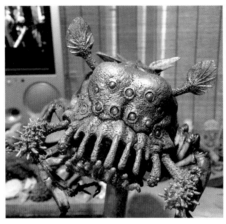

7. 因為想要盡快確認完成後的感覺，所以使用透明棕顏料整個刷塗上去。這樣會比較容易發現哪裡有需要補足修改的部分。

8. 真不愧是宮崎導演的設計，明明是人類的天敵，除了看起來讓人心生畏懼的存在感外，還有包含了幾分可愛的成分在內！磨田先生的翅膀也完成了，置換成透明樹脂材質後，安裝上來確認看看。肢腳的零件也都齊全了。

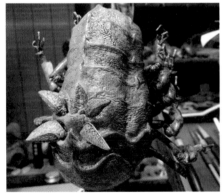

9. 身體的上面。上翅是和大王蜻蜓共用的零件。沒有時間了！

12. 生長於底座台面上的紅紫色物體是在超市購買的「布海苔」。雖然很容易毀損，不過因為魅力實在太吸引人了，便以瞬間接著劑固定在底座上修飾了。

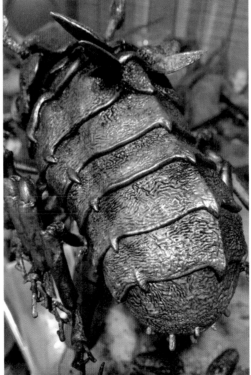

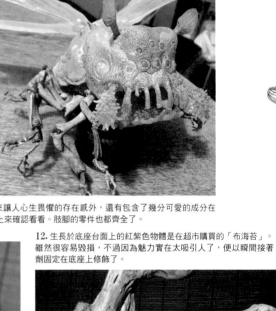

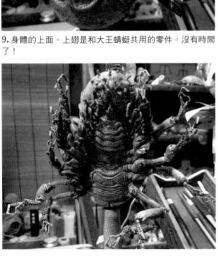

10. 時間不夠了，加上內側幾乎都被遮住不會被看見，不過我還是好想製作內側啊。但較小的後肢還是使用了王蟲的零件！因為沒有時間了嘛！

11. 表面質感使用了某巨大不明生物的第2形態用的印花壓模，這也是直接拿來挪用！
整體修飾完成後，覺得如果製作得再殘破一些，可以更有效地呈現出養育後代的辛苦程度！……列入反省項目。製作成大型展示物時，會再追加一些「鮭魚產卵後的感覺」。

蛇螻蛄是以先前在海洋堂發售的自在置物系列作品為基礎進行製作。這次不需要受到「加入可動關節的玩具產品」這樣的束縛，和玩具產品相較之下，體節可以製作得更扁平，看起來更接近原作的設計。我請井田恒之先生幫忙製作體節的3D檔案，然後再輸出成幾種不同尺寸的大小，用來製作成雛形。

大型的展示品也是使用了相同的檔案資料，將零件輸出後組裝成展示品。

至於場景設定的部分，是以逆流而上的雌雄鮭魚在產卵時反覆採取的行動為意象，呈現出在蛇螻蛄身上同樣會有現實生物普遍可見的行為活動。

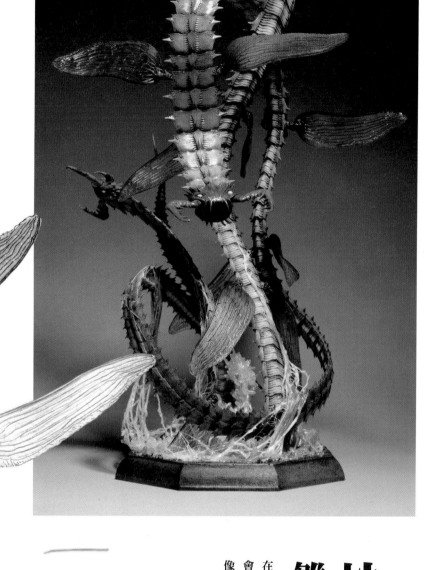

蛇螻蛄雛形造形過程

在設計造形物時，像是尖刺和翅膀等部位，必須考量到會不會有可能對參觀者造成危險。我還是第一次意識到像這樣的顧慮，所以讓我學習到很多寶貴的經驗。

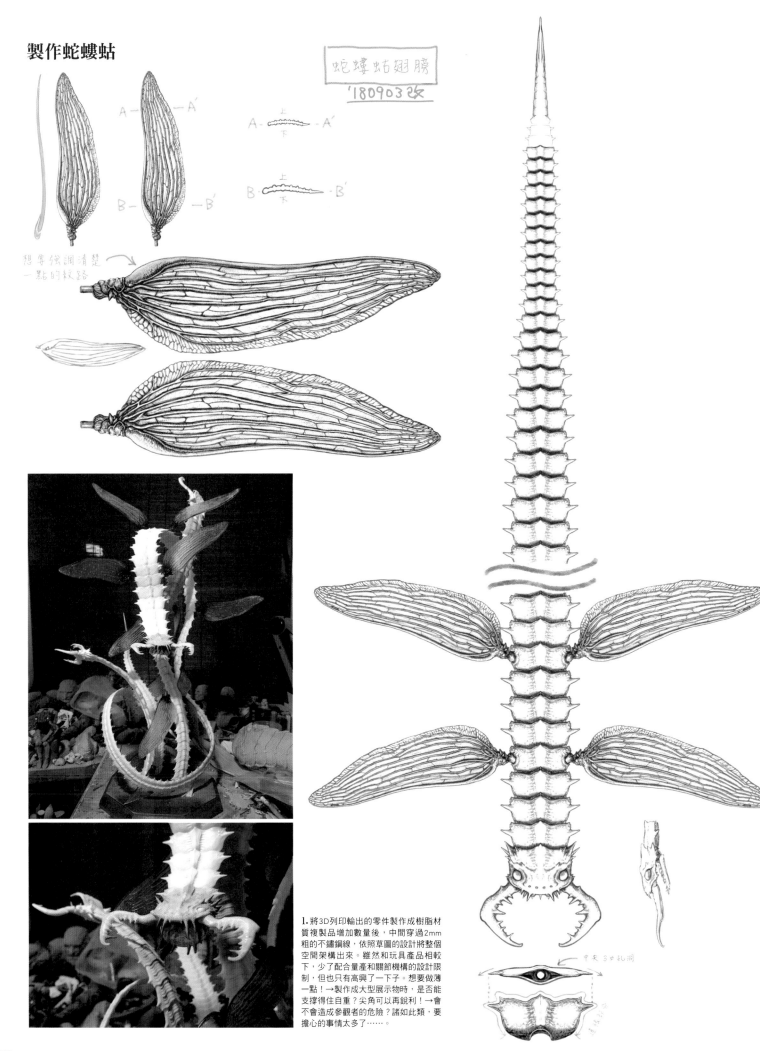

製作蛇蟭蛄

想要強調清楚一點的紋路

蛇蟭蛄翅膀
'180903 改

A—————A'

A————A'

B—————B'

B————B'

上
下

上
下

中央 3 孔扎洞

1. 將3D列印輸出的零件製作成樹脂材質複製品增加數量後，中間穿過2mm粗的不鏽鋼線，依照草圖的設計將整個空間架構出來。雖然和玩具產品相較下，少了配合量產和關節機構的設計限制，但也只有高興了一下子。想要做薄一點！→製作成大型展示物時，是否能支撐得住自重？尖角可以再銳利！→會不會造成參觀者的危險？諸如此類，要擔心的事情太多了⋯⋯。

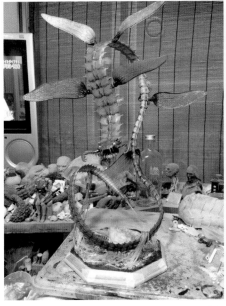
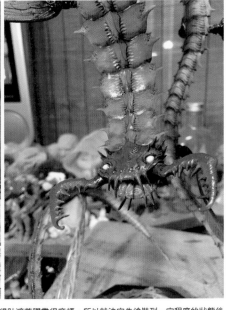
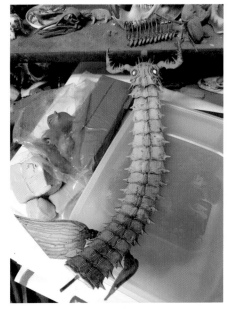

2. 全部組裝完成後，就會有出現無法塗裝的部分，因為我覺得貼遮蓋膠帶很麻煩，所以就決定先塗裝到一定程度的狀態後再行組裝。先從主要的那隻蛇螻蛄開始。採用的是電影版中「如蜈蚣般的配色」。

3. 其中只有1隻是採用漫畫原作版的配色。就當牠是亞種好了。

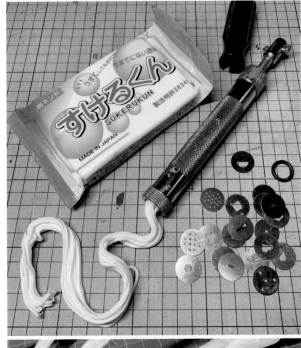

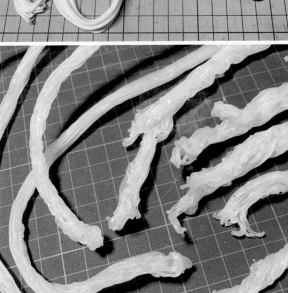

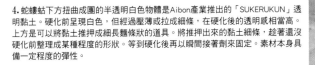

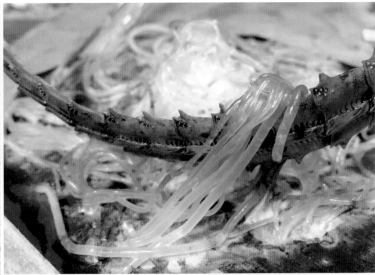

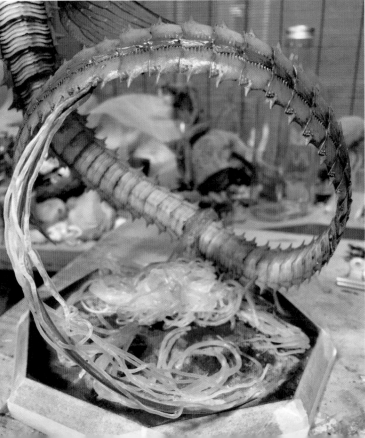

4. 蛇螻蛄下方扭曲成團的半透明白色物體是Aibon產業推出的「SUKERUKUN」透明黏土。硬化前呈現白色，但經過壓薄或拉成細條，在硬化後的透明感相當高。上方是可以將黏土推押成細長麵條狀的道具。將推押出來的黏土細條，趁著還沒硬化前整理成某種程度的形狀。等到硬化後再以瞬間接著劑來固定。素材本身具備一定程度的彈性。

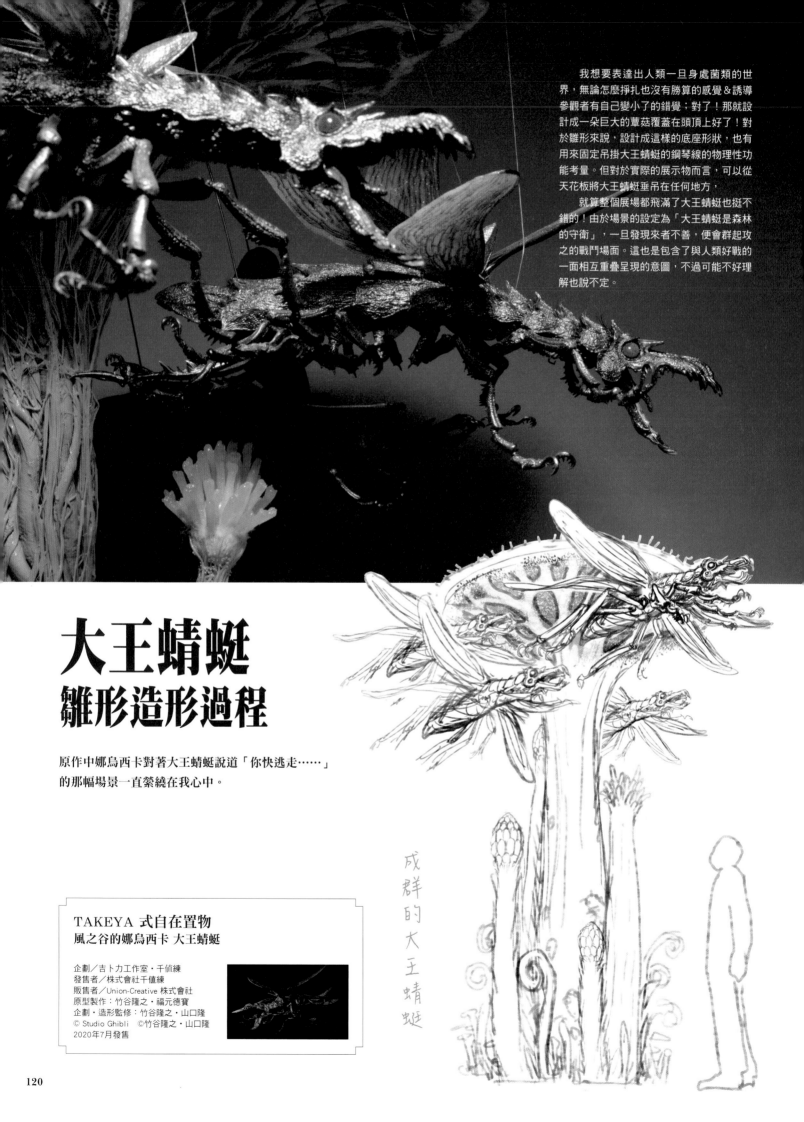

我想要表達出人類一旦身處菌類的世界，無論怎麼掙扎也沒有勝算的感覺＆誘導參觀者有自己變小了的錯覺；對了！那就設計成一朵巨大的蕈菇覆蓋在頭頂上好了！對於雛形來說，設計成這樣的底座形狀，也有用來固定吊掛大王蜻蜓的鋼琴線的物理性功能考量。但對於實際的展示物而言，可以從天花板將大王蜻蜓垂吊在任何地方，

就算整個展場都飛滿了大王蜻蜓也挺不錯的！由於場景的設定為「大王蜻蜓是森林的守衛」，一旦發現來者不善，便會群起攻之的戰鬥場面。這也是包含了與人類好戰的一面相互重疊呈現的意圖，不過可能不好理解也說不定。

大王蜻蜓
雛形造形過程

原作中娜烏西卡對著大王蜻蜓說道「你快逃走……」
的那幅場景一直縈繞在我心中。

成群的大王蜻蜓

TAKEYA 式自在置物
風之谷的娜烏西卡 大王蜻蜓

企劃／吉卜力工作室・千值練
發售者／株式會社千值練
販售者／Union-Creative 株式會社
原型製作：竹谷隆之・福元德寶
企劃・造形監修：竹谷隆之・山口隆
© Studio Ghibli　©竹谷隆之・山口隆
2020年7月發售

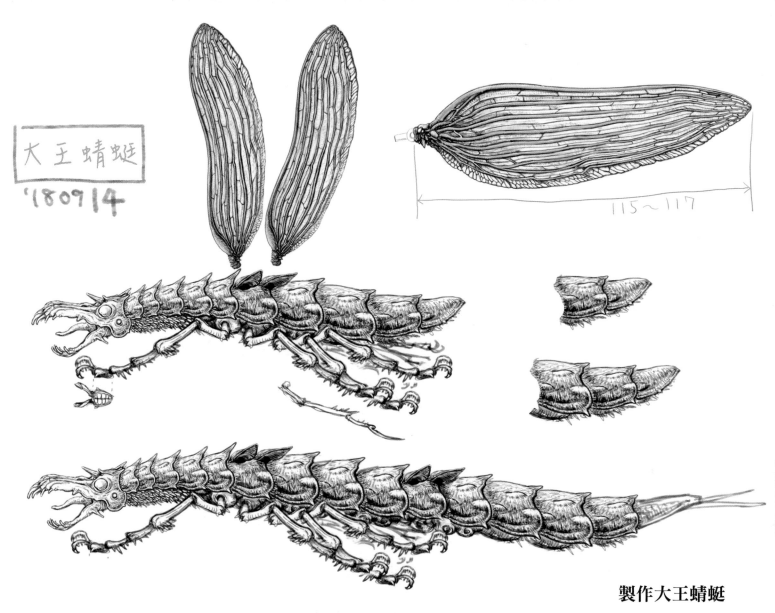

115~117

製作大王蜻蜓

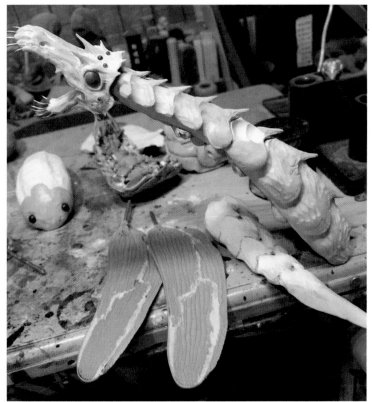

1.首先以較輕的環氧樹脂補土來製作軀體的內芯（很容易切削塑形），表面及細部則使用質地較細緻的環氧樹脂補土製作。翅膀是將蛇螻蛄的翅膀連接起來加大後使用。頭部也是使用環氧樹脂補土。只要時間不夠的時候我都是用環氧樹脂補土。怎麼感覺好像業配文似的……。

2.上方為肢腳相關的零件原型，下方則是複製品。負責複製工作的也是磨田先生，實在太感謝他了。

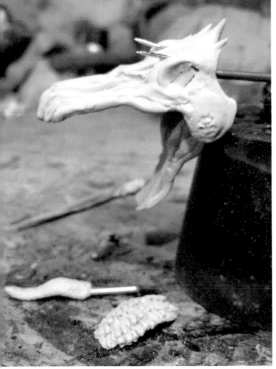

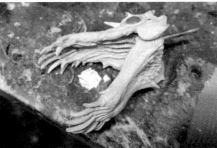

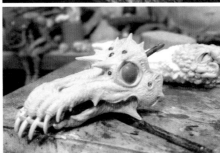

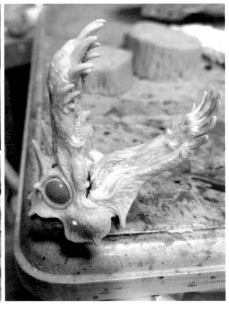

3. 開始製作頭部。首先以環氧樹脂補土製作內芯。細微的尖刺部分使用鋁或黃銅材質的金屬線磨尖後裝入內部。

4. 堆塑、切削加工，將表面的外觀形狀製作出來。複眼使用塑料的鉚釘零件製作。臉上的表情，而且還有舌頭，這些設計看起來都不像是真正的昆蟲，然而這正是所謂的宮崎駿風格吧。何況這本來就不是屬於自然範圍內的存在。

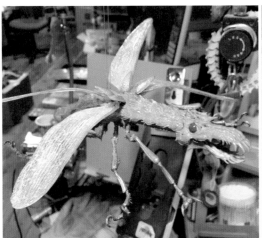

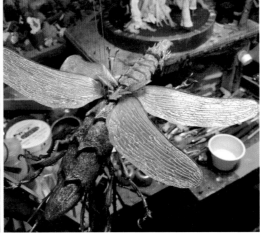

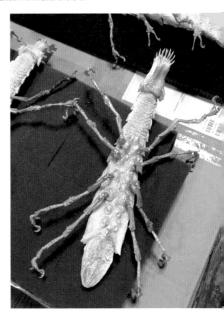

5. 原型完成後，翻模、複製，組裝起來，施作底塗。漫畫原作中是茶色系，不過電影版是偏向綠色。由於希望能在腐海的色彩中仍能醒目顯眼，於是便以呈現出日本虎甲蟲般的藍綠色為目標。

6. 這是在還沒有塗上藍綠色前，再做一次底塗的狀態。噴塗上銀色，期待能夠有像昆蟲外殼般閃耀反光的效果。在最後完成前本來就有打算噴上珍珠光澤塗料，所以這裡的處理只是保險起見。

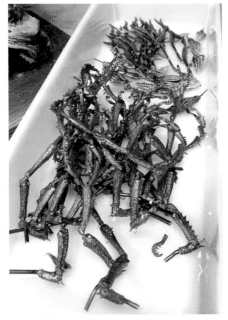

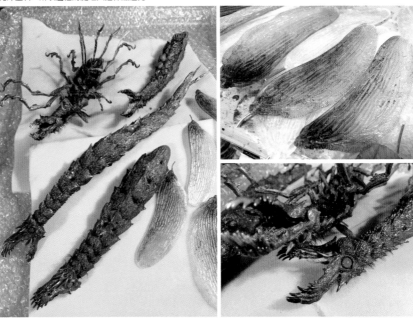

7. 肢腳與上翅等零件。像這樣堆成一盤，看起來好像「在亞洲的某處真的有在販賣」的感覺。

8. 幾乎完成的狀態。這裡的節與節之間一樣大量裝上在均一商店購買的假睫毛。身體的部分準備了較長和較短的兩種不同長度。如果每隻都長得一樣，那就太無趣了。

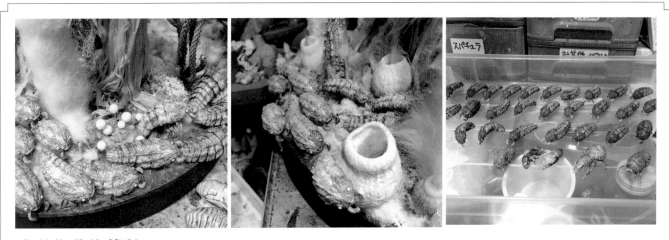

成群移動的蓑鼠

電影中成群出現，撲向阿斯貝魯的大量蓑鼠，看起來既可怕又有幾分可愛。一邊發出沙沙沙、咯吱咯吱的聲響，一邊高速移動朝自己衝來，實在恐怖！要讓靜止的造形物呈現出「正在活動的感覺」，雖然很困難，但也很有趣。

製作底座的菌類

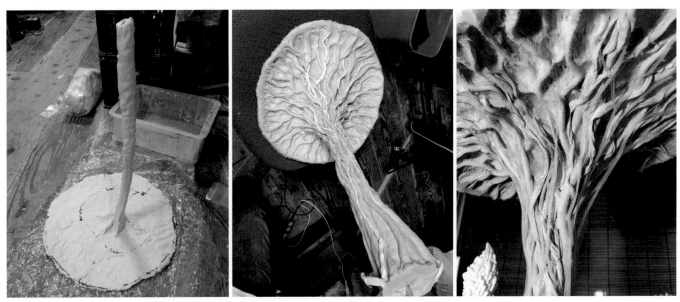

1. 以鋁線做為主要支撐，先使用質地較輕量的環氧樹脂補土來製作巨大蕈菇的內芯。然後再使用相同的補土來堆塑、切削造型。煩惱著要拿什麼素材來製作爬滿表面的造型呢？想說試著用用看撐轉成長條狀的干瓢絲……，不行！最後還是使用了透明環氧樹脂補土「SUKERUKUN」！

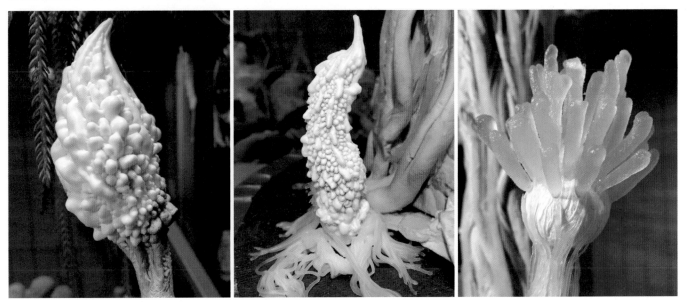

2. 將使用於『正宗哥吉拉』的發育不全山苦瓜的複製品切斷，當場就搖身一變成了腐海的植物了。對我來說只是隨手拿起身邊的素材來使用，不過一想到要將雛形放大製作的人員工作量……，但我又真的沒時間了！不由得陷入一個內心糾葛的無限迴圈……。右方的透明部分是以「SUKERUKUN」製作。

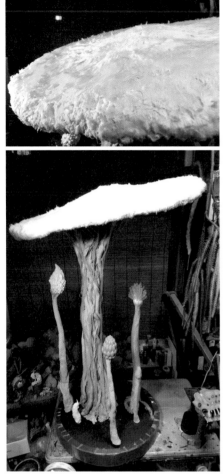

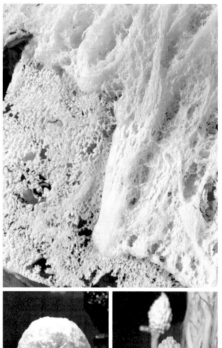

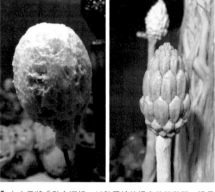

3. 雖然知道這個蕈菇製作成大型展示物後，頂端是絕對看不到的部位！但雛形的頂端仍然可以看得見⋯⋯，將「SUKERUKUN」擦抹在頂端後，再用手指去捏塑修飾。

4. 為了要掩飾干瓢絲的失敗，試過許多方法後，結論最後還是這個。將白色的娃娃頭髮，先以木工用接著劑調製成的水溶液泡過後黏貼上去，增加菌類的感覺。

5. 上方是將「黏合襯棉」以熱風槍烤過之後的狀態。這是在這次的製作現場由小鳩社的鈴木雅雄先生以及Marbling Fine Arts的伊原弘先生傳授給我的技法之一。使用於下方的菌類。一旁是在「趁瘴氣還沒有起變化，你快逃！」這段劇情場景中出現的類似筆頭菜的植物。

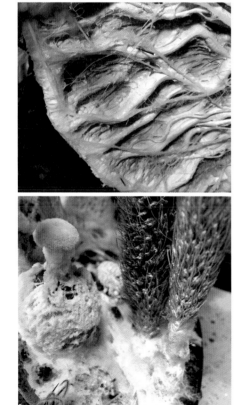

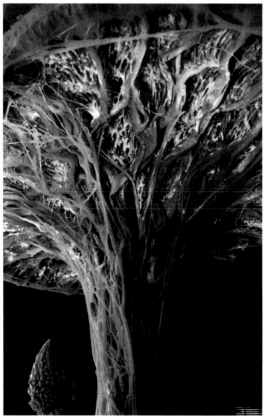

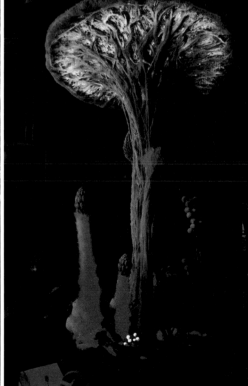

6. 蕈菇的蕈傘內側也使用娃娃頭髮裝飾成如同血管般的分布。植物與植物的間隙居然藏著小牛虻！大家要努力找哦！你在對誰說話啊？

7. 明明一直在說沒時間了，還是忍不住想試試看夜光塗料的效果如何。這是一種叫做Magic Lumino的水性透明發光塗料，雖然看起來透明，但只要在暗處以黑光燈照射，就能夠像這樣發光。有綠色、紅色、藍色3種產品，3色混合後會發出白光！實在太不可思議了！

據說蓑鼠在設定上是蛇螻蛄的幼蟲，那麼就將場景設計成正在蛻殼的成長途中好了。因為我覺得腐海的蟲子給人的感覺，與其說是經過蛹化的完全變態，不如說反覆蛻殼的不完全變態更合適。蛻殼後爬到上方的蓑鼠，形體相較於下方的蓑鼠更接近蛇螻蛄的外形了（好難表達--！）。這也是生物普遍性的行為活動，也就是個體的成長歷程……話說回來，在電影中蓑鼠襲擊阿斯貝魯的場景裡，這些傢伙的動作實在太恐怖，簡直到造成心理陰影等級了！

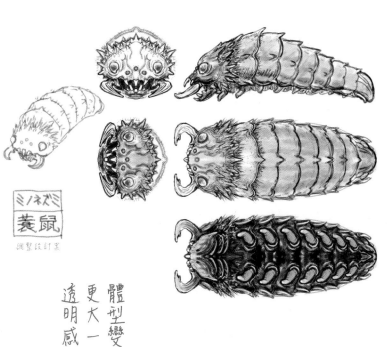

ミノネズミ
蓑鼠
調墅設計案

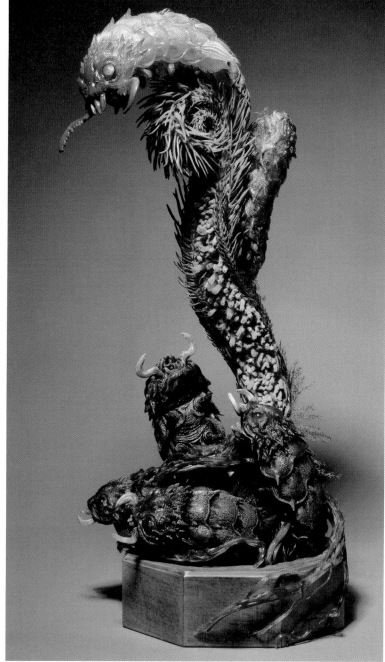

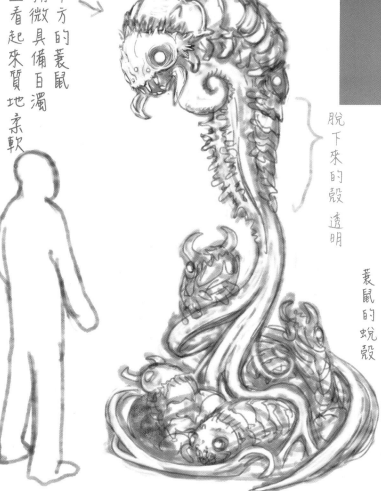

體型變得比下方的蓑鼠更大一些。稍微具備白濁透明感，而且看起來質地柔軟

脫下來的殼透明

蓑鼠的蛻殼

蓑鼠雛形造形過程

這一連串草稿都是對外宣稱「之後會再描繪得更清楚一些」……結果自始至終都沒有實現這個承諾。實在汗顏感到抱歉。

製作植物

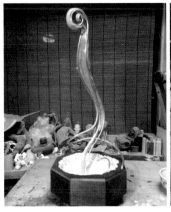 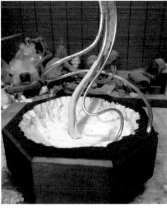 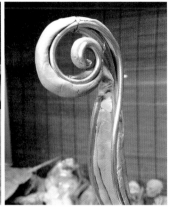 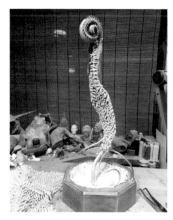

1. 先用鑿子在木製的底座上鑿出凹洞，然後以鋁線製作蛻殼君要攀爬的植物內芯。以環氧樹脂補土加粗後，接下來要做怎麼樣的處理，遲遲拿不定主意。好吧，先去一趟價格均一商店吧！便決定出門去了。

2. 我在價格均一商店找到一條不錯的擦手毛巾，克服了「這麼做真的可以嗎？」的心理障礙後，總之先黏貼上去看看再說⋯⋯。

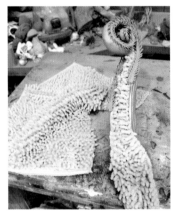 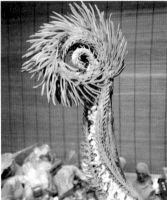 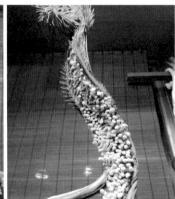 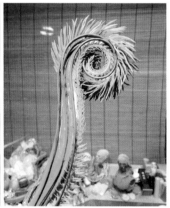

3. 黏貼上去一看，意外的與植物的絨毛突起很像，太棒了！一邊自己說給自己聽，然後在周圍將人造花素材修整後也黏貼上去試試。「很好嘛，不錯哦」的聲音與「你這傢伙，到底有沒有幫製作大型展示物的人著想啊！」的聲音在內心激戰⋯⋯。

製作蛻殼後的蓑鼠

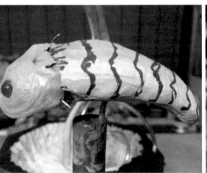 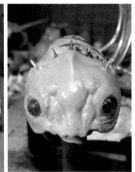 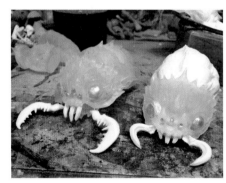 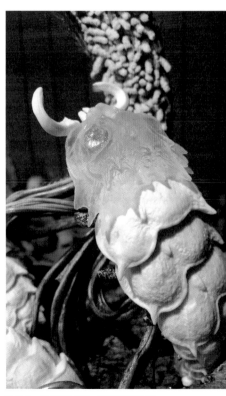

1. 總之採取先製作1隻原型，然後再大量複製的策略。以環氧樹脂補土製作內芯，再用烤箱黏土塑造表面的外觀形狀，尖刺部分是用鋁線當作內芯。

2. 以複製零件來製作形體略有不同的版本。加大鉗狀口器的尺寸，呈現出更接近蛇蠮蛄的感覺。之後還需製作剛長出來的皺巴巴翅膀。

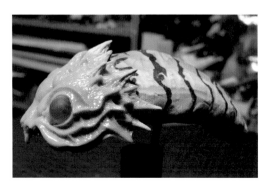 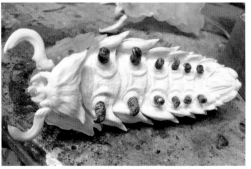

3. 這是原型頭部的中途狀態。還沒加熱前。烤箱黏土的加熱溫度設定為150℃左右，時間依尺寸大小調整，大約設定在20分鐘前後。

4. 將複製好的樹脂零件組裝起來的狀態。藉由鋁線串接在一起。

5. 其中一隻底下的幼蟲。頭部的透明零件是從複眼的內側進行雕刻，完成後先塗上一層透明保護漆後，再塗上銀色。

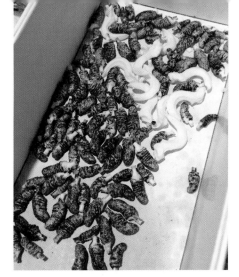

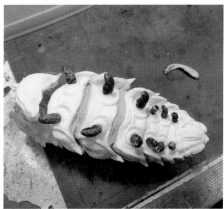

6. 這是尺寸大小 3 種不同的肢腳複製零件。看著就讓人在生理上感到噁心,哎呀,畢竟是蟲子嘛。

7. 姿勢調整好後,用環氧樹脂補土將體節的間隙填埋起來。到了這個時候,期限已近沒有再去處理內側的外觀造型時間了,Nothing!可是好想納入自在置物系列商品化啊,可是沒辦法吧……畢竟角色有點太弱了些……。

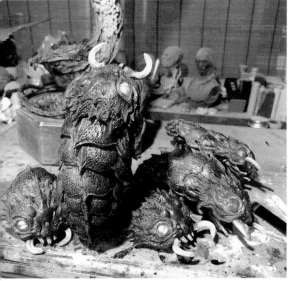

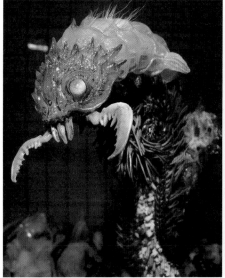

8. 對底下的孩子們進行底塗。使用的是拉卡油性漆。

9. 接著開始幫蛻殼君上色。因為想要保留透明感的關係,將色調混入透明塗料後重塗上色。底下的孩子們周圍佈置一些以「SUKERUKUN」擠壓出來的扭曲長條裝飾。

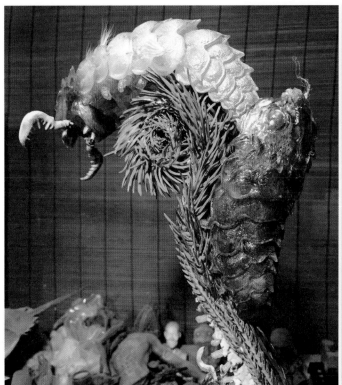

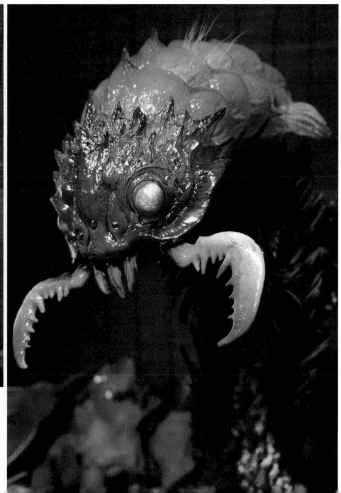

10. 脫下來的空殼是將透明樹脂的複製品以電動工具由內側磨薄,再塗上棕色透明漆等塗料。右方是幾乎完成的狀態。當我植上狸貓毛的裝飾後,百武朋先生才告訴我「價格均一商店有賣白色的假睫毛哦」。啊啊,早知道有白色假睫毛的話,效果會更好也說不定!時間用完了。

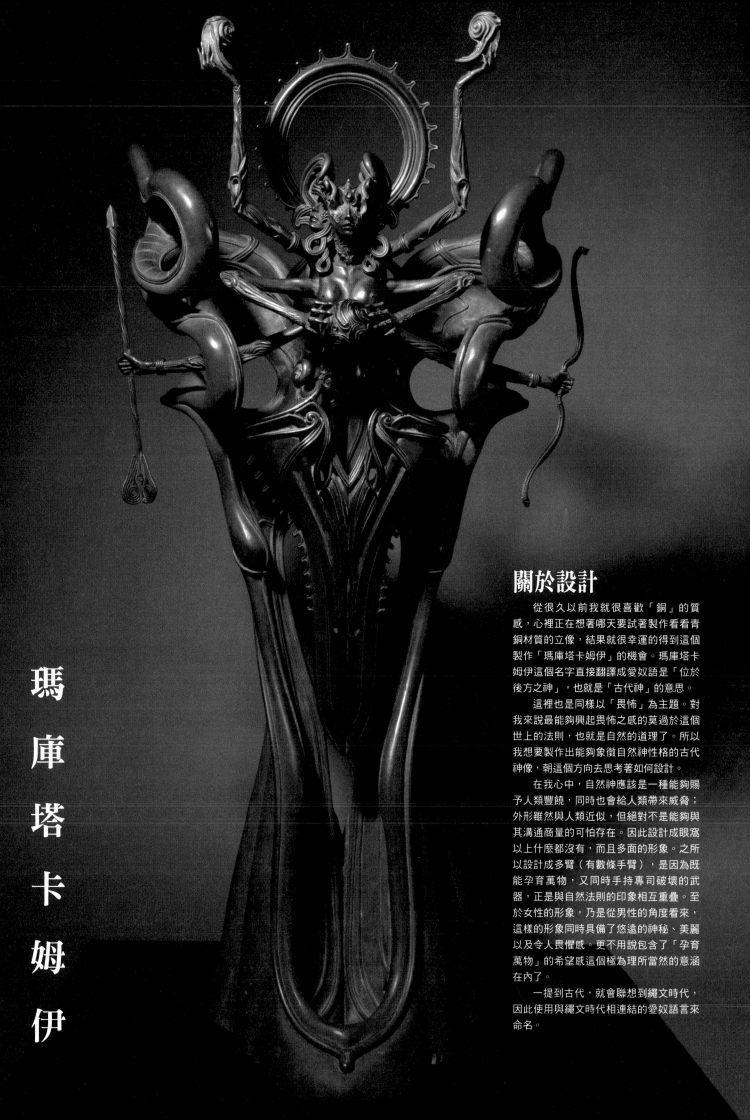

瑪庫塔卡姆伊

關於設計

　　從很久以前我就很喜歡「銅」的質感，心裡正在想著哪天要試著製作看看青銅材質的立像，結果就很幸運的得到這個製作「瑪庫塔卡姆伊」的機會。瑪庫塔卡姆伊這個名字直接翻譯成愛奴語是「位於後方之神」，也就是「古代神」的意思。

　　這裡也是同樣以「畏怖」為主題。對我來說最能夠興起畏怖之感的莫過於這個世上的法則，也就是自然的道理了。所以我想要製作出能夠象徵自然神性格的古代神像，朝這個方向去思考著如何設計。

　　在我心中，自然神應該是一種能夠賜予人類豐饒，同時也會給人類帶來威脅；外形雖然與人類近似，但絕對不是能夠與其溝通商量的可怕存在。因此設計成眼窩以上什麼都沒有，而且多面的形象。之所以設計成多臂（有數條手臂），是因為既能孕育萬物，又同時手持專司破壞的武器，正是與自然法則的印象相互重疊。至於女性的形象，乃是從男性的角度看來，這樣的形象同時具備了悠遠的神秘、美麗以及令人畏懼感。更不用說包含了「孕育萬物」的希望感這個極為理所當然的意涵在內了。

　　一提到古代，就會聯想到繩文時代，因此使用與繩文時代相連結的愛奴語言來命名。

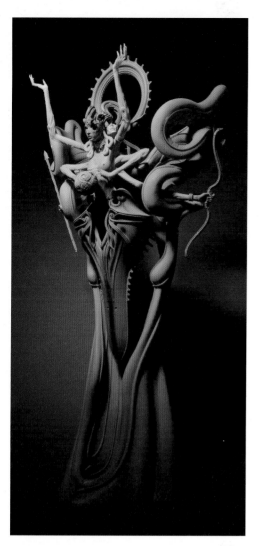

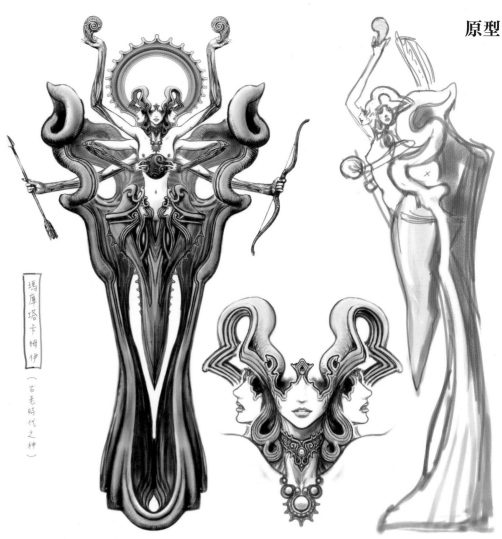

瑪庫塔卡姆伊

（古毛時代之神）

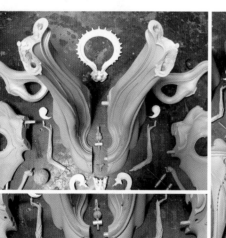

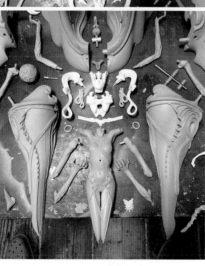

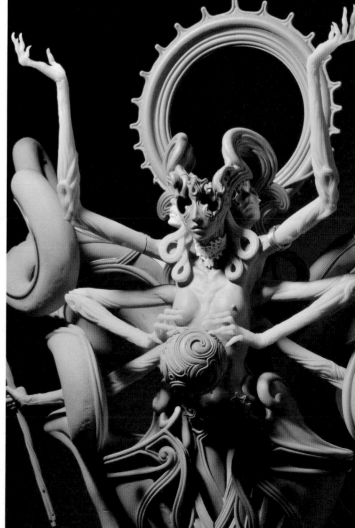

這裡的製作方式同樣是一開始在不鏽鋼板上製作左半身，然後進行3D掃描，左右結合後再請人幫忙以3D列印輸出。接著再將表面及邊緣經過整理、黏貼上焊錫線做最後修飾後，原型就完成了。這種情形大致上會呈現左右對稱的形狀，以神像來說也是相當合適的狀態。同時也是搞不定ZBrush的我唯一能做的苦肉之計！
上面是將零件排放展示後，結果佔據的面積太大，導致一張照片無法盡收於內的零件清單。我拜託株式會社BLAST用公司的3D列印機幫忙輸出，給大家添麻煩了，真是誠惶誠恐！完成最後修飾後，由小關先生負責翻模、複製。大型零件脫模的時候，動用了4位壯丁，喝啊啊啊！讓我想起了製作哥吉拉時的回憶，不過這次沒有尖刺所以一點也不痛！

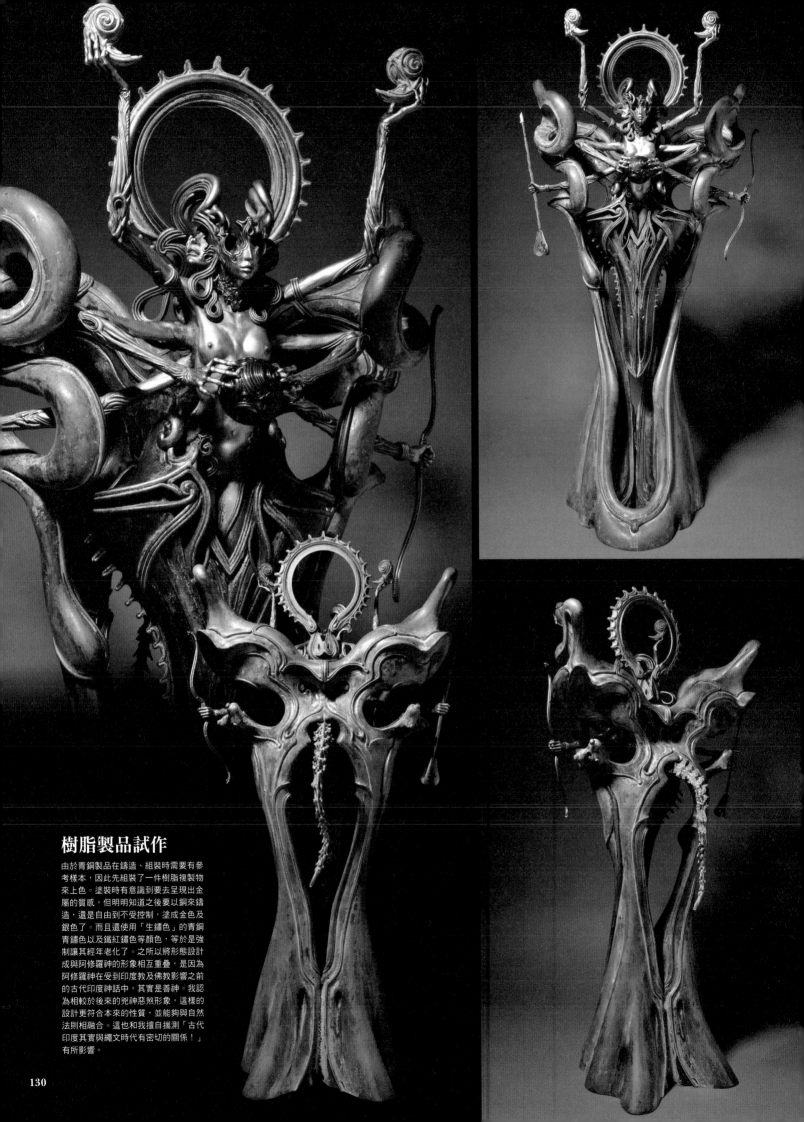

樹脂製品試作

由於青銅製品在鑄造、組裝時需要有參考樣本，因此先組裝了一件樹脂複製物來上色。塗裝時有意識到要去呈現出金屬的質感，但明明知道之後要以銅來鑄造，還是自由到不受控制，塗成金色及銀色了。而且還使用「生鏽色」的青銅青鏽色以及鐵紅鏽色等顏色，等於是強制讓其經年老化了。之所以將形態設計成與阿修羅神的形象相互重疊，是因為阿修羅神在受到印度教及佛教影響之前的古代印度神話中，其實是善神。我認為相較於後來的兇神惡煞形象，這樣的設計更符合本來的性質，並能夠與自然法則相融合。這也和我擅自揣測「古代印度其實與繩文時代有密切的關係！」有所影響。

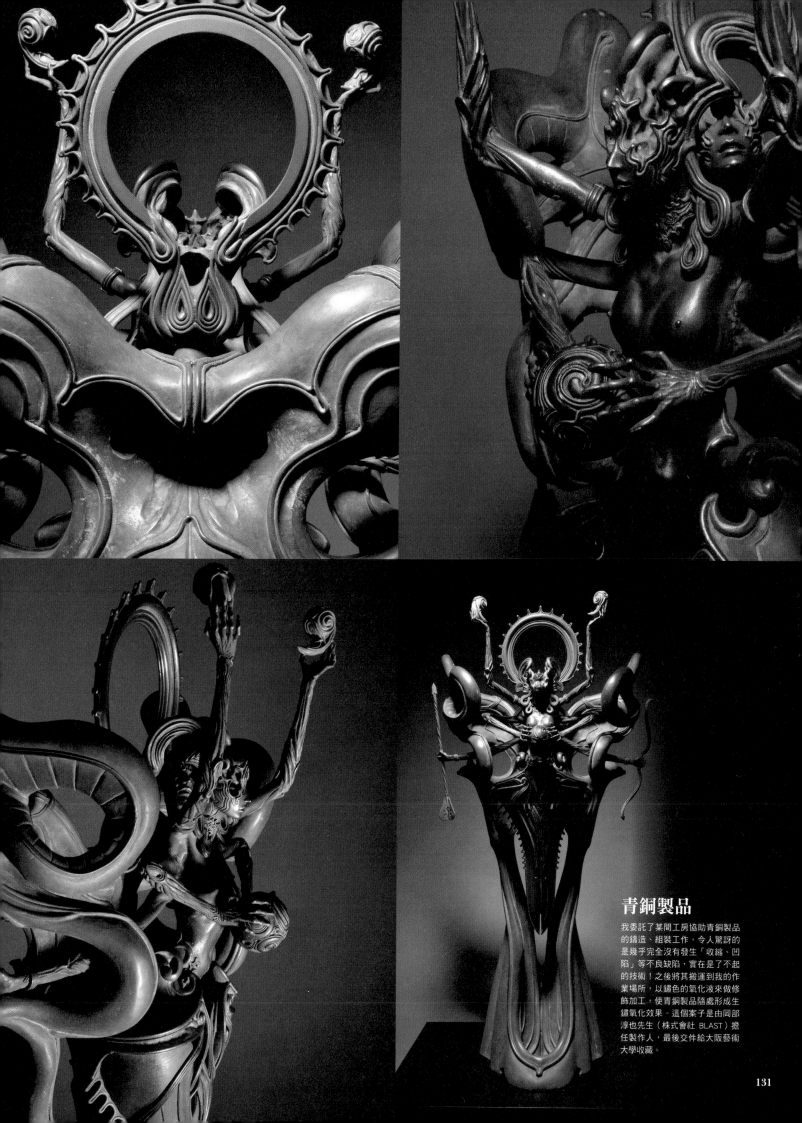

青銅製品

我委託了某間工房協助青銅製品的鑄造、組裝工作，令人驚訝的是幾乎完全沒有發生「收縮、凹陷」等不良缺陷，實在是了不起的技術！之後將其搬運到我的作業所，以鏽色的氧化液來做修飾加工，使青銅製品隨處形成生鏽氧化效果。這個案子是由岡部淳也先生（株式會社 BLAST）擔任製作人，最後交件給大阪藝術大學收藏。

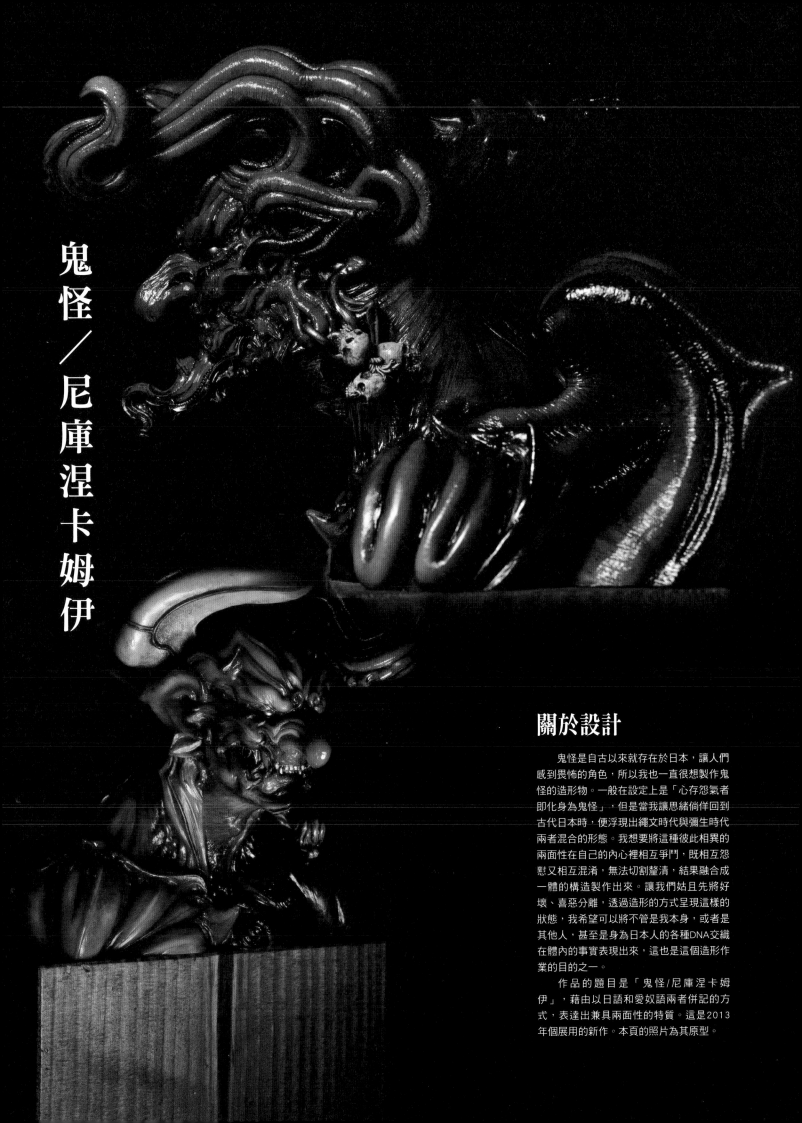

鬼怪／尼庫涅卡姆伊

關於設計

　　鬼怪是自古以來就存在於日本，讓人們感到畏怖的角色，所以我也一直很想製作鬼怪的造形物。一般在設定上是「心存怨氣者即化身為鬼怪」，但是當我讓思緒倘佯回到古代日本時，便浮現出繩文時代與彌生時代兩者混合的形態。我想要將這種彼此相異的兩面性在自己的內心裡相互爭鬥，既相互怨懟又相互混淆，無法切割釐清，結果融合成一體的構造製作出來。讓我們姑且先將好壞、喜惡分離，透過造形的方式呈現這樣的狀態，我希望可以將不管是我本身，或者是其他人，甚至是身為日本人的各種DNA交織在體內的事實表現出來，這也是這個造形作業的目的之一。

　　作品的題目是「鬼怪／尼庫涅卡姆伊」，藉由以日語和愛奴語兩者併記的方式，表達出兼具兩面性的特質。這是2013年個展用的新作。本頁的照片為其原型。

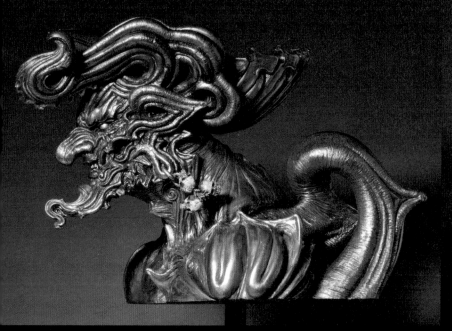

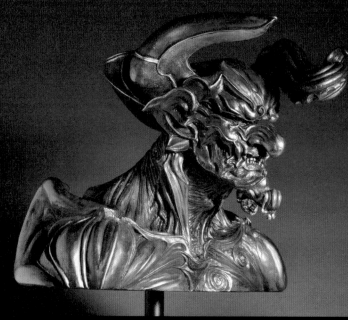

青銅器風格版

這是作為限定量產立體塑像的不同色彩版本發售的產品。照片是彩色樣本。與說是青銅器風格，不如說是在綠色的金屬質感上加入了紅色與金色的襯托色。事到如今仍然想要將全身製作出來，又開始後續作業……，不過一直無法完成！

土器風格版

繩文時代與彌生時代塗裝在土器上的顏料主要有2種顏色，一種是稱為弁柄，加入了氧化鐵的紅色顏料，以及另一種是加入了碳黑（煤）的黑色顏料。因此原型便以紅色與黑色來修飾完成。但在這裡的限定量產立體塑像，是採用了在土器質感上搭配黑色的配色組合。照片是彩色樣本。

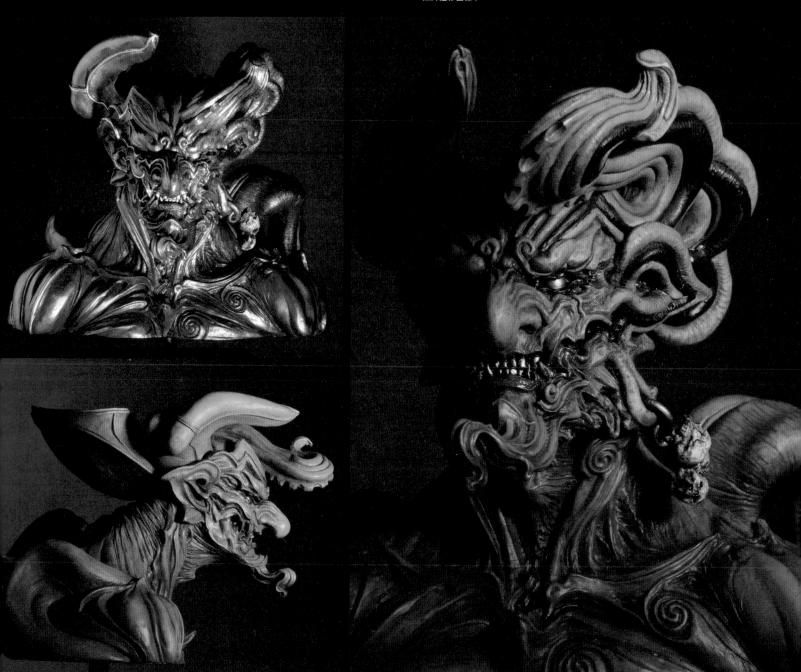

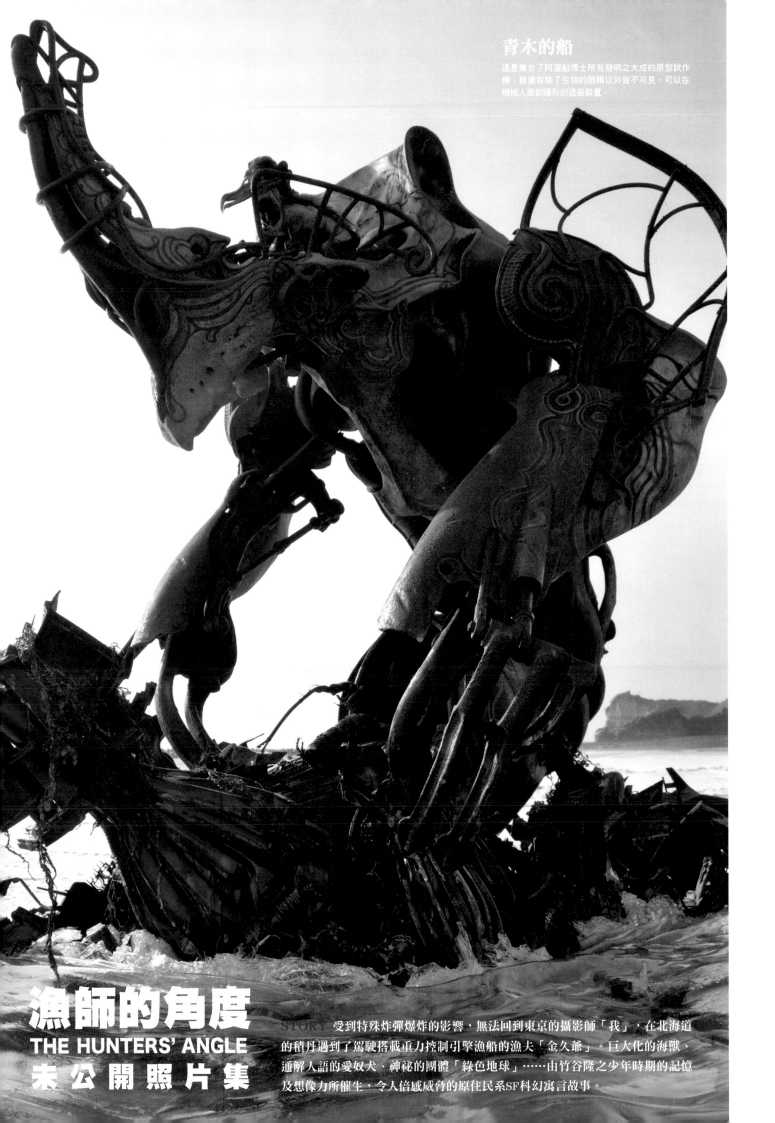

青木的船

這是集合了阿渥魁博士所有發明之大成的原型試作機，裝備有除了生物的眼睛以外皆不可見，可以在機械人面前隱形的遮蔽裝置。

漁師的角度
THE HUNTERS' ANGLE
未公開照片集

STORY　受到特殊炸彈爆炸的影響，無法回到東京的攝影師「我」，在北海道的積丹遇到了駕駛搭載重力控制引擎漁船的漁夫「金久爺」。巨大化的海獸、通解人語的愛奴犬、神祕的團體「綠色地球」⋯⋯由竹谷隆之少年時期的記憶及想像力所催生，令人倍感威脅的原住民系SF科幻寓言故事。

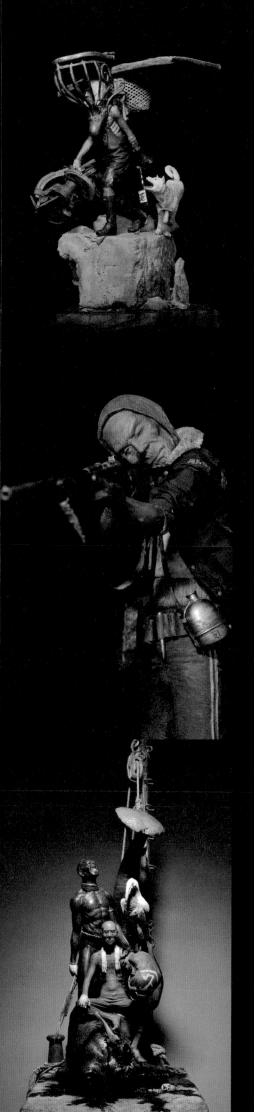

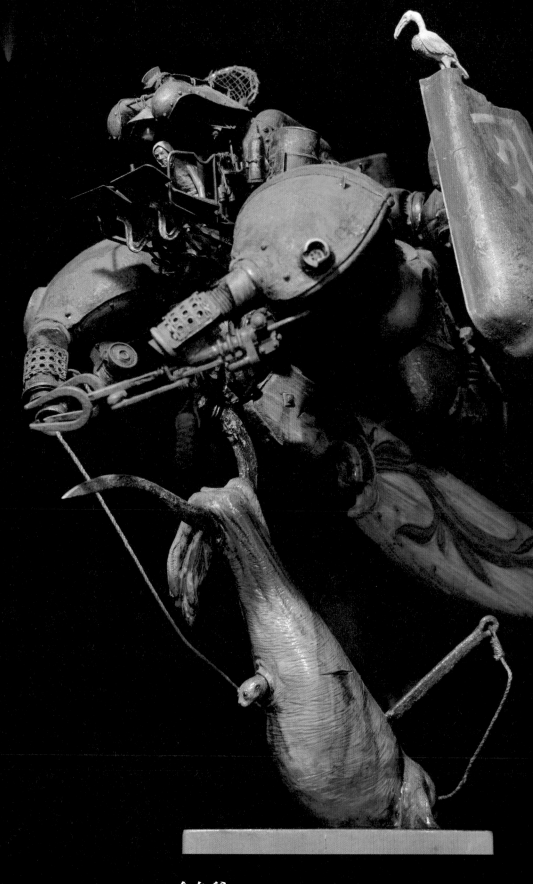

金久爺

本名相馬傳松。技巧高超的漁夫兼獵人。
個性頑固沈默寡言，但是對於新穎的科技很感興趣。兒子夫婦倆在某場實驗中失去蹤影
下落不明。血型是B型。

永坂

一隻突變後的禿頭海鷗，位於生態系的食物鏈頂端。與金久爺之間屬於對等的互助關
係。

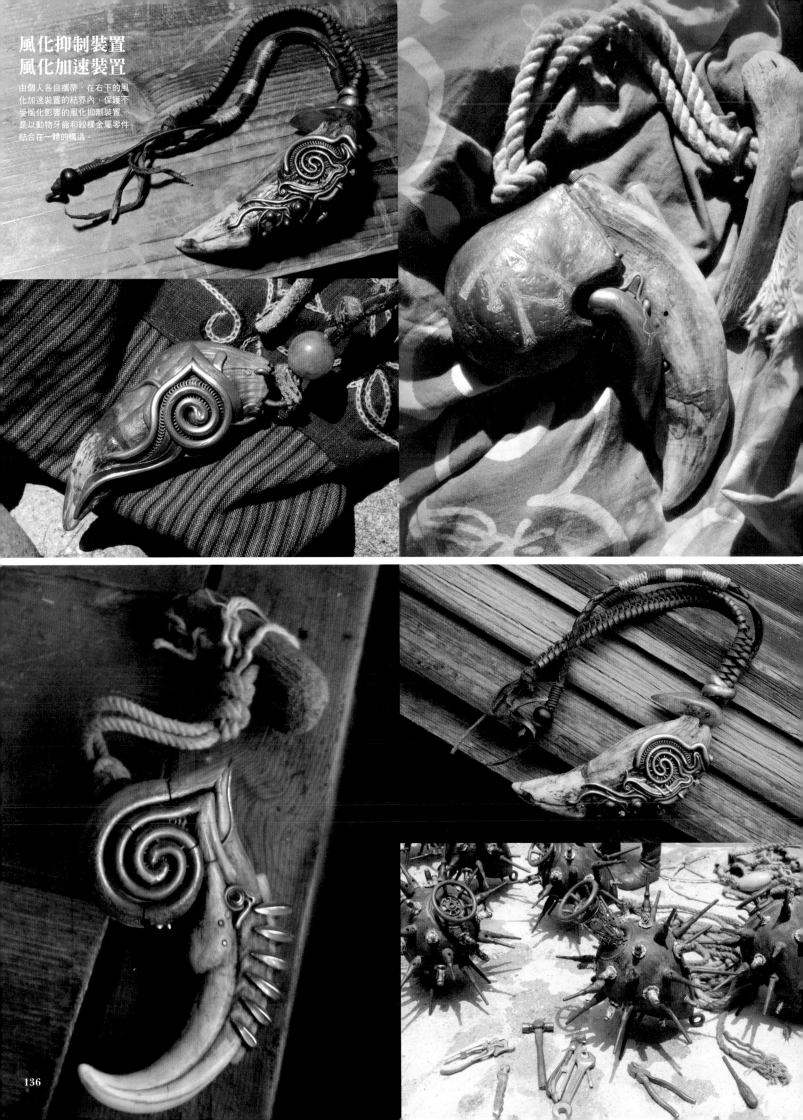

風化抑制裝置
風化加速裝置

由個人各自攜帶。在右下的風化加速裝置的結界內，保護不受風化影響的風化抑制裝置。是以動物牙齒和紋樣金屬零件結合在一體的構造。

新田（上）

智慧與人類相當，個性直爽易親近的愛奴犬（北海道犬）。體型比普通的狗大隻，身上藏著特殊的爪子。與金久爺總是一起行動。雖然因為中了山犬忌猛噬他的毒而失去肉體，但又受到青木製作的再生裝置幫助，重新獲得新的身體。

第八十八惠比須丸船（右）

以阿渥魁博士的技術建造而成，搭載重力控制引擎的漁船。除了惠比須丸、大黑丸以外，似乎也還有其他船隻的存在。操作相當粗暴，經常發生故障，所以常常要進行更換。

金久的家

相馬家全景。位於海的另一側，構造類似船屋，此時正好第八十七惠比須丸停泊在其中。房屋本身也可以當船使用，船體埋藏在地下。船名是第一金久丸。

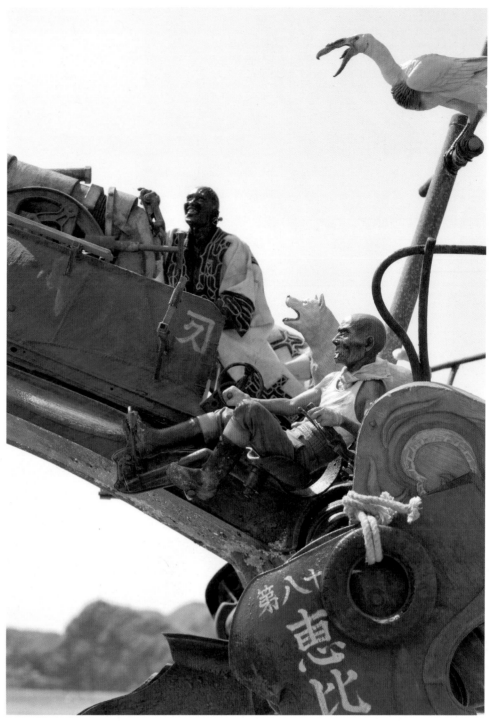

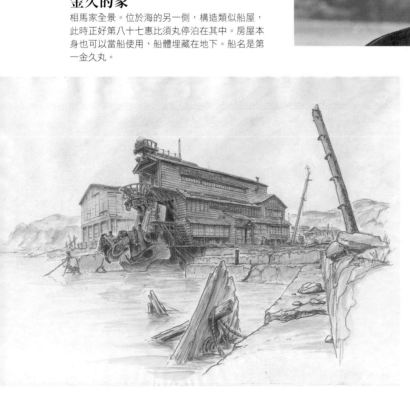

遭到特殊炸彈炸毀的北海道

大型次元變位炸彈爆炸後，被炸得四分五裂的北海道。從東京不情不願來到這裡的年輕攝影師「我」，因為無法回去東京的關係，暫時寄住在金久爺的家中。

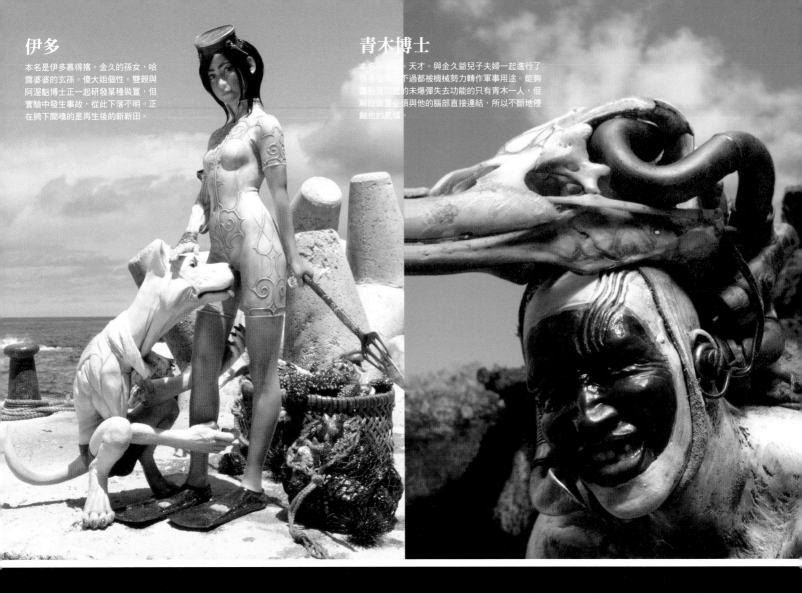

伊多

本名是伊多慕得搙。金久的孫女，哈露婆婆的玄孫。傻大姐個性。雙親與阿渥魁博士芷一起研發某種裝置，但實驗中發生事故，從此下落不明。正在腕下闇嗅的是再生後的新新田。海中。

青木博士

本名⋯⋯⋯。天才。與金久爺兒子夫婦一起進行了⋯⋯⋯不過都被機械勢力轉作軍事用途。能夠⋯⋯的未爆彈失去功能的只有青木一人，但解除裝置必須與他的腦部直接連結，所以不斷地侵蝕他的戢楗。

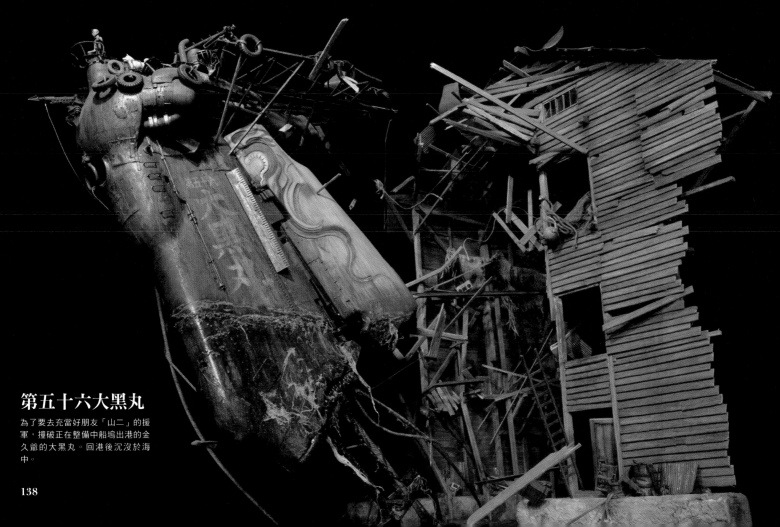

第五十六大黑丸

為了要去充當好朋友「山二」的援軍，撞破正在整備中船塢出港的金久爺的大黑丸。回港後沉沒於海中。

木一爺

本名是櫛引。以戴在頭上的「鳥巢」來保護永坂與入江的孩子，藉以交換他們夫婦幫助驅除鹿妖多伊西阿普卡。說話有新潟腔，個性溫厚的吹箭達人。

哈魯婆婆

在回想金久爺出世時提及的年齡不詳的愛奴族老婆婆。她是伊多慕得搭的高祖母。同時也是愛奴族的伊可因卡拉（產婆）以及烏唯因卡拉（千里眼）。

第二新田與糸數

青木為了要讓失去身體的新田復活而製作的機械身體。後來使用了外星人的技術，成功讓新田復活再生。糸數是大型的琉球犬，新田的太太。個性很強勢。

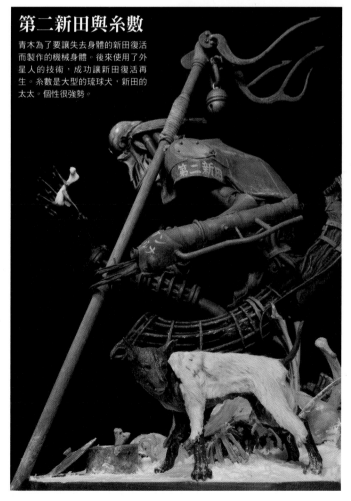

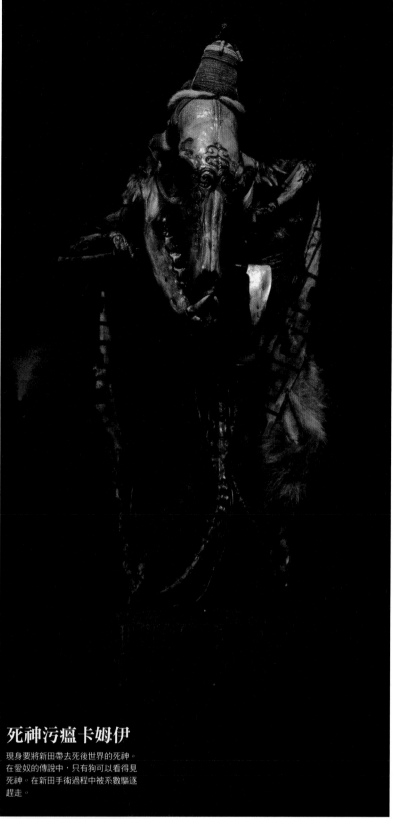

死神污瘟卡姆伊

現身要將新田帶去死後世界的死神。在愛奴的傳說中，只有狗可以看得見死神。在新田手術過程中被系數驅逐趕走。

蝦名

除了捕魚之外，也在偏僻的深山經營「蝦名商店」的蝦夷裸矮黑猩猩。對話時總是一臉不耐煩地使用聲音鍵盤，打從骨子裡就是個生意人。

『漁師の角度 完全增補改訂版』
（2013年／講談社）

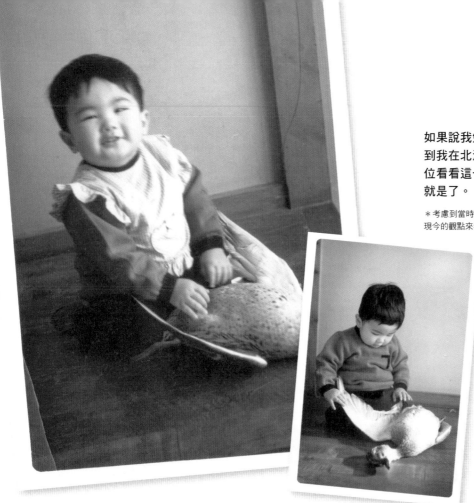

形塑竹谷隆之的
幼年期環境

如果說我勉強算得上有一些原創性的話，應該就是受到我在北海道出生、成長的體驗形成的影響吧。請各位看看這一段奇妙的經驗……，雖然讓我感到難為情就是了。

＊考慮到當時的年代、狀況，在此將作者的體驗如實刊載。有一部分可能以現今的觀點來看屬於不適切的表現，還請見諒。

和屍體玩在一起

如果有這種電視節目的話，我完全可以上節目沒問題。這應該是父親打獵射下來的母綠頭鴨。我一邊盯著鴨子看，一邊流著口水，最後沒辦法只好幫我圍上口水巾……，看起來像是這樣。這小子好像很開心似的……。

喜歡
組合積木

大概是剛剛看過『哥吉拉、迷你拉、加巴拉全體怪獸大進擊』這部電影吧。因為還不會玩黏土的關係，所以是用組合積木把怪獸組合出來了。
我還記得當時心裡抱怨著只有少數幾種積木零件，怎麼有辦法組合出怪獸啦。
如今看來，原來當時我也喜歡機械類，還會拿著機車和船隻的玩具遊玩。

也喜歡鮪魚

我曾經騎在本家親戚（我們家是別家←也就是分家）放置的定置網抓到的鮪魚上面玩（快住手！鮪魚的價值都被你打壞了！）。照片由竹谷榮造伯父拍攝。之後，榮造伯父送給我一台相機，讓我後來愛上了拍照，真的超級感謝他。

也喜歡超人力霸王

畢竟我第一次會寫的字就是「超人力霸王」的日文拼音ウルトラマン嘛。明明都讓你打扮成超人七號了，為什麼還是擺著一副苦瓜臉？看起來像是在海邊，不過這裡是哪裡啊？
左方是和堂哥在我家前面的海灘拍照留影。以前經常在這裡游泳、玩耍，到現在偶爾還是會夢到這裡的風景。

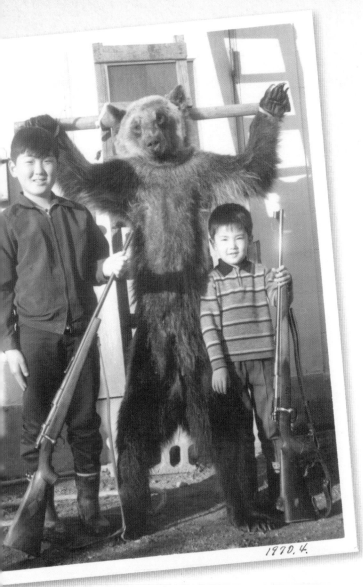

1970.4.

鬼太郎的背心

自從我迷上『鬼太郎』後，便死賴活賴著母親幫我縫了一條鬼太郎背心，讓我穿著去上學。結果傳染了7個人也學我穿鬼太郎背心，造成一股小流行。不過大家都不是黃色配黑色，而是粉紅色或是綠色之類……。你們這樣才不是鬼太郎呢，我心裡偷偷想著。

讓孩子拿著
獵槍，
這樣不好吧？

現在像這樣讓孩子拿著獵槍站在熊的屍體前面拍照的畫面是完全OUT不行吧！（就算是以前也不可以吧！）前一年才因為一隻海豹在眼前被擊穿腦袋而深受震懾，到現在已經可以露出這樣的笑容了！像這樣的場景不知道為什麼大家都要露出笑容！拍完照後便是上演這隻熊的解體秀了。

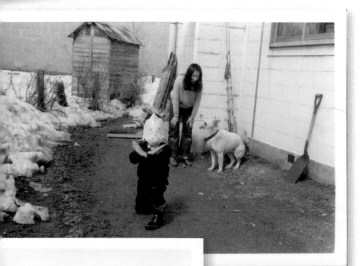

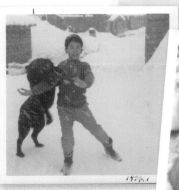

1970.1

愛狗John的事情

沒多久就長得好大，正覺得成長得相當活潑好動還會咬人……有一天和父親去了山上……但只有父親一人回來。我一直問不出口發生了什麼事情，直到後來長大成人才問父親：「那時候，您是帶John去山裡……殺掉了吧？」但父親只是沉默不語。

愛狗Ron的事情

接下來飼養的愛奴犬（北海道犬）Ron和我的感情很好，甚至還會到小學來接我放學。可是在一個冬天的早晨，Ron在我的眼前喪命了。父親解剖過後說道「在胃裡面找到了烏賊」。當時正好是在養狗必須用鎖鍊鍊住的規定發布之後，我們放養在外面的 Ron誤食了給野狗吃的毒餌犧牲了。當然牠成了日後「新田」的模特兒。啊，上面是用紙做成的鏡子超人！Ron和我的堂姐在後面。

愛狗Kuro的事情

後來又養了一隻拉不拉多犬Kuro。雖然我總是力氣比不過牠，不過和Kuro的感情很好，夏天會一起在海邊游泳。有一天被路過的車子壓到尾巴，痛得彈跳起來勒住項圈而喪失了性命。
右方照片是由隆之拍攝。

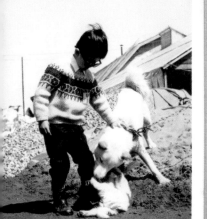

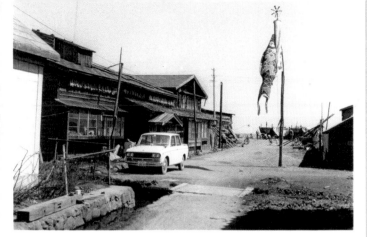

本家

建築於明治時代的本家。『漁師的角度』中的相馬家是以此為模特兒。這是我從小長大，充滿回憶的景色。

路邊的情形

海鷗的屍體。當我在孩童的時候，隨處都一定有什麼東西死在那裡。一旁的照片是生滿鏽的謎之交通工具。我家附近到處都有父親帶來的用途不明物品。

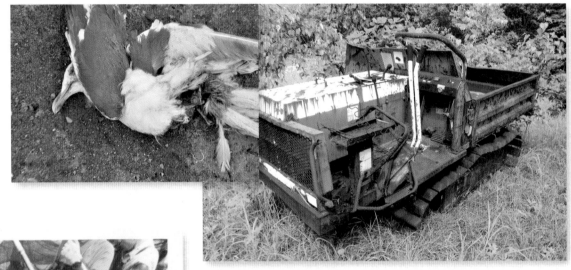

定置網漁法

這是一種稱為大謀網的定置網漁法。
正在以大木槌敲打鮪魚！
如果不快點結束鮪魚的性命，萬一被魚尾掃中就會被拋入海中。
由竹谷榮造伯父拍攝。

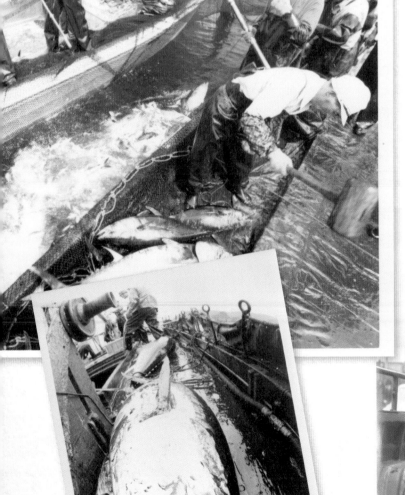

非常喜歡獵熊的父親

一獵到熊就滿臉笑容的40歲左右的父親，英之。只有在殺生的時候，臉上才會出現笑容！至少在我的印象裡是這樣的。照片中下顎錯位了的熊讓我印象非常深刻，所以後來我在製作屍體造形的時候總是不自覺讓下顎呈現錯位的狀態。當時堅硬粗糙的熊毛觸感、野獸的氣味和血腥味一直殘留在我的記憶深處。

熊出没注意
横丹町

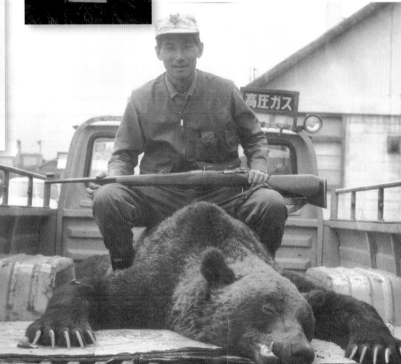

父親帶回來的活體動物

平常父親帶回來的幾乎都已經是死屍。但偶爾也會帶活體動物回來。烏龜送給水族館；狸貓逃走了；這隻小熊……，不記得後來怎麼了。也許是太殘忍了，所以自動消除了這段記憶……。請至少送牠去熊牧場吧！

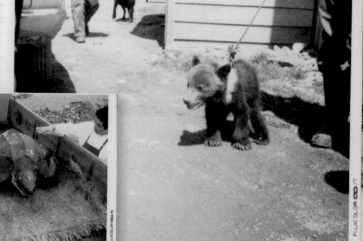

很喜歡殺生的父親

雖然說不可能帶我一起去獵熊，但去佈置捕獸夾的地點收回中了陷阱的狸貓和狐狸時，曾經把我帶在身邊。遇到動物還活著時，父親催促我「快打死牠！」……，但我實在下不了手。不知道為什麼要在狐狸的屍體旁邊擺出這樣的姿勢拍照呢？至於為何要捕獵那麼多狸貓、狐狸……當時的我……不，到現在我也還是不知道為什麼！中學生的我被要求幫忙剝皮處理這些大量的屍體……，不過到了第3隻我就舉手投降了。

內臟取出後，在業者還沒有來收走之前，好像是先沉入海中存放。當時我人已經搬到東京，一聽說魚頭和魚鰭業者不收，我實在太想要那些骨頭了，所以便央求「幫我先埋起來保存」，等到夏天再回去挖出來一看……啊啊，這部分不提了！

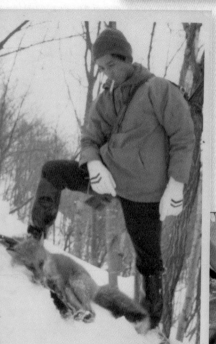

下方2張照片，由越善千尋拍攝

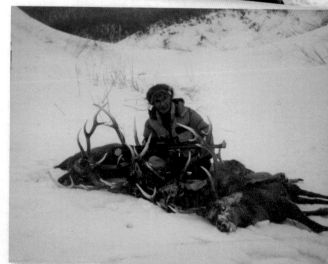

……最後就成了這個樣子

一直到過世前數個月都還在持續殺生的父親，說出「我殺得太多了，不殺了。」這樣的話後，經過數天便與世長辭了。像這樣充滿心理陰影的體驗，能夠轉化成我的創作靈感來源，讓我覺得真的很幸福。

除了列舉在Special Thanks欄位的各位朋友之外，還有很多在工作上相關的朋友、以及協助完成本書製作的親朋好友、工作伙伴……等等，我想要表達感謝的對象太多了。因為沒有辦法將所有人的名字都列舉出來，所以要借用此處向大家呈上最深厚的感謝之意。謝謝大家。而且對於購買本書的讀者，我也在此向大家表達深深謝意。我心裡期許著，如果說本書能夠對於「想要創作的人」產生良性連鎖反應的話，那就太好了。

竹谷隆之

Original Japanese Edition Staff

Photographs: Takayuki Takeya, Keiko Takeya, Eizo Takeya, Eiko Takeya, Chihiro Echizen
Art direction and design: Mitsugu Mizobata(ikaruga.)
Editing: Maya Iwakawa, Miu Matsukawa, Atelier Kochi
Proof reading: Yuko Sasaki
Planning and editing: Sahoko Hyakutake(GENKOSHA CO., Ltd.)

Special Thanks（敬称略／五十音順）：
青木貴之・市川浩之・今井知己・鈴木敏夫・橋田 真・宮崎 駿（スタジオジブリ）、荒井 均・栃倉千穂（講談社）、庵野秀明・轟木一騎・三好 寛（カラー）、諫山 創、上橋菜穂子、岡部淳也（ブラスト）、小澤 正・宮脇修一（海洋堂）、尾上克郎（特撮研究所）、加藤 拓、熊本周平、佐藤敦紀、佐藤篤志、佐藤善宏・広瀬 真（東宝）、額賀伸彦（千値練）、樋口真嗣、結城崇史、NHK

竹谷隆之（TAKEYA TAKAYUKI）

造形家。1963年12月10日生，北海道出身。阿佐谷美術專門學校畢業。參與許多影像、遊戲、玩具相關角色人物設計、應用設計、造形等工作。主要的出版物為『漁師の角度・完全增補改訂版』（講談社）、『造形のためのデザインとアレンジ 竹谷隆之精密デザイン画集』（graphic 社）、『ROIDMUDE 竹谷隆之 仮面ライダードライブ デザインワークス』（Hobby Japan 社）等等。

竹谷隆之 畏怖的造形

作　　者／竹谷隆之
翻　　譯／楊哲群
發 行 人／陳偉祥
發　　行／北星圖書事業股份有限公司
地　　址／234 新北市永和區中正路 458 號 B1
電　　話／886-2-29229000
傳　　真／886-2-29229041
網　　址／www.nsbooks.com.tw
E-MAIL／nsbook@nsbooks.com.tw
劃撥帳戶／北星文化事業有限公司
劃撥帳號／50042987
製版印刷／皇甫彩藝印刷股份有限公司
出 版 日／2020 年 10 月
I S B N／978-957-9559-53-9
定　　價／900 元

如有缺頁或裝訂錯誤，請寄回更換。

國家圖書館出版品預行編目(CIP)資料

竹谷隆之：畏怖的造形 / 竹谷隆之作；楊哲群翻譯.
-- 新北市：北星圖書, 2020.10
　面；　公分
ISBN 978-978-957-9559-53-9(平裝)

1.動畫製作　2.模型　3.日本

987.931　　　　　　　　　　109010612

臉書粉絲專頁　　　LINE 官方帳號